U0006409

THE 50
GREATEST
ARCHITECTS

THE PEOPLE WHOSE BUILDINGS HAVE SHAPED OUR WORLD

50位
史上最偉大的建築師

他們的傑作建構了世界

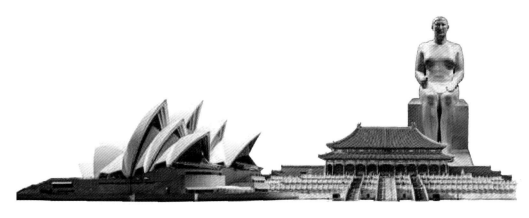

IKE IJEH
伊克. 伊傑 _____ 著　蘇威任 _____ 譯

50 位史上最偉大的建築師——他們的傑作建構了世界

作　　者──伊克‧伊傑（Ike Ijeh）　　發 行 人──蘇拾平
譯　　者──蘇威任　　　　　　　　　總 編 輯──蘇拾平
特約編輯──洪禎璐　　　　　　　　　編 輯 部──王曉瑩
　　　　　　　　　　　　　　　　　　行 銷 部──陳詩婷、曾曉玲、曾志傑、蔡佳妘
　　　　　　　　　　　　　　　　　　業 務 部──王綬晨、邱紹溢、劉文雅

出版社──本事出版
　　　　台北市松山區復興北路333號11樓之4
　　　　電話：(02) 2718-2001　傳真：(02) 2718-1258
　　　　E-mail：motifpress@andbooks.com.tw
發　行──大雁文化事業股份有限公司
　　　　地址：台北市松山區復興北路333號11樓之4
　　　　電話：(02) 2718-2001
　　　　傳真：(02) 2718-1258
　　　　E-mail：andbooks@andbooks.com.tw
封面設計──COPY
內頁排版──陳瑜安工作室
印　　刷──上晴彩色印刷製版有限公司
2022 年 08 月初版
定價　699元

The 50 Greatest Architects：The People Whose Buildings Have Shaped Our World
Copyright © Arcturus Holdings Limited
www.arcturuspublishing.com
This edition arranged with Arcturus Publishing Limited
through Peony Literary Agency.
Traditional Chinese edition copyright © 2022 Motifpress Publishing, a division of And Publishing Ltd.
All rights reserved.

國家圖書館出版品預行編目資料

50 位史上最偉大的建築師——他們的傑作建構了世界
伊克‧伊傑（Ike Ijeh）／著　蘇威任／譯
──.初版.── 臺北市；本事出版：大雁文化發行， 2022年08月
面　；　公分.─
譯自：The 50 Greatest Architects：The People Whose Buildings Have Shaped Our World
ISBN　978-626-7074-13-8（平裝）
1. CST: 建築師　2. CST: 世界傳記
920.99　　　　　　　　　　　　　　　　　111007988

目錄

建築就是人類的故事

偉大的本質必須包含了刪減和主觀性。認定某些人偉大,無形中也貶低了另一些人,顯然這是一種過度天真又簡單的品評法。同樣地,任何形式的批評幾乎都脫離不了主觀性,「表達見解」本來就代表了客觀性之死。

然而,人性中有一種想進行分類的本性,渴望區分人我等級,渴望自我提升。即使是最原始的人類,已懂得對社會群體進行不同的劃分,發展成今日所謂的階級制度,早期的人類傾力投注於將長老特權集中在少數人身上,至今仍持續影響著我們的文化、政治、社會和公民結構。

這些習性在藝術中最為根深柢固。藝術與科學不同,藝術是全然主觀的。所以我們有偉大的作曲家、偉大的藝術家、偉大的作家,當然,還有偉大的建築師。建築確實是獨一無二的一種藝術形式:它是唯一一種讓我們必須親自參與的藝術形式。盲人可能無緣欣賞巴洛克壁畫有多麼燦爛輝煌,但他們必須沿著牆壁前行,或是每晚走上樓梯才得回家進房休息。可以說,那些被我們推崇的偉大建築師,比起我們在其他領域(有幸)認識的天才,像是莫扎特(Mozarts)、托爾斯泰(Tolstoys)、卡納萊托(Canalettos),更可

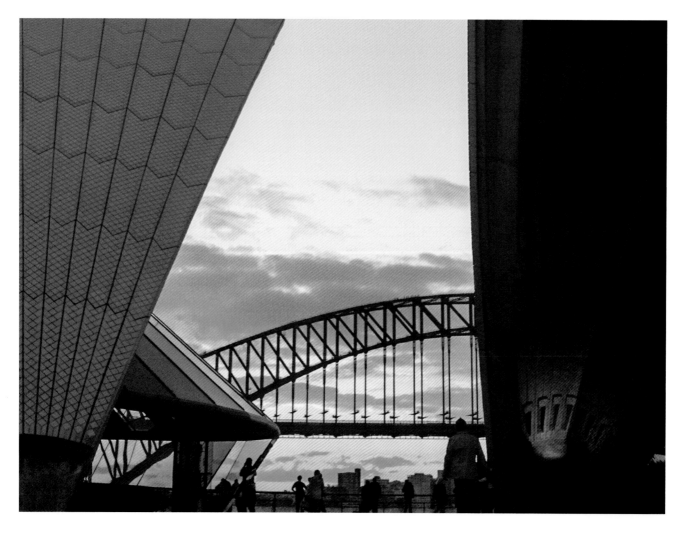

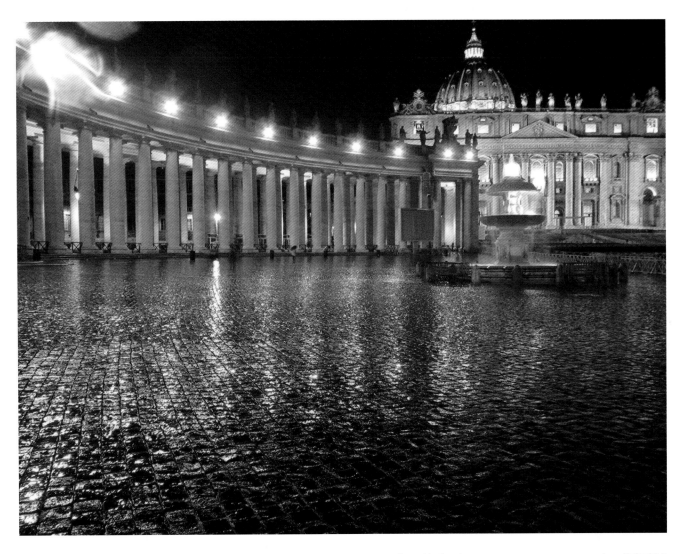

上圖：聖伯多祿廣場（貝尼尼，p. 40），舉世聞名的公共空間，附屬於全世界最大的教堂。

左圖：聯合國教科文組織形容雪梨歌劇院（約恩·烏松，p. 140）是「二十世紀偉大的建築作品」。

能左右我們的日常生活。

因此，本書嘗試列舉出五十位最有資格列名的偉大建築師。筆者對這份選擇的主觀性，或可能引來標準不一的批評一律接受。要將五千年的人類文明所誕生過的各種風格、時期、時代、運動，壓縮成一本書的內容，且篇幅能讓人理解，注定要省略再省略，而不是多多益善。

同樣的，有些人可能一眼就看出有些明顯的遺漏。這些好手儘管對建築做出了重大貢獻，卻沒有入選：孟爾薩（Jules Hardouin-Mansart）、勒杜（Claude-Nicolas Ledoux）、亞當（Robert Adam）、普金（Augustus Welby Pugin）、阿爾托（Alvar Aalto）、巴拉岡（Luis Barragán）、坂茂（Shigeru Ban）。不是他們不夠偉大，純粹是基於閱讀體裁形式而迫不得已的選擇，只能捨棄面面俱到。

儘管存在主觀性和差別心，接下來所選取的對象，仍具有深遠的價值。每位建築師都展現了他們所身處的環境、文化、侷限和原則，告訴我們如何在建築的推動下，形成我們身處的世界。

此外，從每位建築師包含人類勝利和挫折的經歷裡，我們能從中找到克服逆境的方法，並且激勵我們成就更偉大的事物。在所有藝術形式中，建築相當於人類的故事，而揭開這個故事，揭示了哪些人讓這個故事變得偉大，其最有價值的一面，就是我們對自己又多了解了一些。

赫米烏努
HEMIUNU

它是古代世界七大奇蹟裡碩果僅存的，
而且還是它們之中最古老的建築。

埃及／
生於西元前2570年

代表作品：
吉薩大金字塔

主要風格：
古埃及第四王朝

上圖：赫米烏努

吉薩大金字塔（又稱為古夫金字塔）是埃及大約一百三十座金字塔中最大，也是最著名的一座，吉薩大金字塔讓金字塔成為世界上最被世人認得的建築物，甚至出現在美元鈔票上。

即使古埃及金字塔在我們的文化與文明、流行符號中都占有龐大的分量，但它們的作者卻是籠罩在謎團之中。不過，吉薩大金字塔背後的建築師，其權力和威望其實與金字塔所埋葬的法老相去不遠。

赫米烏努出生於埃及王室。父母皆貴為王公，伯伯是古夫（Khufu），也就是第四王朝的第二任法老，古夫下令建造大金字塔，而埃及學者相信古夫死後被埋在這座金字塔中。但是，影響赫米烏努的一生和事業最大的家族淵源，來自祖父——斯尼夫魯（Sneferu）法老。

埃及大約從西元前三千一百年左右的古王朝開始，就將國王和統治階級葬在「馬斯塔巴」（mastaba），這是直接用泥磚堆建起來的平屋頂結構，呈矮梯形。一直到偉大的建築師印何闐（Imhotep，後來升格為療癒之神）出現，他率先思考到可以將愈來愈小的馬斯塔巴堆疊在一起，用作墳墓的金字塔就這樣誕生了。早期的金字塔呈現階梯狀，直到斯尼夫魯統治時期，才改良為我們今天熟悉的平滑外型。斯尼夫魯也更新了金字塔的內部結構。

赫米烏努在接任父親的維齊爾官職（維齊爾是王室最高層級別的官職，相當於今日

右圖：赫米烏努所留下最偉大的遺產，吉薩大金字塔（古夫金字塔）。

的首相）時，必定很清楚前述的轉變。更重要的是，他還身兼王室建築師，即負責監督所有王室營建工程。在這個頭銜下，赫米烏努在吉薩建造了大金字塔，塔身體積將近280萬立方公尺，重達550萬噸，費時近二十年才建造完成，建築規模在埃及前所未見。金字塔最初高達147公尺（482呎），將近四千年來，它一直是世界上最高的建築，直到十四世紀才被林肯大教堂（Lincoln Cathedral）超越。

所有的金字塔都按照大致相同的幾何和裝飾規則堆砌而成，赫米烏努沒有太多餘裕能夠在作品裡留下個人標記。但他透過三種方式做到這一點。首先，最明顯的是吉薩金字塔的規模，這種尺度具有政治意義和建築意涵。就像歐洲的巴洛

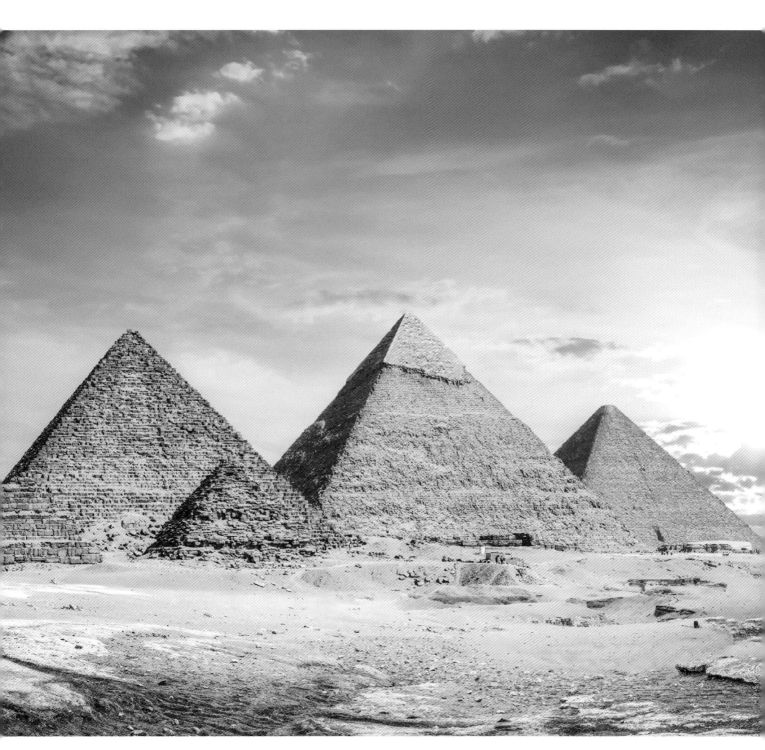

克宮殿，金字塔的規模與其君王的權力專制成正比。在未來的王朝裡，一旦威權和中央權力開始衰落，金字塔也跟著變小。後代法老傾向修建更實際可行的廟宇和陵墓。

赫米烏努的第二項標誌是耀眼奪目的米白色石灰岩，此為金字塔的外觀材料。這些外層後來遭受風化，或被刻意破壞。據稱在象徵意義上，古金字塔的形狀起源於太陽照射的光線，為了具體呈現這種發光奪目的印象，大多數的金字塔外觀都鋪砌了這種石灰岩。吉薩大金字塔意圖成為所有金字塔中最平滑、最耀眼的一座。據說，它就像沙漠中的星星一樣閃耀，古埃及人甚至稱它

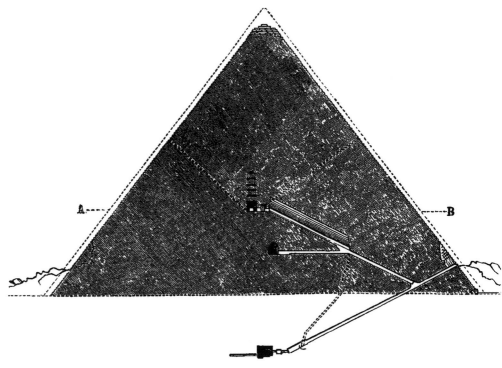

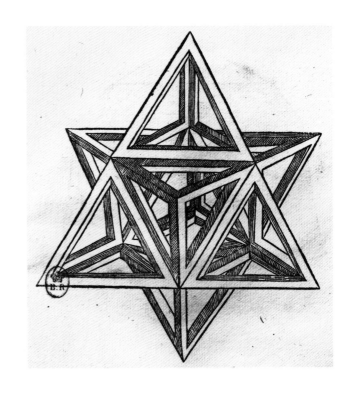

上圖：吉薩大金字塔的剖面圖。

左圖：馬斯塔巴的一例，這是早於古埃及金字塔的陵墓形式。

右圖：達文西（Leonardo da Vinci）的版畫〈八角星〉，使用大金字塔形式的黃金比例，取自盧卡·帕奇歐利（Luca Pacioli）的《論黃金比例》（*De Divina Proportione*），1509年威尼斯出版。

為「伊克埃」（Ikhet），意即「華麗之光」。

　　赫米烏努最偉大的遺產來自吉薩大金字塔的比例。它的尺寸極度接近黃金比例，人們認為藝術和自然之所以美麗，係因為符合黃金比例的數學原理。在古埃及滅亡之後許久，黃金比例讓古希臘人著迷；甚至到了文藝復興時期，達文西的

〈蒙娜麗莎〉也是按照黃金比例進行構圖。如果赫米烏努做了同樣的事，他應該是第一位具體實現了人類對於美、秩序、完美之永恆追求的建築師，這種執著將會在未來世紀裡成為文明的主要特徵。

馬庫斯・維特魯威
MARCUS VITRUVIUS POLLIO

義大利／西元前 80 ～
70 年至西元 15 年

代表作品：法諾大教堂

主要風格：
羅馬古典主義

上圖：維特魯威

改變世界的著作不多。《聖經》，尤其是詹姆士一世的欽定版聖經，是其中一部；《物種起源》、《共產主義宣言》和《約翰遜字典》也算在內。

這份名單上還有另一部作品，它比較不那麼家喻戶曉，卻是一部開創性的論著，完成於西元前十五年，題獻給皇帝奧古斯都（Augustus）。書中確立的原則，一直為後代建築所師法。

這部《建築十書》（*De Architectura libri decem*），是有史以來影響最廣泛的建築著作。作者是一位羅馬建築師暨軍事工程師，也是為建築制定規則和原理的第一人。馬庫斯・維特魯威在羅馬部隊裡擔任工程師，本職是設計攻城大砲。這種反差在當時並不奇怪：「建築」在羅馬帝國本來就是一個廣義的術語，囊括好幾種專業技術，包括建築管理、都市規畫、土木工程、機械設計等。

但維特魯威把關注重心放在建築本身。在《建築十書》中，他為如何設計建築提供了具體的指南。卷一至卷六直接針對建築和城市規畫進行討論，其餘四卷探討了更廣泛的專業，如灌溉、機械原理、灰泥塑模等等。維特魯威在書中試圖闡釋「建築如何藉由對秩序、排列、對稱、平衡、比例等元素的認識，來實現美感」，並以一種近乎科學的理論精準度，做

下圖：羅馬萬神殿，效法維特魯威制定的建築原則。

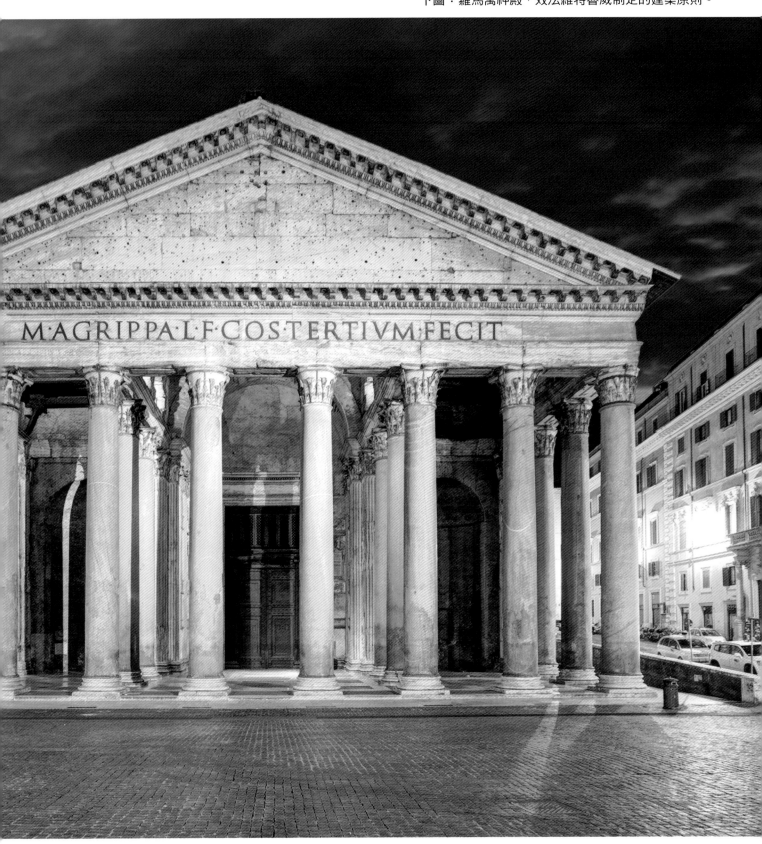

MAGRIPPA·LF·COS·TERTIVM·FECIT

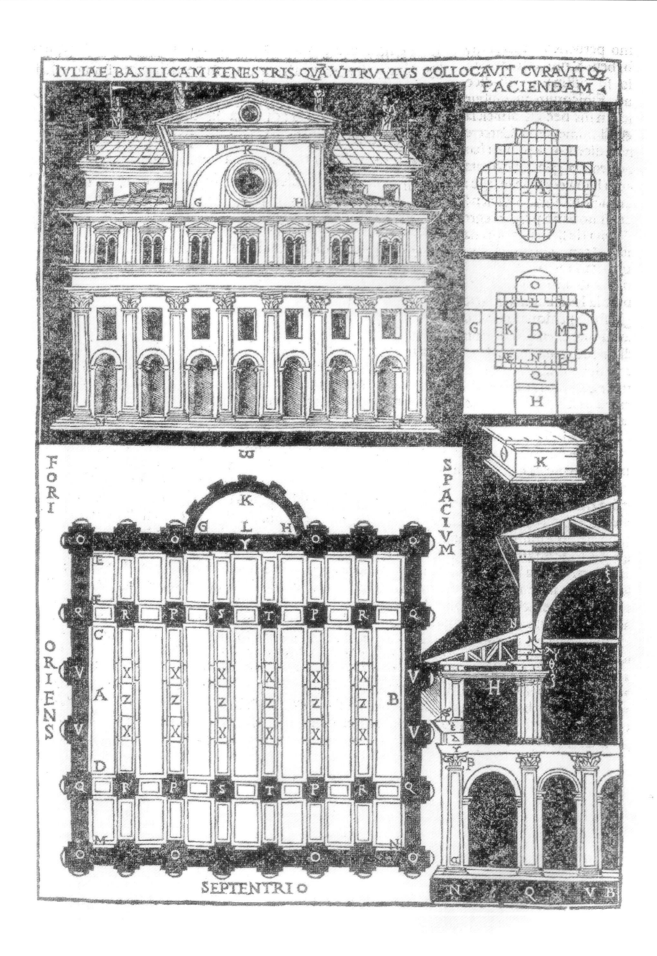

IVLIAE BASILICAM FENESTRIS QVA̅ VITRVVIVS COLLOCAVIT CVRAVITꝗ
FACIENDAM

到這一點。

卷一有一段最著名的段落，維特魯威指出，所有建築物都應該具備三大核心特徵：**堅固、實用、美觀**（過往的學者詮釋為堅固、實用、令人滿足）。兩千年後，這句話成為世界上所有建築系學生耳熟能詳的名言，不僅實用、清晰，一般人均能朗朗上口，也顯示了維特魯威彙整複雜理念的能力。

《建築十書》對建築、西方文明和全球文化的影響，再怎麼強調都不為過。維特魯威死後，萬神殿（Pantheon）、古羅馬廣場（Roman Forum）、戴克里先浴場（aths of Diocletian）等幾十個具有代表性的羅馬建築，都是按照書裡擘畫的原則來設計。他的著作影響了文藝復興和古典建築的偉大人物，包括布魯內萊斯基（Filippo Brunelleschi, p.20）、帕拉底歐（Andrea Palladio, p.32）和伊尼戈‧瓊斯（Inigo Jones, p.36）。

就連達文西也被迷住了。1490年，在達文西所繪製的〈維特魯威人〉（Vitruvian Man）中，以數學方式將維特魯威的對稱與比例原則，應用在最偉大的藝術品——人體。

這些原理也啟發了從十五世紀盛行到十九世紀的新古典主義風格，也滋養了後現代思想，以及二十世紀末、二十一世紀初興起的新古典思維。英國最著名的建築著作——科倫‧坎貝爾（Colen Campbell）的《不列顛的維特魯威》（*Vitruvius Britannicus*,1715-25），直接師法這位羅馬的前輩，並試圖藉由同樣受到維特魯威啟發的帕拉底歐所追求的純粹性，來淨化巴洛克過度情感渲染之毒。丹麥文的版本在同時期的不久後也出版，兩者都固守了啟蒙時代的知性立場和價值，而維特魯威本身追求的就是理性和秩序。

一般認為，維特魯威的理念主要實踐在古典建築上，不過，《建築十書》所精準剖析及建立的空間和美學原則，例如光線與運動，實際上建立了一個理想的框架，可以適用於任何風格。這本書也是一部開創性的工程著作，提出了眾多原創設計，包含起重機、吊車、營建設備、音場聲學、管線系統、水道橋、蒸汽機、測量工具，甚至是中央供暖系統，其中許多想法都預示了現代發展出來的同類型設備。

維特魯威本人也許沒有設計過許多房子，關於他唯一經手的大型建築案——義大利法諾（Fano）一座早已消失的大教堂，我們幾乎一無所知。《建築十書》中的所有想法也未必都是他的發明：書中十分倚賴已有的古典秩序與機械工程等相關理論，使他更像是一位整理者而不是開創者。但毫無疑問，維特魯威是對建築進行知性整理的第一人，他確立的眾多美學原則，奠定了後續兩千年人類文明的基石。

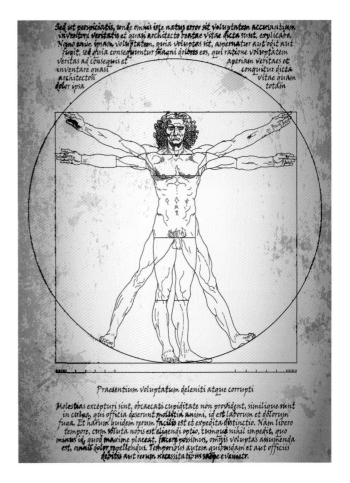

左圖：維特魯威製作的法諾大教堂設計圖。

右圖：達文西從維特魯威那裡獲得的創作啟發，將其中的對稱原理應用於人體。

亨利·耶維爾
HENRY YEVELE

亨利·耶維爾不僅是英國中世紀最多產、最成功的砌石師，由於他的貢獻，也確立了哥德式建築理念成為英國文化意識和民族認同特有的表現形式，這些理念到了十九世紀哥德復興運動時，又產生強烈的共鳴。

英格蘭／1320～1400

代表作品：
西敏寺、坎特伯里座堂

主要風格：哥德式

上圖：亨利·耶維爾

哥德風格（Gothic style）起源於十二世紀初的法國，從羅馬風建築（Romanesque）發展而來。這門藝術流派原本是為了宣示法蘭西王國的強盛，以宗教建築為主，隨後在整個歐洲蓬勃盛行。

羅馬風建築的特色是圓弧拱門、小窗戶、厚實牆壁、樸素裝飾，而哥德風格的主要特徵則表現在尖拱、能開出更大片的窗戶、牆面較輕薄、裝飾更華麗。哥德風格中有兩項元素別具意義：上帝和結構。尖拱就是一個箭頭，象徵性地指向天空，哥德式教堂滿懷狂喜地迎接高聳入天的結構，把人類帶往崇高的天穹。為了實現這一點，哥德建築十分講究結構的靈巧性，透過巧妙搭建的肋拱支撐極高的天花板，用飛扶壁來穩固較薄的牆面，並開出高大的彩繪玻璃窗。

右圖：西敏寺的中殿。

左圖：珠寶塔是西敏宮裡僅存的兩個中世紀建築其中之一，據信就是由亨利·耶維爾所設計的。

1357年，亨利‧耶維爾被英國的黑太子愛德華（Edward the Black Prince）指派，為肯寧頓莊園（Kennington Manor）進行大廳重建。當時，他已經是一位成績斐然的德比郡（Derbyshire）石匠，必定對哥德風格得心應手。這時期，哥德風格早已在英國落地生根。不過，一直要到三年後，黑太子的父親愛德華三世任命耶維爾擔任營建師（設計師），實際負責所有王室的營建工程，他的建築生涯才開始起飛。

耶維爾改建了各處的王室資產，包括倫敦

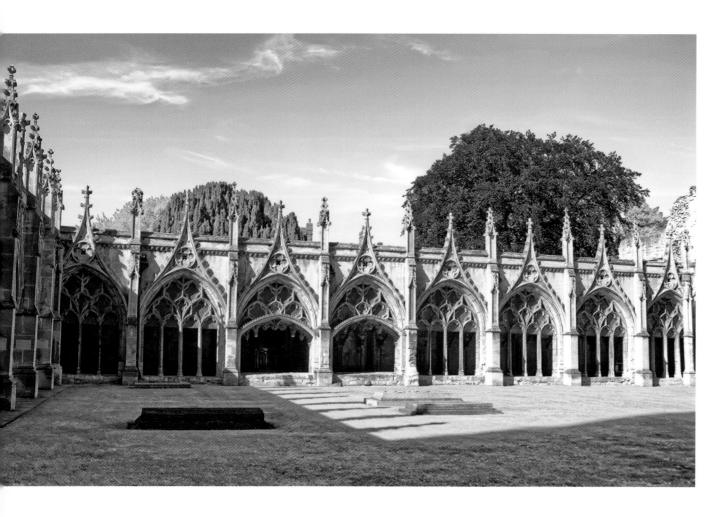

塔、西敏廳、西敏宮，以及監督德倫大教堂（Durham Cathedral）、南安普敦堡（Southampton Castle）、溫徹斯特堡（Winchester Castle）、卡里斯布魯克堡（Carisbrooke Castle）的整修和擴建工程，並為王室和貴族設計陵墓。

耶維爾於漫長的職業生涯中，在兩個領域留下了長遠的影響。第一項是在1378年設立的機構，後來成為國王營建署，他也從砌石設計師的角色升格為長官。這個機構在接下來的四百年，打造出英國一些偉大的王室建築和公共建築。

第二項貢獻是由他首開先例成立的大型工坊，工坊不僅負責興建建築物，還進行建築物的概念規畫和設計。中世紀傳統的泥水匠角色，在耶維爾手中被重新定義了，建築師從工匠的地位一躍成為藝術家，並在他的努力下，弭平了中世紀與文藝復興之間的鴻溝。

關於亨利・耶維爾留下的文化遺產，最好就

上圖：坎特伯里座堂的中庭迴廊。

右圖：坎特伯里座堂夜間的壯麗景觀。

是從他所成就的風格來審視。其代表作品，主要是他為聖公會留下的兩棟傑出建築，也是中世紀基督教世界最重要的哥德式建築：西敏寺（Westminster Abbey, 1376-87）和坎特伯里座堂（Canterbury Cathedral, 1377-1400）。他為西敏寺完成了自亨利三世過世以來尚未完成的中殿，而在坎特伯里座堂，他重建了荒廢數十年的老舊羅馬風格中殿。

英國的大教堂以其長度而聞名（溫徹斯特至今仍保有歐洲最長的哥德大教堂），法國的大教堂則以高度著稱。耶維爾在西敏寺結合了這兩種傳統，建造出英格蘭最高的教堂中殿（31公尺／102呎高），並且創造出一個裝飾華麗的內部空間，帶有壯觀的金色枝肋拱頂（lierne vaulting）

和明亮的波白克（Purbeck）大理石柱，形成了英式裝飾性哥德風格的完美典範。

在坎特伯里座堂，亨利·耶維爾有更進一步的突破。他透過宏偉中殿的統攝，表現出令人驚歎的同一性和裝飾一致性，加上扁平化的圓拱和高度幾何化的複雜圖案，開創出大型「垂直哥德式建築」的早期作品，這是英國哥德風格的最後階段。

這兩座建築都是英式哥德建築的基本原型，也讓哥德風格融合成英國意識的一部分，對十九世紀的文化產生了深遠的影響。在維多利亞時代，哥德式建築再度受到關注，這種奇想的造型風格，維妙維肖地道出了古老中世紀是一個理想而浪漫的世界。精巧的建築施工和純淨的靈魂，滿足了新興民族意識對於過往歷史所感受到的驕傲。儘管哥德建築起源於法國，但從兒歌到好萊塢卻不約而同地形塑出一個普遍的觀點：中世紀英格蘭是一個擁有城堡、大教堂、騎士精神和城垛的美妙傳奇之地，而亨利·耶維爾無疑參與書寫了這則敘事。

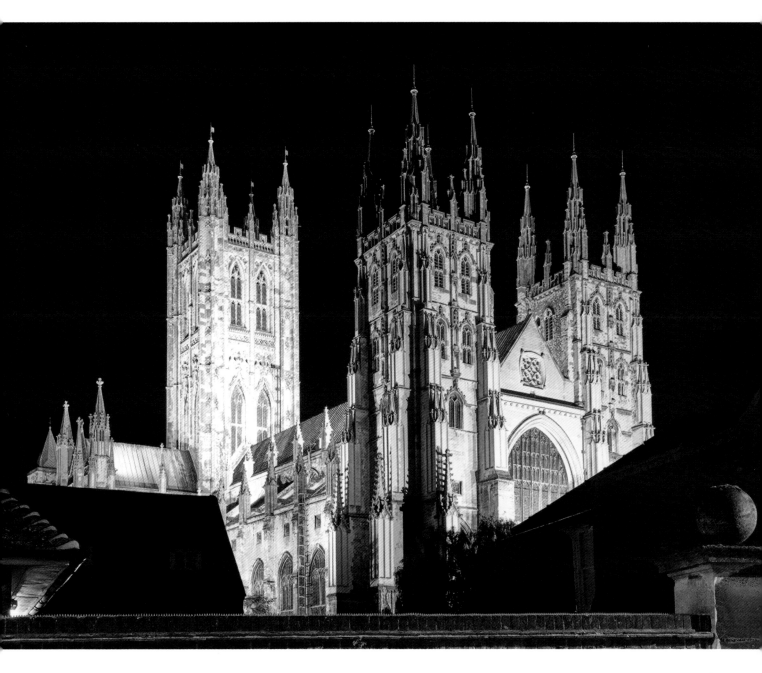

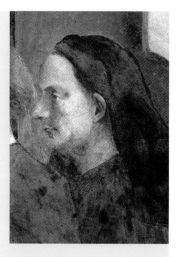

義大利／1377～1446

代表作品：
聖母百花大教堂、佛羅倫斯聖羅倫佐大教堂、佛羅倫斯聖神大殿

主要風格：
義大利文藝復興風格

上圖：菲利波‧布魯內萊斯基

菲利波‧布魯內萊斯基
FILIPPO BRUNELLESCHI

在建築史上，很少光靠一個人便開展出一種流派。華特‧葛羅培斯（Walter Gropius）創立了包浩斯學派、帕拉底歐死後啟發了帕拉底歐主義、伊尼戈‧瓊斯將古典主義帶到英國。但沒有人像菲利波‧布魯內萊斯基的影響力那麼大，堪稱是文藝復興建築最出類拔萃的開創者、佛羅倫斯的天才。

下圖：聖羅倫佐大教堂的內部，位於義大利佛羅倫斯。

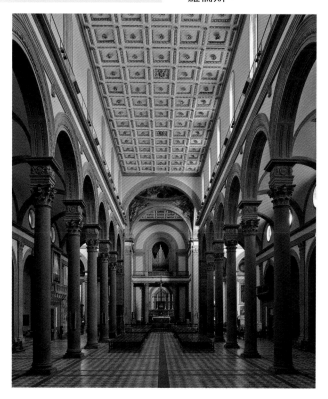

布魯內萊斯基不僅在一場新興的藝術和建築運動扮演關鍵角色，這場運動也將觸發未來的宗教改革、啟蒙時代和現代世界，他本人也是藝術家、工程師、雕塑家、鐘錶匠、金匠、數學家及船艦設計師。古希臘固然是西方文明的發源地，但布魯內萊斯基和後繼者的成就，確保了義大利在十四世紀之際成為西方文明的搖籃。

布魯內萊斯基出生於佛羅倫斯的富裕人家，接受過數學教育，卻深受藝術的吸引，一開始投入的是雕塑。當他接案為佛羅倫斯的教堂雕刻時，並沒有設計過任何建築物，但在這個階段已靈敏地嗅出文藝復興的精神，很快就準備好大展身手。經由他人推薦而開始合作的梅迪奇（Medici）家族，成為他一輩子的贊助者；後來結識的羅倫佐‧吉貝爾蒂（Lorenzo Ghiberti），日後成為他在建築上主要的競爭對手。

主宰中世紀文化的是拜占庭藝術和哥德式建築，兩者都傾向以一種形式主義且反古典傳統的方式，來描繪人物和裝飾。但到了十四世紀後期，古希臘和羅馬那種

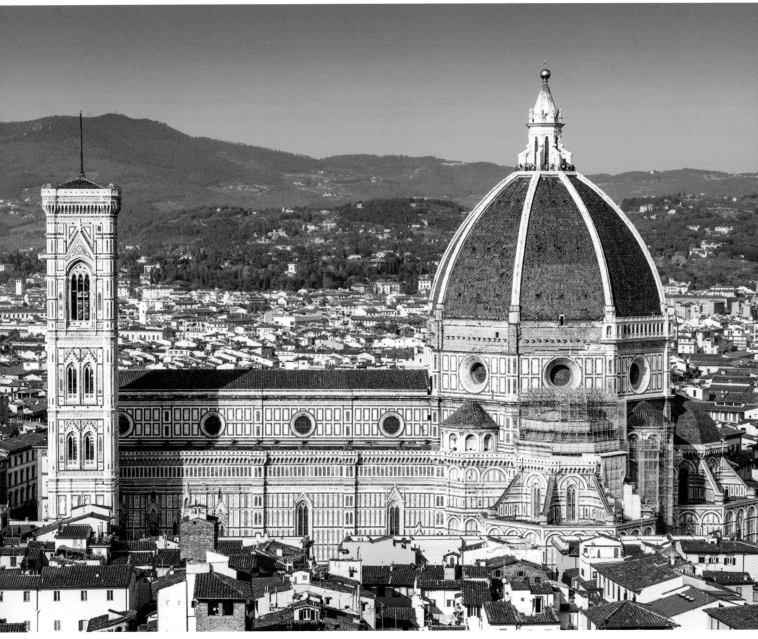

上圖：著名的聖母百花大教堂，教堂圓頂勾勒出佛羅倫斯的天際線。

更寫實的風格重新抬頭，代表這類古典建築再度引起注意，這股風氣播下了文藝復興的種子。

　　布魯內萊斯基因應這股趨勢所達成的成績，徹底改變了歐洲繪畫。他從實驗中得出結論，歸結出繪畫上的寫實主義是基於物體朝無限遠方後退消失的原理。他將透視法導入西方藝術，徹底改變了現代文明描繪世界的方法。同樣地，布魯內萊斯基積極創作更具有表現力和裝飾性的雕塑，為他日後在建築上的表現性打好基礎，尤其

在他前往羅馬（當時大體上仍然殘破零落）進行學習之旅後，更確定了自己的信念。

　　布魯內萊斯基將他的風格策略應用在建築上的第一例，是興建於1419年至1445年間的佛羅倫斯育嬰堂（Foundling Hospital）。它的圓拱、拱廊、簡單的裝飾，再加上三角楣窗、科林斯柱（Corinthian columns），排除了所有中世紀的哥德特徵，明顯回歸了希臘羅馬的古典時代。在羅馬傾覆之後，育嬰堂是佛羅倫斯的第一座古典建

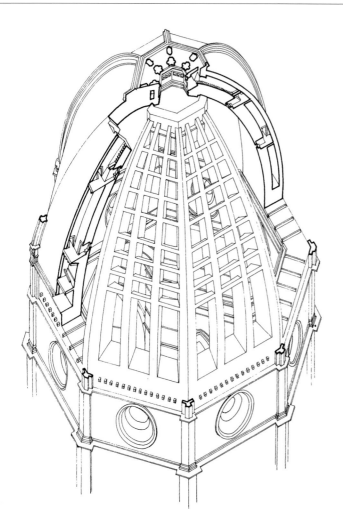

式風格已被排除在選項之外，以至於原本可能支撐圓頂結構的飛扶壁，已不被市政當局採納。

布魯內萊斯基的解決方案極為巧妙。他運用磚塊建造了兩層圓頂：較厚的內層，厚達0.6公尺（2呎），以及較薄的外層，外表鋪上赤陶瓦片。雙層結構的中間足以塞入一座樓梯，通達最上方的頂塔。此外，這種構造也讓圓頂巨大的重量分布得更平均。圓頂的八角形狀構造增加了穩

左圖：布魯內萊斯基繪製的聖母百花大教堂圓頂結構圖。

右圖：佛羅倫斯的育嬰堂，現在被公認為歐洲第一座文藝復興風格建築。

築，引起了轟動。育嬰堂現在已被公認為歐洲第一座文藝復興建築、開創風格的先例，也擘畫了布魯內萊斯基未來的生涯，並成為之後兩百年全歐洲文藝復興的建築典範。

委託案件如雪片般紛至沓來，主要都是興建教堂。然而，布魯內萊斯基最著名的作品，且後來成為文藝復興建築超越國界的樣本，是他為佛羅倫斯大教堂設計的圓頂。聖母百花大教堂（Santa Maria del Fiore）始建於1296年，到了1418年，這座建築大致上已完工，只剩下圓頂部分。布魯內萊斯基在這一年被指派為建築師，擊敗競爭對手羅倫佐·吉貝爾蒂。

問題在於，原本由前任營建師內里·迪·菲奧拉萬蒂（Neri di Fioravanti）規畫的圓頂，被認為不可能實行。內里的設計要在高出地面52公尺（170呎）的高度，蓋一個直徑54公尺（177呎）的圓頂，是有史以來最高且最寬的圓頂。但哥德

定性，加上環繞底座的鎖鏈，可避免向外崩塌的情況。最後，透過創新的人字形排列砌磚法，每一層都能有效支撐上一層的磚塊，省卻了對鷹架的需求。布魯內萊斯基還設計了一組滑輪裝置來吊送地面上的磚塊，堪稱是五百年後現代起重機和升降機的雛形。

佛羅倫斯大教堂的圓頂總共運用了四百萬個磚塊，重達四萬噸，至今仍然是世界上最大的磚造圓頂。劃時代的雙層圓頂和鏈環結構，影響了後世從巴黎的傷兵院（Les Invalides）到華盛頓特區的國會大廈圓頂。有一個無法證實的故事描述：布魯內萊斯基之所以能贏得建案，是因為他把一顆雞蛋砸落在桌子上，證明即使蛋的下半部被砸碎，上半部的蛋殼也能保持完好。令人感到欣慰的是，這位改變西方藝術和建築進程的藝術家頗具幽默感。

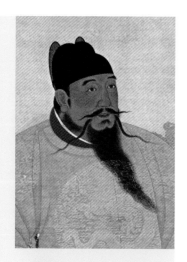

蒯祥
KUAI XIANG

十五世紀的歐洲，在文藝復興的洗禮下經歷了文化覺醒，當時的中國也正步入一段起飛期，持續擴張和進步。

中國／1398～1491

代表作品：紫禁城

建築風格：明朝風格

上圖：明成祖朱棣

西元1368年，蒙古人敗退，取而代之的是明朝，其在文化視野上更加開闊，積極重整因為蒙古入侵所造成的荒廢、頹敗及人口衰退。

明朝第三任統治者、永樂皇帝朱棣（如圖所見，蒯祥本人並無畫像留存），成為國族復興的重要推手，規畫了一系列大型戰略建設。在中國的首都南京，興建全世界最大的碼頭，當時的南京也被某些典籍描述成全世界最大的城市。明朝的船艦從南京出發，浩浩蕩蕩地進行海上遠征，但他們不像歐洲人那樣去攻占別人的領土並殖民，而是在宣揚中國的強大，傳播其影響力和威望。

在歷史悠久的專制傳統薰陶下，皇帝的野心絕不僅止於此。1417年，永樂皇帝決定遷都北京，這座城市在不久前，已經以史無前例的帝國輝煌格局進行重建。城市被規畫成棋盤狀，有長達十五公里的新建圍牆，將城市團團圍住；大運河水路也經過重新疏濬、拓寬，方便船隻將糧食運送到人口持續增長的都城。

朱棣的計畫核心，是在紫禁城中心興建一座全新的大型皇宮。皇城占地近兩百英畝，比白金漢宮和凡爾賽宮加起來的總面積還要廣大，至今仍然是世界上最大的宮殿建築群，也一直是中國文化和認同裡一個強大的象徵。肩負這個中國歷史上地位最崇高營建工程的建築

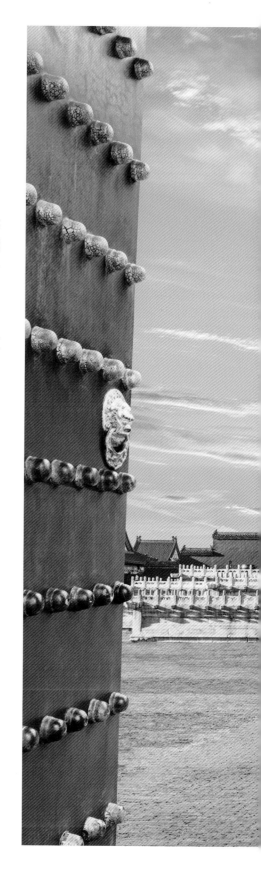

下圖：北京紫禁城太和門

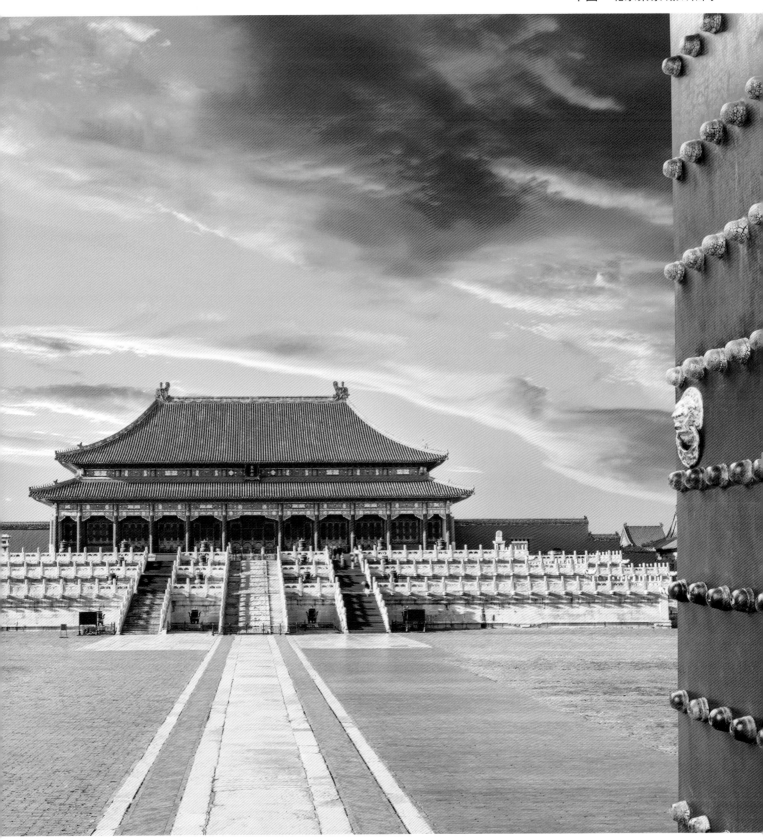

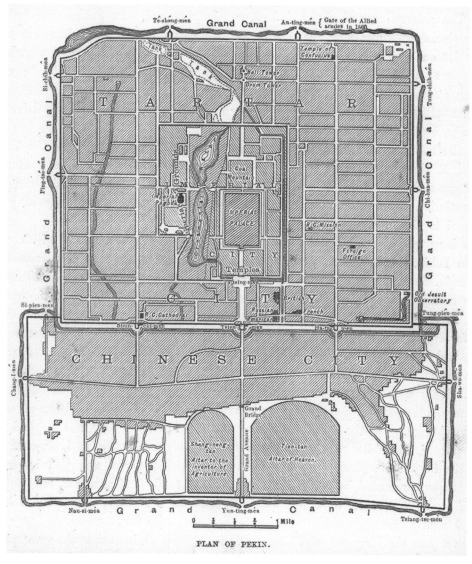

師，是一位名叫蒯祥的年輕工程師。

　　蒯祥出生於中國東部的江蘇省蘇州，年輕時的生平鮮為人知，但他的故里香山正是以木工聞名。據說，蒯祥在三十歲出頭時，木工技藝已精湛過人，成為香山幫之首。這個當地的工匠組織至今仍存在，不過早已改頭換面。蒯祥的優異才能引起皇帝的注意，便徵召他北上赴京，為其營造新宮殿。

　　營建規模極其龐大。工程歷時十四年，動用超過十萬名工匠，以及多達一百萬名工人和奴隸，打造出的成績的確斐然，這座皇城成為中國傳統建築的代表意象，並且在日後五百年成為中華帝國運作的中樞。蒯祥在皇宮內外廷，布局了

上圖：北京平面圖，圖中可見紫禁城相對於周圍環境的位置。

右圖：頤和園樓閣。

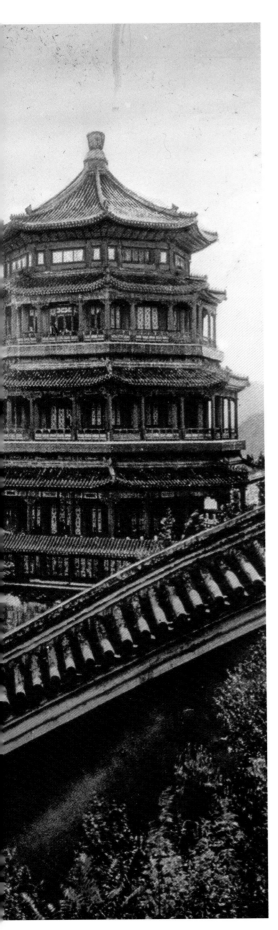

氣勢宏偉的大殿和廟宇。外廷包含較多氣派的公共建築，內廷則多半為皇室家族的起居所。

精美的大殿配置了巨大的斜屋頂，屋頂覆蓋金色琉璃瓦，精雕細鏤的木梁架構在由漢白玉支撐的木柱上。大殿四周是相互銜接的開放式庭院，皆符合天相學原理來配置，完美對稱。

蒯祥的紫禁城揉和了中國的傳統建築形制，嚴格遵守風水術數，但皇城的磅礡格局和規畫布局，完全是由蒯祥自創，他的成就構成了一個文化參照點，讓世人能夠藉此認識中國傳統的歷史建築。

下圖：紫禁城內的小門。

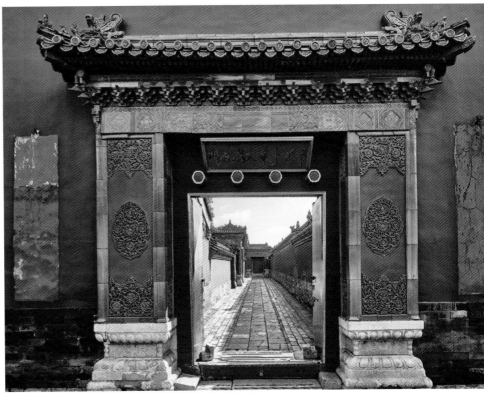

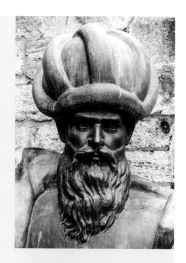

米馬爾 · 錫南
MIMAR SINAN

美國建築大師法蘭克・洛伊・萊特（Frank Lloyd Wright）向來不以謙虛著稱。所以，當他說歷史上只有他和錫南兩位建築師值得認識時，自然挑起了人們的好奇心。

土耳其／1489～1588

代表作品：
蘇萊曼尼耶清真寺、塞利米耶清真寺、澤扎德清真寺

主要風格：古典鄂圖曼

上圖：米馬爾・錫南

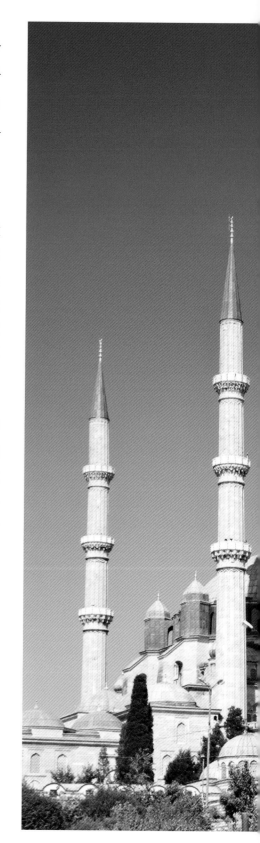

「錫南」這個名字對東方和西方讀者來說並不熟悉，卻是歷史上最有影響力的建築師之一。在鄂圖曼帝國鼎盛時期，他在土耳其、東歐、中東設計了將近四百座宗教和世俗建築，君士坦丁堡（現今的伊斯坦堡）的天際線，被他打造成我們今天認識的模樣，有眾多圓頂和尖塔相互爭豔。

錫南是鄂圖曼古典時期最偉大的建築師，與米開朗基羅（Michelangelo）屬於同一個時代的人，在促進基督教和伊斯蘭世界的建築融合上，他的角色極為關鍵。他所設計興建的壯麗清真寺深受這兩種文化的影響，也將拜占庭風格進行更新，簡化了空間結構，側重光與影的交互作用，這對於數個世紀之後的柯比意（Le Corbusier，見P.108）產生深遠的影響。錫南的遺緒還不僅止於此，他培育了數十名學徒，影響遍及整個鄂圖曼帝國和其他地區的建築風貌。其中一位是建造了泰姬瑪哈陵（Taj Mahal）的烏斯塔德・艾哈邁德・拉合里（Ustad Ahmad Lahori）。

錫南出生於土耳其中部阿爾納斯（Agirnas）的石匠之家；這個地區就像他的作品一樣，代表了眾多文化的交流融合，有證據顯示，他具有亞美尼亞、阿爾巴尼亞、希臘和土耳其的血統。可以確定的是，錫南出生時是基督徒，

下圖：埃迪爾內的塞利米耶清真寺，前方即是建築師雕像。

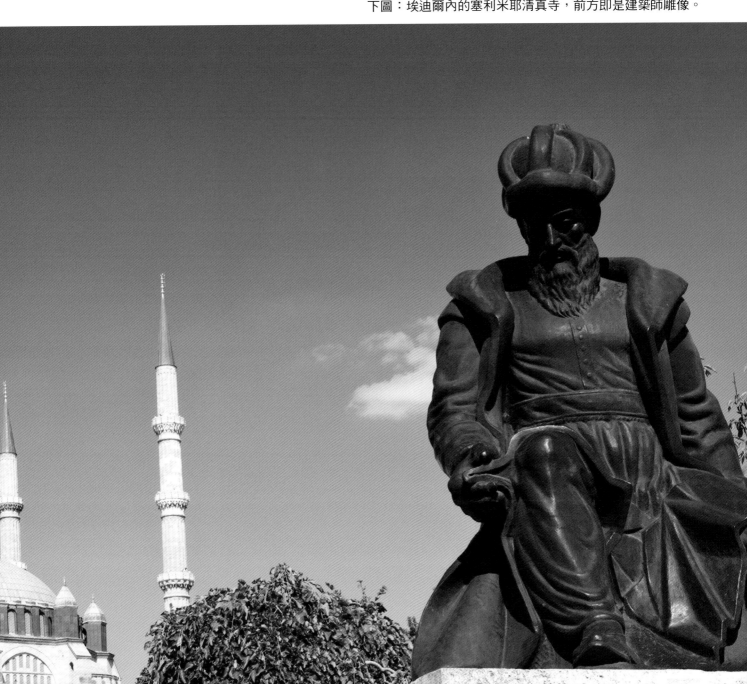

二十多歲徵召入伍後，改信了伊斯蘭教。他在軍中進一步磨練了從父親那裡學來的木工和砌石技藝，還接受了正規的工程和建築訓練。

錫南的建築生涯直到五十歲左右才正式起飛。當時，他所服務的大維齊爾帕夏（Grand Vizier Pasha，相當於宰相）任命他為首席建築師，負責興建及監督伊斯坦堡所有的重要設施和皇家建築。他在這個職位上設計了道路、橋梁、水道橋、小型清真寺、學校、別墅、浴場、醫院和政府大樓。

不過，在他接下第一個大型建案，興建了一座宏偉的清真寺來紀念蘇丹蘇萊曼（Suleiman）大帝過世的兒子，之後他的視野和開創性才華才真正大放異采。

澤扎德清真寺（Şehzade Mosque, 1548）是錫南在伊斯坦堡設計的三座偉大清真寺中的第一座，充分展露了他的專長和藝術影響力。建築本身承襲鄂圖曼清真寺建築的既有形式，包括使用圓頂、半圓頂、宣禮塔和中庭，在風格及功能上都與拜占庭傳統保持一致。這個基調大體上沿襲了興建於西元537年的聖索菲亞大教堂（Hagia Sophia），該教堂建成時，是世界上最大的建築，至今依然是伊斯坦堡這座城市最崇高的宗教和文化象徵。

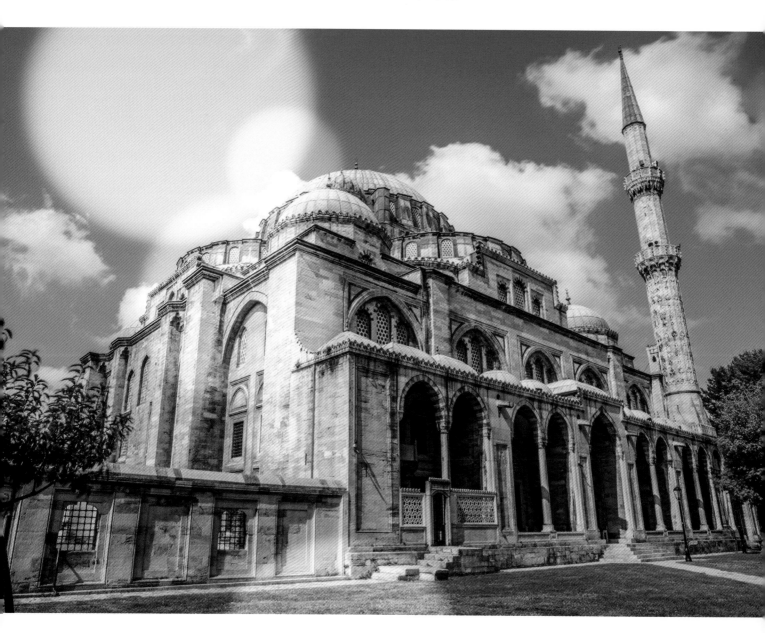

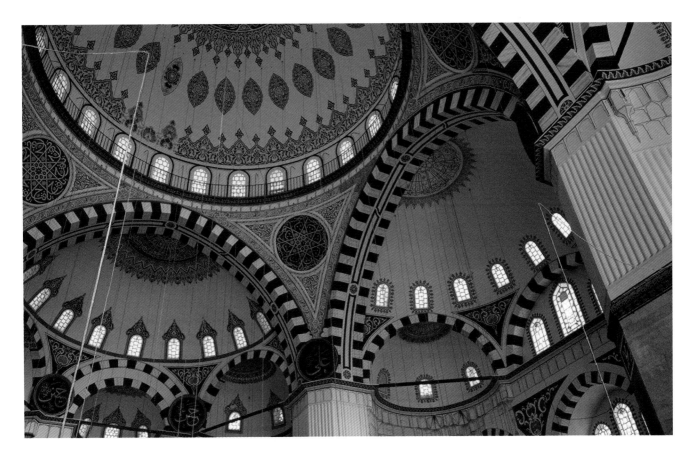

上圖：澤扎德清真寺圓頂內部。

左圖：伊斯坦堡的蘇萊曼尼耶清真寺。

不過，錫南在作品裡放入一些具有個人特色的變化。澤扎德清真寺的內部是巨大的單一開放空間，沒有廊道，使光影的作用格外富有戲劇性，這種一覽無遺感，讓柯比意留下深刻的印象。為了支撐圓頂，同時盡可能保留光線，大教堂的扶壁被隱藏在牆壁內，外側再以連續的柱廊做為修飾。

七年後，錫南完成最著名的大作。伊斯坦堡的蘇萊曼尼耶清真寺（Süleymaniye Mosque, 1557），融合了曾經在澤扎德清真寺運用過的元素，但規模更大，完全不使用柱子來支撐圓頂，維持了內部空間的完整性。中庭尤其顯得不同凡響，該處完美對稱的精緻柱廊，全部以華麗大理石和花崗岩包覆，並配置在清真寺更大的幾何布局裡。

位於埃迪爾內市（Erdine）的塞利米耶清真寺（Selimiye Mosque, 1574），被認為是錫南最偉大的成就。它有四座83公尺（272呎）高的宣禮塔，至今仍然是穆斯林國度裡最高的尖塔，也是伊斯蘭建築界的傑作。在這裡，內部統一性、空間布局、幾何精確度、圓頂配置、結構和諧性，所有元素皆完美地融合為一。錫南的早期作品中大量使用的圓頂和半圓頂，被單一的巨大圓頂所取代，代表錫南實現了內部結構的統一性。

錫南的清真寺圓頂，與同時期歐洲文藝復興的基督教大教堂之間的共通點顯而易見。他在扶壁、梁柱、圓拱和幾何結構上面臨的挑戰，與米開朗基羅、布拉曼帖（Donato Bramante）、克里斯多佛‧雷恩（Christopher Wren，見P.48）所遇到的一模一樣。他在年輕的軍旅時代曾經遊歷過歐洲，目睹過文藝復興時期大部分的作品。米開朗基羅和達文西必定也留意過文藝復興古典建築的拜占庭起源。雖然錫南的作品被視為伊斯蘭建築的頂峰，卻不應忘記它們和西方建築之間的文化互動性。

安卓・帕拉底歐
ANDREA PALLADIO

義大利／1508～1580

代表作品：
聖喬治馬焦雷教堂、帕拉底歐巴西利卡、統領涼廊

主要風格：
新古典文藝復興

上圖：安卓・帕拉底歐

全球化通常被認為是一個很晚近的現象，但事實並非如此。如果要為十八世紀的倫敦建築尋找源頭，我們必須前往十六世紀義大利東北部的威尼托省，特別是典雅的維琴察市（Vicenza）。

為什麼呢？因為偉大的文藝復興建築師安卓・帕拉底歐所掀起的「帕拉底歐主義」，在十八世紀上半葉全面席捲了英格蘭。

帕拉底歐對西方建築的影響力，再怎麼強調都不為過。他的理念不僅在英國有廣大信徒，在法國、德國、愛爾蘭、美國，和他的祖國義大利全境都有追隨者。帕拉底歐的許多想法，經過了幾個世紀才在當地人的觀念裡生根，證明這些理念禁得起時間的考驗。這個流派直接以他命名，在建築界實屬罕見的殊榮，顯示了他的理念與個人結合得多麼緊密。

帕拉底歐為他的知識忠誠所做的第一件，也最異於尋常的事情，就是更改了自己的姓名。他出生於帕多瓦，原本叫作安卓・迪皮耶托・德拉貢多拉（Andrea di Pietro della Gondola），年輕時就對石砌產生興趣。他搬到鄰近的維琴察市，開始擔任石砌和建築的學徒，並著迷於古羅馬文化。三十歲時，他接獲第一件建築委託案，是為當地的學者詹・喬治・特里西諾（Gian Giorgio Trissino）重建別墅。特里西諾也對古羅馬極為熱中，而德拉貢多拉（帕拉底歐原本的姓氏）的作品甚得其歡心，於是，特里西諾用希臘智慧女神雅典娜的名字「帕拉斯」（Pallas）替他取了一個永遠被世人記得的姓氏：帕拉底歐（Palladio）。帕拉底歐主義崇拜就此誕生。

上圖：聖喬治馬焦雷島（San Giorgio Maggiore）及島上的教堂，從威尼斯對岸眺望。

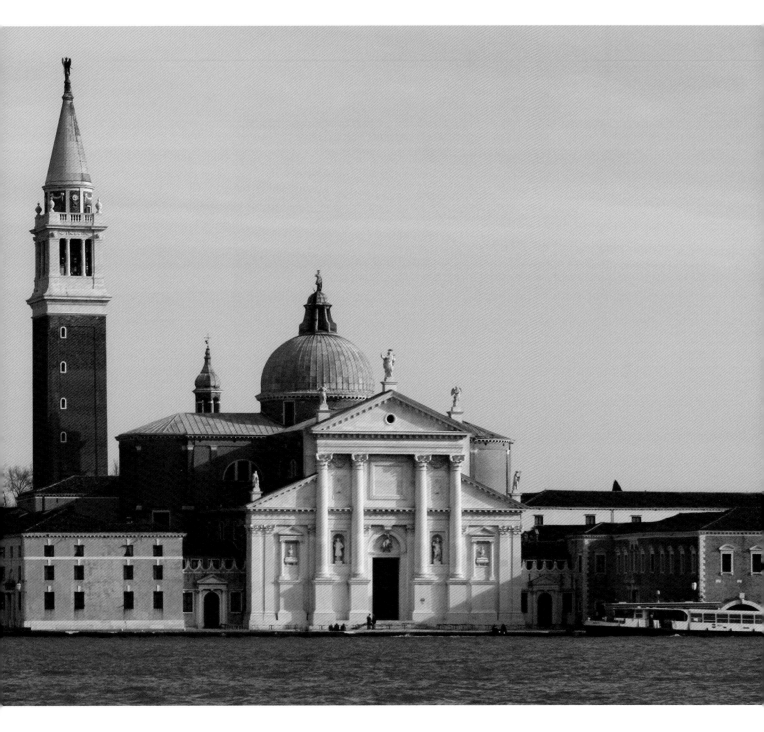

　　帕拉底歐所崇拜嚮往的對象是古希臘羅馬，特別是古羅馬，在道德、文化和建築上都被視為典範。帕拉底歐的建築完全基於嚴謹的古典法則，深受馬庫斯・維特魯威（見P.12）的影響。他認為，古典主義是一種將秩序和理性帶入變幻無常的人世間的一種手段。他的建築重視對稱性、透視、比例、平衡勝於一切，藉此達成古典世界所追求的美感和完美。

　　這種精神，與帕拉底歐死後的巴洛克時代極盡招搖的情感宣洩方式，形成最極端的對比。這個時期，波羅米尼（Borromini）和貝尼尼（Bernini，見P.40）這對喧囂的死對頭，還沒開始賣弄戲劇性和追求紊亂，而帕拉底歐追求的是端正合宜和秩序，配置和諧的門廊（portico）、涼廊（loggia）、柱子、三角楣與圓頂，散發出理性的芬芳，不僅彼此互求協調，也與周圍的自然

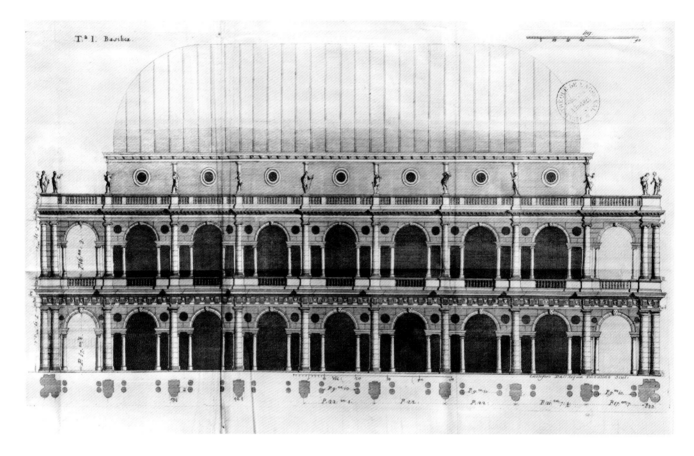

上圖：十八世紀的蝕刻版畫，描繪維琴察市的帕拉底歐巴西利卡（Basilica Palladiana，註：為公共建築）。

環境完美齊鳴。

這些成果悉數集中在威尼托（Veneto）這個地區，展現為眾多不同凡響的建築，其中大部分都被聯合國教科文組織評定為世界文化遺產。帕拉底歐所建蓋的教堂、貴族宅邸、義式宮殿（palazzos）、宮殿和鄉間別墅，均嚴守古典理念，就連房間和建築立面都是基於數學比率原則來設計。帕拉底歐也跟所推崇的維特魯威一樣，將個人哲學信念付諸寫作，他的重要論著《建築四書》（I quattro libri dell'architettura, 1570），注定對後世產生深遠的影響。

他最忠實的信徒中，自然包括了英國人。帕拉底歐主義在英格蘭盛行過兩次：第一次在十七世紀初，伊尼戈‧瓊斯（見 P.36）將帕拉底歐的古典主義帶入英國；經過一個世紀以後，科倫‧坎貝爾和伯靈頓伯爵（Lord Burlington）這些年輕的激進分子，借用帕拉底歐來淨化他們眼中過度張牙舞爪的巴洛克風格。事實上，情感奔放的巴洛克風格是帕拉底歐主義的眼中釘，也是最偉大的對手，而且巴洛克風格實質主導了歐洲從十七世紀到十八世紀早期的藝術和建築，帕拉底歐的作品後來才獲得復興和重新評價。

帕拉底歐留給後世的遺產，並非只有他留下的建築作品。儘管現代建築著迷於「新」的魅力，但帕拉底歐給我們上的一課是，建築與其說是在開創新觀念，毋寧是為舊觀念賦予新生命。古羅馬和希臘啟發了維特魯威，維特魯威啟發了帕拉底歐，帕拉底歐啟發了伊尼戈‧瓊斯，瓊斯又啟發了伯靈頓伯爵；湯瑪斯‧傑佛遜（Thomas Jefferson）和新大陸的建築師，又受到這些人的啟發。每一代都是從前代先輩傳承和學習，對建築來說，尤其是古典主義，有更多的內涵是經由週期而非概念被定義的。這一切，沒有比帕拉底歐主義靜悄悄地在各個時代重新整頓再出發，更能得到印證了。

下圖：統領涼廊（Palazzo del Capitaniato）

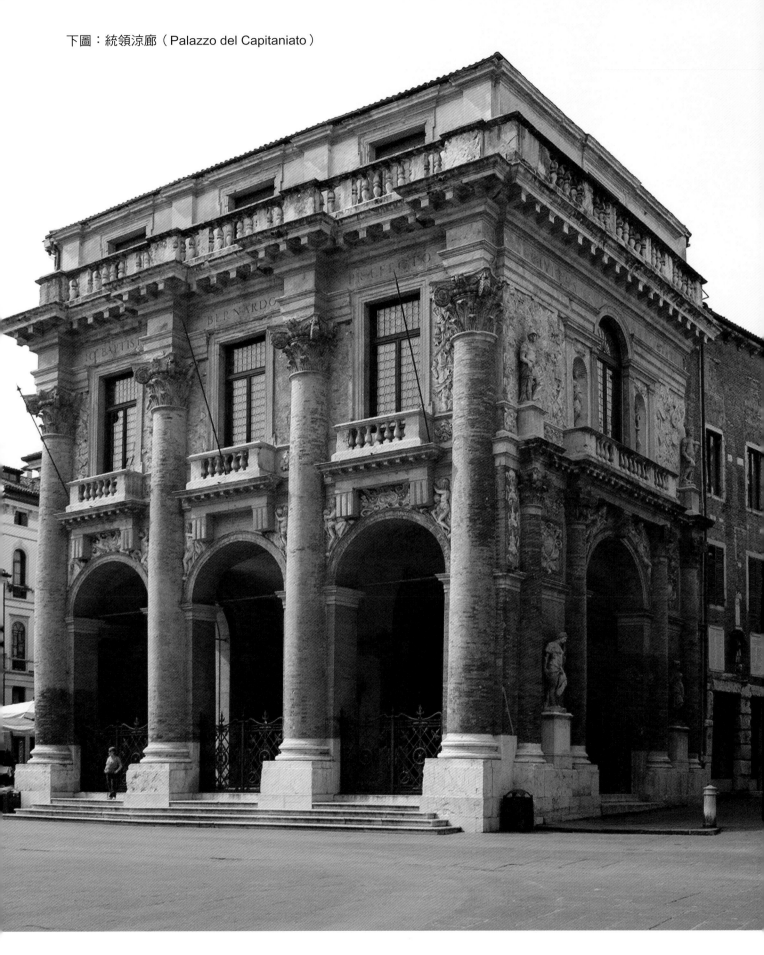

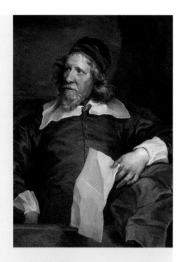

伊尼戈 · 瓊斯
INIGO JONES

一般來說，新建築風格都要經過長久的醞釀發展，是在想法一致的一群人共同努力下，取代舊有意識形態的成果。

英格蘭／1573～1652

代表作品：
王后宮、國宴廳、柯芬園廣場

主要風格：
帕拉底歐主義

上圖：伊尼戈 · 瓊斯

下圖：魯本斯為國宴廳所繪製的天花板，位於白廳。

譬如，十六世紀末的羅馬天主教會創造了巴洛克風格，做為反宗教改革的文化運動，並透過一群強而有力的畫家、雕塑家、藝術家、建築師，逐漸將巴洛克精神一點一滴地灌注到歐洲社會裡。很少有人能夠孤注一擲，企圖透過一棟建築將一種新風格推向一個還沒準備好的國家，但這正是伊尼戈 · 瓊斯所做的事情。

　　他所設計的王后宮（Queen's House）位於格林威治宮，1619年起開始興建。在驚愕的群眾眼中，這幢建築必定像是外星人登陸。當時，文藝復興已經盛行一百多年了；古典主義也早在瓊斯出生之前就通盤取代了哥德風格，成為歐洲社會不可或缺的基本成分。

下圖：位於格林威治的王后宮，展現完美的幾何構圖。

但是，耽溺在都鐸懷舊氣氛裡的英格蘭，對天主教的敵意甚深，頑固地堅持舊有的詹姆士風格（Jacobean）、伊麗莎白風格及哥德風格。因此，當王后宮以完美對稱性、雪白牆壁、水平屋頂線、上下開啟式的窗戶現身時，預示了改變英國面貌的文化大變革即將登場。

伊尼戈·瓊斯向來熱中於顛覆。他出生於倫敦勞工階層，一個講威爾斯語的紡職工人家庭，最初以舞台布景設計展露頭角。瓊斯成名後，被引薦到奢華的宮廷圈，也晉升為首席設計師，為詹姆士一世和長年受病痛折磨的妻子——丹麥的安妮（Anne of Denmark）製作精美的假面舞劇（masque）。在他擔任設計師的期間，上演了超過五百齣戲，並為英國劇院翻新了兩樣硬體設備：移動式布景與鏡框式舞台，徹底改變了戲劇的製作方式。

不過，伊尼戈·瓊斯在建築方面的影響，很快就會讓大家有更強烈的體會。1613年，他憑藉著創意能力，獲得國王任命為王室營建總管，實際負責王室所有的營建工程。他進行一趟羅馬和北義大利之旅，目睹了帕拉底歐的作品，這對他的建築觀產生深遠的影響。王后宮的精確比例和幾何簡潔性，顯然得自於帕拉底歐的啟發，而在瓊斯後續的所有作品裡，都在積極追求著帕拉底歐精神。

接下來的案子，是1622年興建的國宴廳（Banqueting House），它屬於不斷擴大範圍的白廳宮（Whitehall Palace）的一部分。國宴廳可算

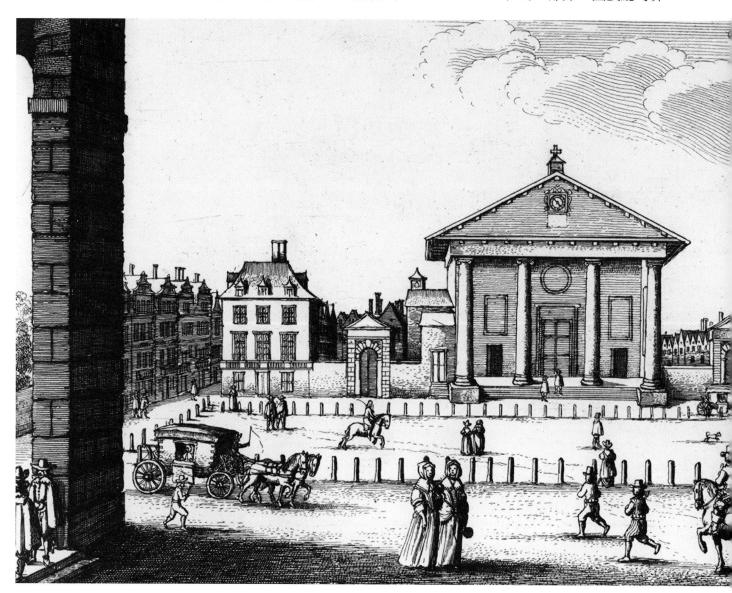

是瓊斯最偉大的建築作品，也是他推動文藝復興運動扎根於英國的一部分。國宴廳擁有挑高兩層樓的帕拉底歐式立面，而氣派堂皇的大廳內部，也有魯本斯（Peter Paul Rubens）繪製的寓言壁畫，在規模和裝飾上都更勝王后宮一籌，也證明瓊斯在推動英格蘭古典化的使命背後，其實有一位見識不凡的王室贊助人堅定支持。

1638年，詹姆士一世的兒子查理一世繼任為王，伊尼戈・瓊斯重拾白廳的工程，計畫將國宴廳以外的舊建築拆除，重建為漂亮的文藝復興式宮殿。他規畫七座巨大的宮殿庭院，前後達0.5英里（約0.8公里），從現在的諾森伯蘭大道（Northumberland Avenue）延伸到聖詹姆士公園湖，這個計畫如果完成，必定能大大鞏固查理

一世的集權野心，並讓倫敦市中心的市容改頭換面。可惜，這些雄心壯志被英國內戰打斷，更諷刺的是，國王在國宴廳遭到處決，此處正是這個宏偉宮殿計畫的核心。

伊尼戈・瓊斯在其他地方的好運依舊不斷。他替倫敦哥德風格的聖保羅大教堂添加一道古典門廊，可惜教堂和門廊在他去世十四年後發生的倫敦大火中被燒毀。此外，他也設計了許多鄉間別墅，最著名的是威爾特郡的威爾頓別墅（Wilton House），其中富麗堂皇的雙立方廳（Double Cube Room, 1653）結合了帕拉底歐的完美比例與奢華的描金紋飾。瓊斯也對城市規畫貢獻良多，為倫敦市中心留下不可磨滅的印記，他設計了宅第（1641），以及倫敦最古老、最大的廣場：林肯律師學院廣場（Lincoln's Inn Fields），可惜大體上未被實現。

柯芬園廣場（Covent Garden Piazza, 1630）是英國第一個古典形式風格的廣場，其開創性足以媲美王后宮。這個廣場師法義大利的典範，以具相同立面的建築環繞四周，完美對稱，高度形式化的風格一反倫敦常態，而軸線中心的教堂，其精緻的門廊也是由瓊斯所設計的。柯芬園廣場對倫敦的城市規畫產生突破性的變革影響，為後來眾多的住宅區廣場開了先河，成為倫敦現今具代表性的城市特徵。

伊尼戈・瓊斯留給後世的龐大遺產不可勝數。儘管英國內戰打斷了他的計畫，而且在國王查理一世被處死的十一年後，復辟的君主體制轉向了巴洛克風格，但是他所提倡的帕拉底歐主義，到了十八世紀上半葉已普遍被認定是英國的代表風格，瓊斯終究揚眉吐氣了。策動這場轉變的建築師伯靈頓伯爵、科倫・坎貝爾、威廉・肯特（William Kent）都深受瓊斯的影響。瓊斯毫無疑問是英國最偉大的文藝復興建築師，他將古典主義帶入英國的功勞將被人們所銘記。在他連拖帶拉之下，也一併把這個國家拉入了現代。

左圖：十七世紀的柯芬園廣場蝕刻版畫。

吉安・羅倫佐・貝尼尼
GIAN LORENZO BERNINI

義大利／1598～1680

代表作品：聖伯多祿廣場與柱廊、奎琳崗聖安德肋堂、四河噴泉

主要風格：巴洛克

上圖：吉安・羅倫佐・貝尼尼

貝尼尼身為第一流的藝術家，為天主教會創作了最好的巴洛克藝術和建築作品。不過，他喜怒無常的個性，實在很難做為後世的道德表率，卻是理解這種風格如何具有強大表現力的最佳對象。

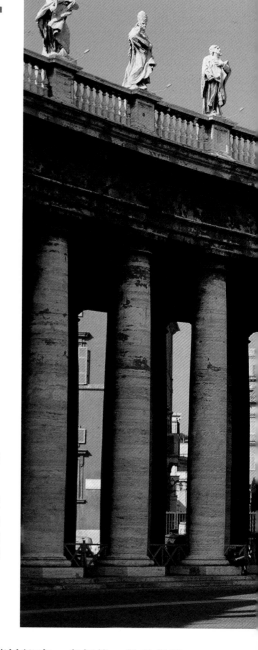

右圖：環繞羅馬聖伯多祿廣場的柱廊。

右下圖：奎琳崗聖安德肋堂（Sant'Andrea al Quirinale），充滿戲劇張力的巴洛克天花板。

十六世紀末，天主教受到宗教改革的衝擊而風雨飄搖，驚魂未定的天主教會發起一場堪稱是視覺盛宴的藝術運動，卯足全力來榮耀上帝，轉移世人對於馬丁・路德（Martin Luther）等改革派所揭露的信仰破產的關注。巴洛克運動至今仍然是有史以來最成功的政治革新行動，在接下來的兩百年裡，主導了整個歐洲及其他地區的藝術發展。

因此，生活過得亂七八糟、家庭問題重重的吉安・羅倫佐・貝尼尼，身為巴洛克時期最偉大的建築師，足以讓（至少表面上）講究正直高尚的宗教贊助人一個頭兩個大。貝尼尼長相英俊、個性熱情、才華洋溢，他生於拿坡里，八歲就被發掘為神童，他繼承父親的雕刻專長，憑著本職的優異表現而出人頭地。

貝尼尼也有暴躁和凶惡的一面。三十多歲時，他發現自己的已婚情人和弟弟有一腿，在勃然大怒之下，幾乎殺了弟弟，接著又唆使他人在情婦臉上劃數刀，讓她毀容。多年後，他弟弟強暴了他的一位年輕男助理，他為了替弟弟脫罪，說服瑞典女王克莉絲汀娜（Christina，也是他的貴族客戶）在法庭上作證，表示羅馬的拿坡里人常有同性的性行為。

雖然貝尼尼到了晚年後幡然悔悟，並在婚姻和信仰中找到救贖，但他熱情洋溢的性情，無疑已反映出由他完美體現的巴洛克風格。「巴洛克」（Baroque）一字源自葡萄牙文"barroco"，原意為不勻稱或有瑕疵的珍珠。這層詮釋非常漂亮地

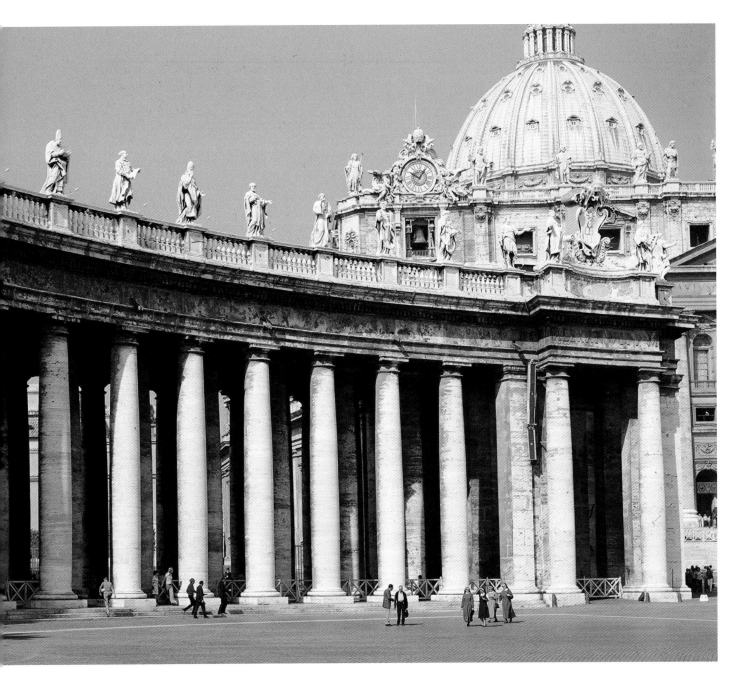

定義了巴洛克風格：美麗，但有破損，為缺憾而歌頌，絕不中規中矩。

　　巴洛克是所有不屬於古典主義循規蹈矩又嚴謹的那些元素。巴洛克駕著馬車、大聲呦喝馬匹，使勁把古典主義甩到腦後，一心嚮往力量、跌宕起伏，以及戲劇張力。巴洛克建築動用所有想像得到的戲劇元素，包括：動態、不朽感、反差、色彩、幻覺、光、影、裝飾性、立體感，發動空間襲擊，左右感官，非要讓屏氣凝神的觀者心緒翻騰，否則絕不罷休。

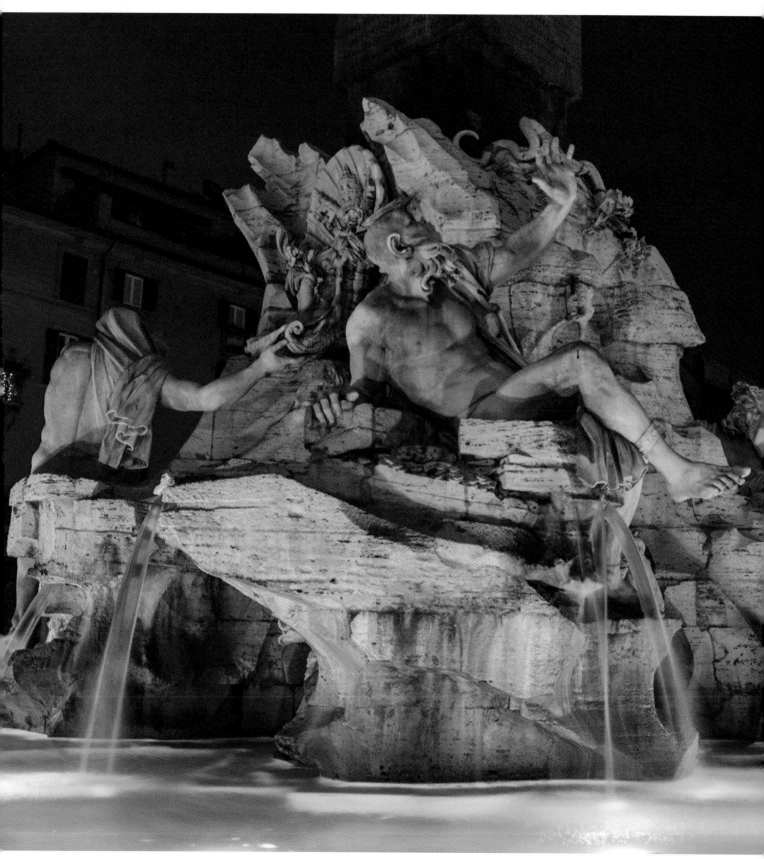

這就是貝尼尼的作品帶給我們的感受。他的雕塑永遠那麼有表現力，呈現人體的方式如此超自然，凍結在每一個戲劇性的姿態裡，透過飄逸的袍子更顯得動感十足。這些特徵在他最著名的雕塑〈聖德蕾莎的狂喜〉（Ecstasy of St. Teresa）臻至顛峰，其生動的形象宣稱是呈現了一位修女正在體驗宗教狂喜的痛楚，只是，後代許多不以為然的學者都指責它表現得更像是形而下的肉體狂喜。

他的建築也基於相同的精神，同樣令人血脈賁張。他最偉大的作品是羅馬聖伯多祿廣場（St. Peter's Square, 1656-1667），氣勢磅礴的柱廊像是兩隻巨大的手臂，將蔓延的廣場團團圍住，護衛著虔誠的信徒。在真正的巴洛克傳統裡，這類排場都是精心安排的成果，確保將戲劇性發揮到淋漓盡致，柱廊的起頭呈現弧形，向內收斂的扣環又突然轉折向外延伸，被打開的視野引導通往聖伯多祿大教堂最後的一幕，那是由卡羅・莫德諾（Carlo Moderno）設計的宏偉立面。該廣場的巨大規模、空間律動性、精心設計的幾何動線，至今仍然是巴洛克建築和城市規畫最偉大的作品。

貝尼尼設計的教堂、禮拜堂、噴泉、廣場，都是基於同樣的創作理念，通常在前人的作品上增修或刪改，但必定帶有強烈的個人創作印記。他的建築和雕刻作品幾乎都在羅馬，而羅馬的巴洛克特徵也不脫貝尼尼的貢獻。他的贊助人是好大喜功的教宗烏爾巴諾八世（Urban VIII），曾告訴他：「你是為羅馬而生，而羅馬也為你而生。」

貝尼尼的最大對手，是另一位傑出的巴洛克天才——法蘭西斯科・波羅米尼（Francesco Borromini）。貝尼尼魅力四射、熱情洋溢，波羅米尼卻是個性暴躁、憂鬱內向，最後在六十七歲時拔劍自刎，結束自己的生命。儘管這兩人互相鄙視，卻為同一個案子效勞，那是一個充分展現貝尼尼建築天分的建案。

1650年代，教宗英諾森十世（Innocent X）計畫將納沃納廣場（Piazza Navona）改造成羅馬最令人豔羨的公共空間。廣場的中心造景是「四河噴泉」（Fontana dei Quattro Fiumi），由眾多大理石、石灰岩洞石、花崗岩所砌而成，支撐一座高聳的埃及方尖碑複製品。貝尼尼雕刻的撒拉弗（seraph，六翼天使）和神祇，攀附在岩石底座上，泉水噴湧進包圍雕像的水池裡；其中一個人物用充滿戲劇性的手勢遮擋自己的視線，它的前方正是波羅米尼在聖依諾斯蒙難堂（Sant'Agnese in Agone）的創作奇觀。

這個動作讓我們瞥見了貝尼尼的創作神髓。他腦中構思的噴泉不是一個無生命、自成一格的裝飾物件，而是對周遭環境充滿戲劇力度的回應，一個令人亢奮的巴洛克布景，由建築、公共空間、雕塑、水景，齊聲交織成令人目眩神馳的歌劇高潮。身為一名建築師、雕塑家、藝術家、畫家、編劇家、都市規畫師，貝尼尼了解到，所有藝術，尤其是巴洛克藝術，就是關於感官的全面體驗，沒有感情，建築就什麼都不是。

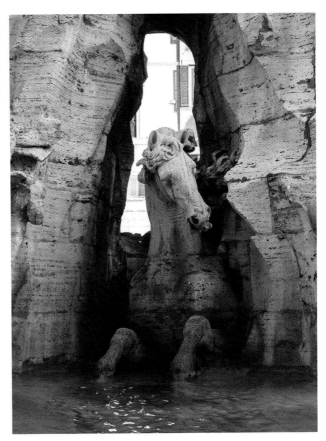

上圖：噴泉中央的一匹駿馬。

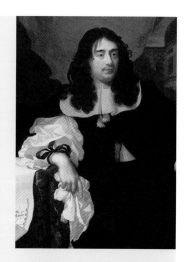

路易·勒沃
LOUIS LE VAU

十七世紀的法國是歐洲的文化中心和舉世唯一的超級強權，巴黎自然也是世界上最大的城市。這時期的法國建築由兩個人所主導，儒勒·阿杜安－孟爾薩（Jules Hardouin-Mansart）和路易·勒沃。

法國／1612～1670

代表作品：
羅浮宮柱廊、凡爾賽宮、四國學院

主要風格：巴洛克

上圖：路易·勒沃

這兩位都是直接服務於權力龐大的國王路易十四，他們藉由這個發揮的機會，打造出法蘭西的形象和身分認同。

孟爾薩（1646–1708）設計了巴黎幾處最著名的建築，以及做為城市門面的公共空間，包括：傷兵院教堂（Les Invalides church）、勝利廣場（Place des Victoires）、凡登廣場（Place Vendôme）。他的不朽傑作是凡爾賽宮的擴建工程，主要根據路易·勒沃在死前完成的宮殿花園側擴建工程設計，再進一步加以改造和擴充。孟爾薩還打造了氣派輝煌的鏡廳（Hall of Mirrors），因為有鏡廳的加持，凡爾賽宮成為後世皇宮建築師法的原型。他的作品是巴洛克富麗堂皇的頂峰，輝映著路易十四的宮廷，有時甚至直接被稱為「路易十四風格」。

不過，路易·勒沃的成就有更全面的文化影響力，這主要得歸功於一件極其特殊的案例：羅浮宮的柱廊立面（Colonnade）。但早在柱廊尚未興建之前，勒沃就已經累積了不少優異的作品。勒沃出生於巴黎，父親是砌石匠，他曾與父親和弟弟一起工作。勒沃為貴族設計的宅邸引起了國王的注意，並因此拿下一件獲利豐厚的建案，為國王的財政大臣興建城堡。

這座沃子爵城堡（Vaux-le-Vicomte, 1658–1661）在許多方面都是法國巴洛克城堡的原

上圖：羅浮宮的柱廊立面。

型。陡斜的四坡屋頂（hipped roof）和明顯的突立面，一方面遵循了法式文藝復興的古典主義傳統，又在建築物中央位置放入帶有未來主義風格的奢豪圓頂。但對於路易‧勒沃的職業生涯更重要的一點是，這件建案非常完美地整合了景觀、建築和室內設計這三大形式要素。勒沃與著名的庭園設計師安德烈‧勒諾特爾（André Le Nôtre）、一流的宮廷畫家夏爾‧勒布朗（Charles Le Brun）聯手合作，而這個成功的工作夥伴組合，將在凡爾賽宮的工程中再度合作。

　　路易十三執政時，已經買下土地並興建了狩獵別墅，接著又擴建為小城堡。繼任王位的兒子路易十四，雄心勃勃地準備在這塊土地上興建一座規模空前的法蘭西宮殿。路易‧勒沃從1661年

左圖：凡爾賽宮的格局圖。

右圖：凡爾賽宮的鏡廳，雖然是孟爾薩的設計，但勒沃仍然是將這座建築從狩獵別墅大幅擴建為王宮的主要功臣。

下圖：四國學院的中央圓頂。

起受聘負責這項工程，他明智地保留原城堡，並以此為核心進行大幅擴建，原本的文藝復興主建物被包覆在井然有序的古典立面之內，坐落在拱形窗格和粗鑿石面的基座上。後來，孟爾薩又進一步擴建宮殿，並規畫氣派的室內空間。勒沃率先設計了花園這一側的重要門面，為宮殿樓層立面制定出樣本，而在孟爾薩擴建後，又加倍了宮殿的巨大感。

其他王室建案也都由路易·勒沃繼續執行，包括改建羅浮宮中庭側的南翼，以及設計令人讚歎的四國學院（Collège des Quatre-Nations, 1662-1688），該建築有著弧線對稱的兩翼，從中央巨型圓頂向兩側伸展，在相當程度上師法了義大利巴洛克的動態幾何編排理念，明顯是勒沃最具有巴洛克風格的設計。

羅浮宮的柱廊（1665-1674），這件最偉大的作品是否算是路易·勒沃的成就，帶有一些爭議。許多地位崇高的建築師受邀為此案獻策，提供他們設計的版本。貝尼尼為了這件事專程從羅馬前來，花了數個月時間待在巴黎，但最後他的設計未被選中，便怒氣沖沖地返回羅馬。貝尼尼的落選，凸顯出法國對代表自家的古典主義愈來

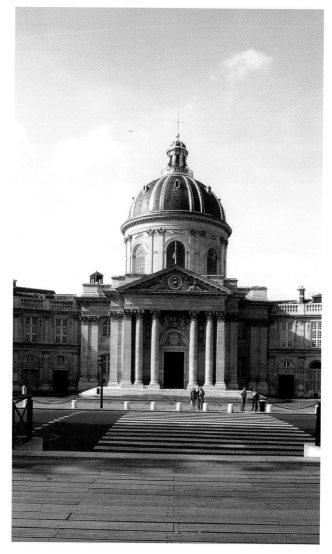

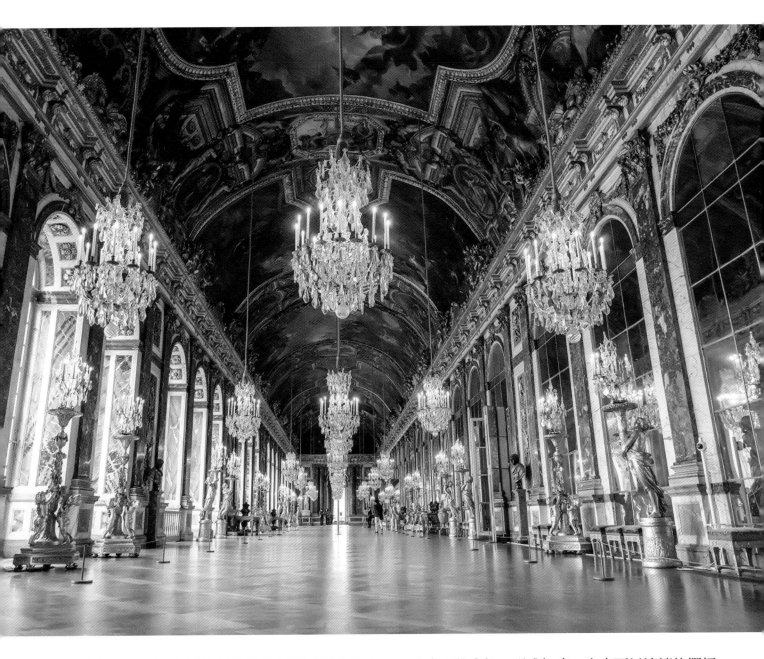

愈有信心，不再如以往只能仰仗獨領風騷的義大利巴洛克文化。

　　勝出的作品並非由路易・勒沃設計，但他是設計團隊裡的核心成員，其中的主建築師是克勞德・佩侯（Claude Perrault），夏爾・勒布朗也參與其中。柱廊設計最突出之處，在於它的冷靜節制，以及巨大的清晰性。巴洛克風格扭曲變形的裝腔作勢，和法國文藝復興時期的兩折式屋頂，已經一去不復返了。取而代之的是簡單、莊嚴、近乎圖解式的立面布局，中央和兩側末端的主立面體微微突出，搭配成雙成對的氣勢雄渾且深嵌入立面的立柱，形成柱廊，上方再以連續的欄杆柱進行修飾。柱廊的設計大幅領先於時代，到了十八、十九世紀，新古典主義復興和學院派興盛，柱廊就成為眾多建築的典範。柱廊為世界各地的公共建築制定了標準範式和裝飾原則，例如巴黎的協和廣場（Place de la Concorde）、加尼葉歌劇院（Garnier Opera House）、大都會藝術博物館（Metropolitan Museum of Art）、紐約賓夕法尼亞車站，甚至美國國會大廈的側翼。路易・勒沃協助創作的不僅是前王宮的一個新立面，還是西方建築中影響力最深遠的一棟建築。

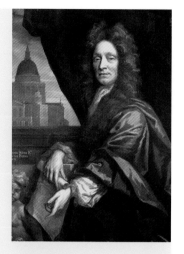

克里斯多佛·雷恩
CHRISTOPHER WREN

當克里斯多佛·雷恩出生時，英國被世人認為是一灘文化死水。路易十四統治的法國引領著歐洲文化，大部分的歐洲國家若非追隨法國，就是追隨義大利風格。

英格蘭／1632～1723

代表作品：
聖保羅大教堂、格林威治醫院、漢普頓宮（南翼與東翼）

主要風格： 英國巴洛克

上圖：克里斯多佛·雷恩

英國跟其他歐洲國家一樣，幾個世紀以來吸收了羅馬風建築、哥德建築和帕拉底歐風格，並改造成適合盎格魯撒克遜人的口味。認為英國建築影響了其他地方的說法，只會惹人訕笑。

然而，到了雷恩去世時，倫敦已經發生翻天覆地的變化。它擁有基督教世界第二大的古典圓頂，就在聖保羅大教堂（St. Paul's Cathedral），而這座教堂可說是英國有史以來吸收最多國際影響的建築。倫敦擁有的巴洛克教堂之數量，在歐洲僅次於羅馬；此外，格林威治醫院（Greenwich Hospital）還擁有英國版的西斯汀禮拜堂（Sistine Chapel）。這時候的英國建築

右圖：格林威治的壁畫廳，被譽為英國的西斯汀禮拜堂。

下圖：聖保羅大教堂，是形塑倫敦天際線的代表建物。

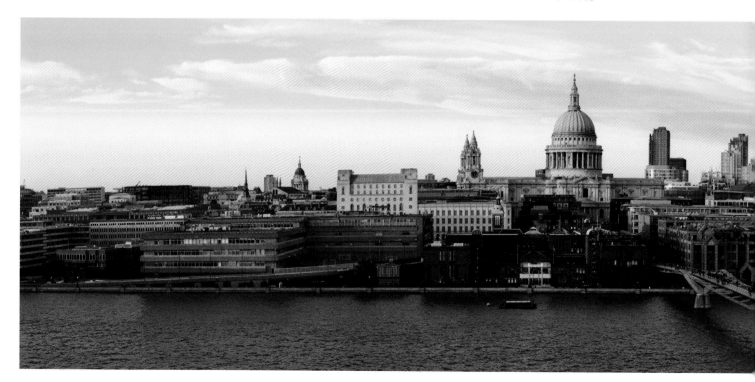

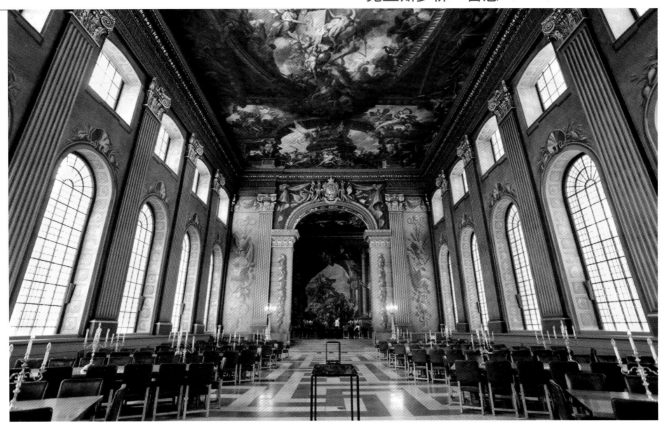

已經是個令人嚮往的文化輸出物，能向歐洲及其他更遠的地方輸出影響力。這個驚人的轉變大多要歸功於一個人的功勞，而他至今仍然是英國有史以來最偉大的建築師。

雷恩的父親是一位受人尊敬的牧師，和妻子住在威爾特郡（Wiltshire）的鄉下，雷恩在英國內戰爆發前十年出生。三十一歲時，他設計了第一棟建築：劍橋彭布羅克學院（Pembroke College）的小教堂。在投入建築界之前，雷恩已經是科學家、數學家、天文學家，這些學養使他具備了足夠的技術能力，以及一絲不苟、理性與解決問題的本領，對他後來的職業生涯有很大的幫助。

克里斯多佛・雷恩之所以轉向建築，主要與他生命中發生的兩起重大事件有關：1665年的巴黎之旅，以及隔年的倫敦大火。這時期的巴黎，正如火如荼地進行凡爾賽宮和羅浮宮的整建，巴黎本身就像一個大工地，雷恩在這裡與一輩子鍾情的巴洛克風格相遇。雖然沒有留下他在巴黎遇見正在爭取羅浮宮設計案的貝尼尼的紀錄，但光是這位義大利大師在巴黎，便足以印證巴洛克的影響力有多大，而雷恩必定也目睹了這一切。

在倫敦大火之後，這種影響力變得更顯而易見。雷恩把握這個千載難逢的機會，在一週內畫好設計圖，企圖將亂七八糟、有機發展的倫敦，整建為潔淨明亮的大都會，在棋盤式大道的交叉口坐落著整齊的廣場。這個雄心勃勃的計畫眼界

非凡，然而，儘管他獲得了國王查理二世的熱情支持，地主們卻拒絕放棄其小塊土地的所有權。不過，一場大火點燃了一線希望，也點亮了唯一的巴洛克榮耀，那就是計畫中唯一獲得圓滿實現的聖保羅大教堂（1675-1711）。

原本的大教堂被倫敦大火摧毀殆盡，包括伊尼戈·瓊斯所建蓋的文藝復興門廊皆付之一炬。大火之後，雷恩和國王立即著手規畫重建。雷恩理想中的教堂樣貌，現在仍完整保存在教堂的地下室，從這個「大模型」便能看出巴黎對他的影響，以及他對巴洛克風格的純熟駕馭能力。教堂平面圖採取集中式（即巴洛克式）的希臘十字（註：四條線長度相等），而非哥德大教堂青睞的拉丁十字（註：水平的兩條線等長，豎直的上線最短、下線最長）。基本上，聖保羅大教堂是一座有三角楣的巨型古典建築，冠上了一個媲美聖伯多祿大教堂的巴洛克圓頂。

但是，難題出現了。後宗教改革時期的英格蘭，已經是一個自立門戶的宗教派系，此時竟然要以天主教的巴洛克建築典儀，當作興建一座重要教堂的模仿對象，這對於英國教會當局來說根本天理難容。最後，雷恩提出了替代設計方案，對方也行禮如儀地批准通過，但這純粹是雷恩為了平撫教會所杜撰的版本，結合了哥德式和古典風格的荒謬英國國教變體，將圓頂換成尖頂。但這個版本從來沒有執行過，也證明了雷恩的智謀

和政治手腕。在國王的默許下，雷恩利用教會授予的合約，行「裝飾變奏」之實，偷天換日地變更設計，建造出一棟完全不相關的建築，也就是我們今天看到的樣貌。

聖保羅大教堂是一件大師之作，但也非常具有英國的妥協精神。它採用拉丁十字平面，也免不了配置隱形的飛扶壁，將哥德形制隱藏在雷恩鍾愛的古典外衣之下。它那龐大的規模、莊嚴的外觀、豐富的裝飾、生動的雕像、令人難忘的圓頂，毫無疑問是巴洛克風格。但雷恩達成了一個比義式巴洛克更溫和的折衷方案，偏重空間的變化性和結構複雜性。英國巴洛克風格誕生了。

透過雷恩的傳播，這種風格在接下來的半個世紀裡風行於英格蘭。雷恩從1669年擔任王室營建總管，累積了驚人的成就。在興建聖保羅大教堂的三十六年之間，他也蓋好了肯辛頓宮（Kensington Palace）、格林威治醫院、格林威治天文台、切爾西皇家醫院（Royal Hospital Chelsea），以及漢普頓宮（Hampton Court Palace）的半數工程，也為牛津大學和劍橋大學興建了幾棟建築，還有貴族宅邸、聖殿關（Temple Bar）的裝飾拱門、大火紀念碑，而他最驚人的成就，當屬在倫敦完成了五十二座巴洛克教堂，為英國剛起步的聖公會奠定了獨樹一幟的建築風格。

非比尋常的作品數量，見證了雷恩的多才多藝、獨創性和創造力。沒有兩座建築是相同的，從他晚期在格林威治的建案和所設計的白廳宮（計畫令人扼腕地胎死腹中），特別展現出他的巴洛克構圖長才，堪與貝尼尼相媲美。雷恩跟貝尼尼一樣，懂得藝術必須展現整體性，他明智地與才華橫溢的雕塑家、畫家、木雕師、鑄鐵師合作，合力為自己的建築營造裝飾，創造英國巴洛克風格需要的感官體驗。

雷恩晚年時，巴洛克風格已經在英國沒落，帕拉底歐主義復興。帕拉底歐主義的信徒公開表示，他們對聖保羅大教堂喧囂的情感泛濫感到厭倦。但雷恩的遺產依舊不死：受到聖保羅大教堂所啟發的圓頂遍地開花，從巴黎的萬神殿到美國國會大廈；聖彼得堡（St. Petersburg）複製了同樣的圓頂和尖頂，那是彼得大帝訪問倫敦之後的成果；還有許多後代建築，都受到雷恩作品的啟發。雷恩之所以永續長存，是因為他成就了一項典範——建築必須懂得善用最狡猾的一門藝術：妥協。

左圖：聖保羅大教堂的內部。

右圖：雷恩設計的漢普頓宮，中庭噴泉一景。

尼可拉斯 · 霍克斯摩爾
NICHOLAS HAWKSMOOR

在受到克里斯多佛 · 雷恩影響的英國巴洛克式建築師中，沒有一個比他的學生尼可拉斯 · 霍克斯摩爾更特立獨行，更令人費解，也更有天分。可惜，幾個世紀以來，霍克斯摩爾留下的遺產只有在跟其他建築師比較時才會被順便提及。

英格蘭／1661～1736

代表作品：史匹特菲爾德基督教堂、伊斯頓內斯頓鄉村別墅、西敏寺鐘塔

主要風格：英國巴洛克

上圖：尼可拉斯 · 霍克斯摩爾

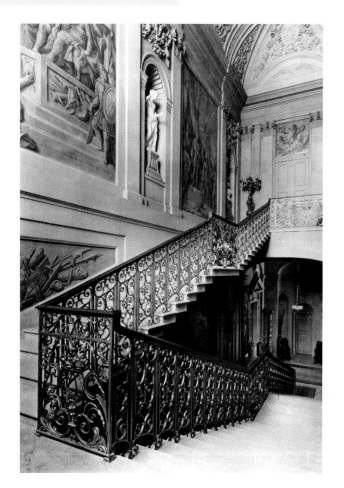

克里斯多佛 · 雷恩在徵才時聽聞霍克斯摩爾的專長，便聘請他擔任文書員，讓他在當時最重要的幾個工程中擔任助理，包括格林威治醫院、肯辛頓宮等。霍克斯摩爾後來也擔任約翰 · 凡布魯（John Vanbrugh，見P.56）的助理，協助凡布魯完成霍華德城堡（Castle Howard）和布倫亨宮（Blenheim Palace）兩件傑作。

與兩位英國巴洛克建築大師的主從關係，掩蓋了霍克斯摩爾的天分與他們不相上下，甚至超越他們的事實。關於霍克斯摩爾的生平與他的建築，留下的資訊都不多。在十八歲的霍克斯摩爾為雷恩工作之前的事蹟，我們幾乎都不太了解。他是在君權復辟之後不久出生在諾丁罕郡（Nottinghamshire），卑微的身世或許也影響了後代對他的評價。

相較於風度翩翩的雷恩與魅力四射的凡布魯，據說霍克斯摩爾沉默孤僻，天性抑鬱寡歡，大部分時間都活在自我的世界裡，而這些特徵在他的建築作品裡都很明顯。但也因為他在作品裡注入如此古怪的獨創性和再創造的才氣，才讓這些作品在英國建築之中顯得獨樹一幟。

左圖：伊斯頓內斯頓鄉村別墅的樓梯。

右圖：基督教堂宏偉壯觀的尖塔，位於倫敦史匹特菲爾德區。

雖然他有許多建築作品都是與別人共同設計，但其實他也獨立完成了許多建築，我們能從這些作品中了解他的想法。1711年，十分虔誠的安妮女王通過了《倫敦市和西敏市新建五十座教堂法案》，希望藉此整頓倫敦周邊地區道德沉淪和治安敗壞的狀況。從1712年到1731年，五十座教堂中最後只有十二座興建完成，其中有六座是由霍克斯摩爾負責的。

這幾座教堂見證了霍克斯摩爾毫不妥協且非正統的巴洛克風格。它們雋永突出，極富力量，都包含了三角牆、門廊、圓拱、柱子等這些公認的古典主義元素。不過，這些元素卻被誇大化到令人髮指的程度，不一定是透過建築尺度，而是不成比例地將石塊量體與其他較小的構圖元素安排在一起。在伍爾諾斯聖馬利亞堂（St. Mary Woolnoth），厚重的石牆線條暗示了一種被壓縮的特質，令人感覺到量體似乎更沉重。被擠進厚實牆面裡的小窗戶，冠上了不成比例的拱頂石，直接以粗野和不祥的手段來顛覆量體，表明幻覺的徒勞，也是一般巴洛克最愛玩的遊戲。

氣宇非凡的史匹特菲爾德基督教堂（Christ Church Spitalfields），可以說是霍克斯摩爾最偉大的教堂作品，充分展露其有別於傳統建築觀念的潛力。高聳的三角式尖頂、侵略式的雕刻性格，以及大量光溜溜、未加修飾的裸石柱，湧現出一股質樸、近乎原石暴力的氣息，彷彿是從一整塊巨岩直接雕鑿出來的作品。如肋骨狀前突的立面，和各處深凹的空洞，結合颯爽的拔尖輪廓，使得教堂具有一種神祕的哥德式風格，既是基督教堂，又是異教徒的祭壇。陰風蕭颯、犧牲獻祭、超凡出世、歸於彼岸的，這些陰鬱的氣息瀰漫在史匹特菲爾德基督教堂，令人喘不過氣，這個暗黑版巴洛克的大師之作，完全不同於克里斯多佛・雷恩的優雅明確。

當然，霍克斯摩爾不是所有作品都這麼陰風慘厲。對於劍橋的克拉倫登樓

左圖：伍爾諾斯聖馬利亞堂大片沉重的線條石面。

右頁上圖：霍華德城堡的陵寢。

（Clarendon Building）、格林威治醫院的威廉國王樓（King William Block）的部分設計，以及未完工的伊斯頓內斯頓（Easton Neston）鄉村別墅，他採用了更傳統的羅馬神廟式樣，但依舊帶有生動的虛實對比，以及莊嚴質樸的石材量體堆砌所形成的強烈個人印記。

　　霍克斯摩爾的教堂作品為後世留下了不朽資產，再加上他在霍華德城堡建造的陵寢美得遺世獨立，無怪乎他的建築令一代又一代的作家、藝術家、詩人、電影製片，甚至神祕主義者縈懷難釋，再三流連。實際上，對於霍克斯摩爾的個人

崇拜，已經在不知不覺間形成：二十世紀的流行文化，反覆將他（也許不盡公允地）與種種病態偏執的民俗儀式連結在一起，從開膛手傑克到撒旦崇拜不一而足。據說，還有一個更駭人聽聞的觀察發現，如果在地圖上把霍克斯摩爾的倫敦教堂連成圖案，看起來就像是「荷魯斯之眼」，這是古埃及的象形文字，可以解釋為一種健康象徵，也可以說成是死者之地。不論這些說法的杜撰程度如何，都代表一位建築師因為作品的非凡性，確實捕捉到某種罕見而永恆的詩性和精神性，至今依然引起強烈的共鳴。

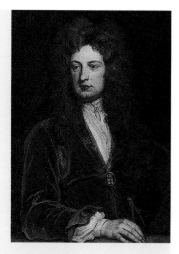

約翰・凡布魯
JOHN VANBRUGH

那個時代的建築師經常從事多門職業，約翰・凡布魯爵士在這方面是真正的博學專家。

英格蘭／1664～1726

代表作品：
布倫亨宮、霍華德城堡、格林威治醫院

主要風格：英國巴洛克

上圖：約翰・凡布魯

約翰・凡布魯不僅是當時英國巴洛克運動的三位佼佼者之一，與克里斯多佛・雷恩和尼可拉斯・霍克斯摩爾齊名，他本身還是劇作家、政治運動者、房地產業者、劇場經紀人、海軍軍官及囚犯。

在建築之外，約翰・凡布魯主要以劇作家的身分享譽盛名：他的劇作《被惹毛的妻子》（*The Provoked Wife*）至今仍不時在世界各地上演。這種雙重身分格外令人矚目，因為在他的建築和多采多姿的生活裡，我們都看得到戲劇和表演的相同元素。

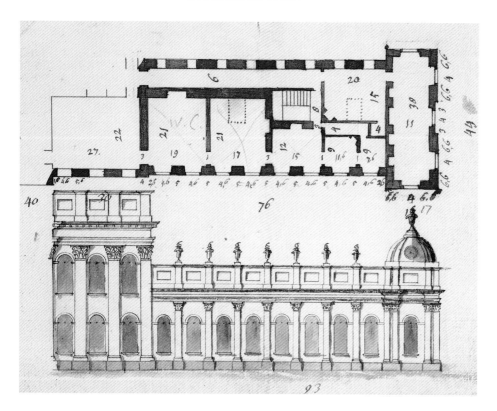

下圖：完成後的北約克郡霍華德城堡，展示了
凡布魯根據左頁的規畫實現了願景。

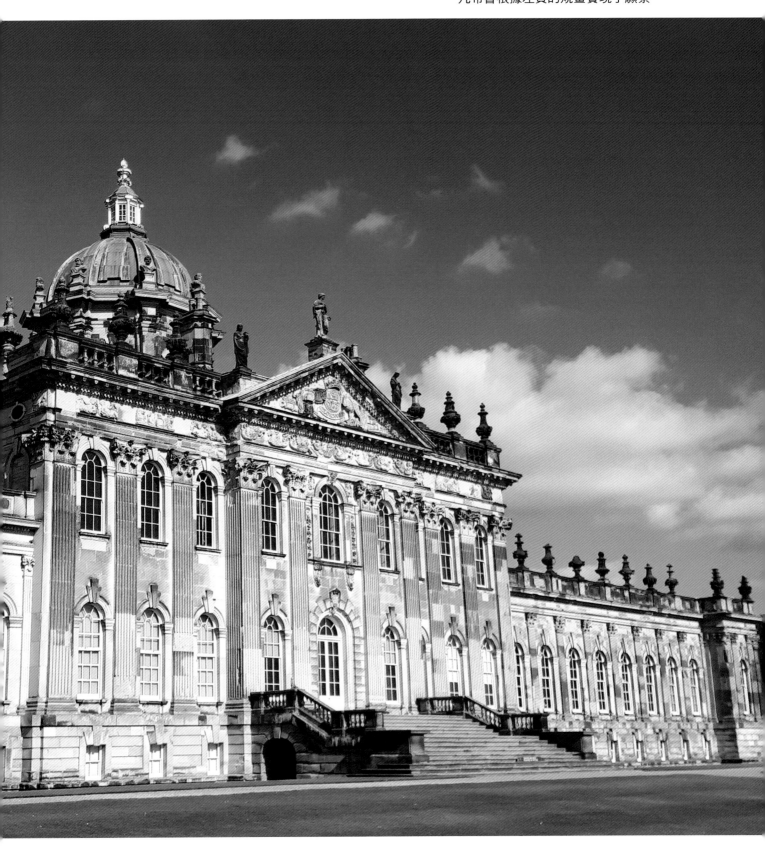

凡布魯家裡有多達二十個兄弟姊妹，他排名第五，父親是法蘭德斯（Flemish）的新教徒布商，其信仰也影響了凡布魯日後的政治信仰。在狂熱的1680年代，凡布魯因緣際會成為一名地下特務，密謀推翻天主教陣營的詹姆士二世，擁護未來的新教徒國王威廉三世。這項行動表明了凡布魯堅定的新教輝格黨（Whig）政治立場，輝格黨後來也成為他的重要金主。

約翰・凡布魯被控涉嫌煽動叛亂，1688年在加萊（Calais）被捕，入獄服刑四年。獲釋後，他在巴黎短暫停留，這段時期的滋養對他的建築生涯產生了重大影響。親眼目睹剛完工的羅浮宮和傷兵院等建築，令他充分領略富麗堂皇的建築如何挑動人類的情感。

這個特徵在約翰・凡布魯的第一件建築作品裡已昭然若揭，當年他三十六歲，開始接觸建築這個領域。在輝格黨人脈的協助下，他擊敗傲慢無禮的威廉・塔爾曼（William Talman），贏得建案，為卡萊爾（Carlisle）伯爵興建鄉村別墅，霍華德城堡（Castle Howard, 1701-1709）就在這個機緣下誕生了。這座城堡扭轉了凡布魯的生涯，也永遠改變了英國的建築。

這樣的建築在英國還前所未見。當時，查茨沃斯莊園（Chatsworth House）已經開始興建，而克里斯多佛・雷恩大力推動的巴洛克風格已經盛行了幾十年。但是，他們的作品在那時至少還屬於中規中矩的古典巴洛克式樣，收斂了天主教的過度誇飾，以符合英國人的口味。不過，約翰・凡布魯在霍華德城堡使出渾身解數打造的巴洛克則更奢華及活力煥發，注入了驕奢淫逸，滿滿的雕像和裝飾。從有華麗圓頂的入口進入大廳，映入眼簾的是凡布魯最出色的室內設計，原本平淡的鄉村生活，搖身一變成為一齣詠歎空間的歌劇，高歌色彩、規模比例和雋永性。

如果我們在霍華德城堡看到的是一齣戲劇，那麼約翰・凡布魯最偉大的作品 —— 布倫亨宮（Blenheim Palace, 1705-1722），就是一部火力全開的情節劇。圍繞遼闊的中庭周邊，凡布魯以城市規模的巨型尺度構思整體建築。每座銜接的建物各自扮演了稱職的角色，架構出一齣精心編寫的建築戲劇，從側翼擔任群戲角色的柱廊，一路戲劇性逐漸增強並步入高潮，邁向輝煌的中央門

右圖：格林威治皇家海軍學院的威廉國王樓，由凡布魯和霍克斯摩爾共同合作完成。

下圖：布倫亨宮的全景視野。

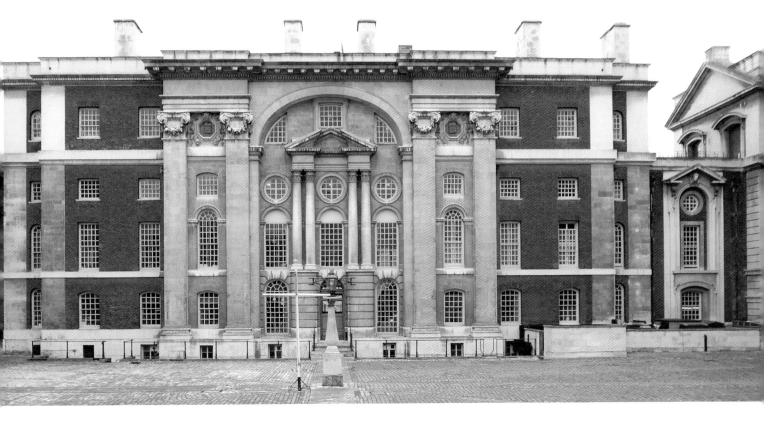

廊。沿途欣賞了拱門、石甕、塔樓這些主力演員撐起的場面，每個部分都完美對稱，創造出一幕幕扣人心弦的戲劇橋段，營造撼動人心的經典性。變化多端的輪廓線，持續的律動，肌肉發達的身軀，成排的列柱猶如血脈賁張的充血血管。

布倫亨宮具有一種生猛的情感暴走，彷彿將力量、能量、運動這些人類表現力的狂熱激情，全部擠壓在擺成拳擊手或健美選手姿勢的雕刻裡，不知道哪一刻會爆發。即使規模驚人，從這個建築看到的是純粹的表演和個性，這裡的巴洛克風格雖然最戲劇化，卻也是最人性的。布倫亨宮是凡布魯最具有代表性的成就，他也因為這件作品獲得封爵。

然而，約翰‧凡布魯後續在金斯威斯頓（Kings Weston, 1719）和西頓德拉瓦（Seaton Delaval, 1728）興建的鄉村別墅，卻無法再現先前的巔峰。他接替雷恩完成了格林威治醫院，增建威廉國王樓（1702），算是最旗鼓相當的成就，這是他和好友兼長期工作伙伴尼可拉斯‧霍克斯摩爾攜手合作的成果，也能從中看到布倫亨宮那種獨樹一格、高密度的經典性。

約翰‧凡布魯的一生充滿了衝突與矛盾。他沒有受過正統的建築訓練，卻為英國建築創造了最偉大的幾件作品。他公開聲稱自己是新教徒，但其建築卻處處洋溢天主教的華麗奔放。連他的私生活也像個謎團：儘管他筆下嬉笑怒罵的戲劇將婚姻描寫成一場瘋瘋鬧鬧的嬉耍，但他本人到了五十五歲才結婚，而且一直過著幸福美滿的婚姻生活，在婚後七年過世。

如果要從約翰‧凡布魯的生命裡找出一致性，也許就在於他對人類核心特質「戲劇性」的一種體認。無論是腳本或石頭，凡布魯都能帶入栩栩如生的戲劇。從他驚奇連連的建築裡，我們不僅能看到戲劇，也觸摸得到戲劇。

約翰·納許
JOHN NASH

在倫敦悠久的歷史裡，這座不規則、有機發展的城市，只進行過一次大規模的單一性都市規畫。

英國／1752～1835

代表作品：
白金漢宮、攝政街、大理石拱門

主要風格：
新古典主義／攝政風格

上圖：約翰·納許

克里斯多佛·雷恩曾經在1666年嘗試過這件事，但徒勞無功；一百五十年後，另一位建築師卻成功了，他在打造倫敦市中心的面貌、形塑倫敦的性格上，是在雷恩之外最大的功臣，貢獻比任何建築師都偉大。

約翰·納許是英國新古典主義的代表人物，這個流派於十八世紀中期興起，接替了帕拉底歐主義。納許出生於倫敦南部，父親是威爾斯機械工人，納許在十五歲時成為名建築師羅伯·泰勒（Robert Taylor）的學徒，但很快就厭倦了帕拉底歐派師父嚴苛的古典規則。

英國渴望像馬庫斯·維特魯威設計的那種能夠適應各地條件的微妙差異，又具有普遍規則的古典羅馬建築，但也渴望更自由、更輕盈、更富戲劇性的物件，不必像帕拉底歐主義那麼吹毛求疵；此外，這些規則不僅可以蓋出優雅的別墅或古堡，也能應用在工業革命後更大型的公共建築上。西方文

上圖：倫敦今日的攝政街和皮卡迪利圓環已經產生極大的變化，但納許是最初的規畫和設計者。

左圖：雖然白金漢宮的正面是由別人完成的，但仍然算是納許最著名的作品。

化不僅追求典雅，也渴望宏偉，在這樣的條件下，新古典主義應運而生。

約翰‧納許最初在這方面的貢獻顯得零星，而且基本上不算成功。他在三十一歲時，投資房地產失利，破產又聲名狼藉，只好潛逃到威爾斯。更糟的是，他的第一任妻子也欠了一屁股債，而且懷孕生下的兒子都不是他的骨肉。納許在十二年後回到倫敦時，因為兩件事而改變了他的人生，也改變了英國建築的未來：他娶了第二任妻子，而他的妻子在不久後又成為威爾斯親王的情婦。納許因此和這位未來的國王建立了友誼，而這份友誼可說是英國建築史上於公於私最成功的合夥關係。

攝政王（即威爾斯親王），也就是後來的喬治四世，生活紙醉金迷，驕奢淫逸。但他也是集時尚、風格、品味於一身的典範，可能是全英國

上圖：卡爾頓府聯排，代表了納許理想的建築式樣。

右圖：布萊頓閣的圓頂和尖塔，為英格蘭的天際線帶入了東方輪廓。

對藝術與建築最有眼光的王室贊助人。從1806年開始，一直到喬治四世去世，約翰‧納許被賦予了一個令人羨慕的重責大任，負責將倫敦從一個雜亂無章的文藝復興首都改造成一座大都會，成為全世界幅員最遼闊帝國的中心樞紐。

　　這項計畫的核心焦點是宏偉的凱旋大道（Via Triumphalis），這條帝國大道從白金漢宮延伸到新闢的攝政公園，而這種大規模、規律式的城市規畫，在倫敦只成功推行過一次。以下這些令人熟悉的建築和公共空間，都是在約翰‧納許的願景之下才得以實現：攝政街、皮卡迪利圓環、特拉法加廣場、滑鐵盧廣場、攝政公園、攝政運河、大理石拱門、皇家乾草市場劇院、克拉倫斯府、卡爾頓府聯排，以及白金漢宮。

　　白金漢宮最初在1703年興建時，是一座巴洛克別墅，國王喬治三世於1761年將它買下，做為家人的退隱居所。但宮殿樸素的樣貌不符合喬治四世的性格，他指示約翰‧納許以帝國等級的規模進行重建。現在的宮殿其實已經歷過大幅度改

動，但核心精神仍然是納許規畫的U型藍圖，而它富麗堂皇的國賓套房，始終是民眾心目中豪華別墅的理想典範。

　　此外，約翰‧納許的招牌風格「攝政風格」（Regency style），得名於他的贊助人，是隨著帕拉底歐主義復興而在英國流行的喬治時代建築，經過排列組合之後的最後一種變體。它認同古典形式，但更強調精緻、典雅和裝飾性。納許的建築是新古典主義式的，但有更多趣味和別具一格的元素，因而不會顯得那麼冷硬，像是圓頂、塔樓、尖頂、雕像和建築外表，以及富有納許個人特色的奶油色灰泥雕塑。納許和當時另一位偉大的英國新古典建築師約翰‧索恩（John Soane，見P.64）不同，從不在細節上過分費心，而是關注建築物整體顯現的效果。

這一點從卡爾頓府聯排（Carlton House Terrace, 1821-1833）一整排漂亮的連棟房屋最能體會到。這些房屋讓我們讀到約翰‧納許的另一份激情：他對於如詩如畫的浪漫派之熱愛。納許在避居威爾斯期間，曾經受過如畫派（Picturesque）建築風格的耳濡目染。這種美學運動呼籲建築要能夠做到與大自然親密互動，創造美感。如畫派和浪漫主義之間有非常密切的精神交流，主導了維多利亞時代的藝術和文學創作，也促進了哥德建築的復興。

所以約翰‧納許曾設計過哥德式城堡一事，自然也不令人意外。他還將聖詹姆士公園從巴洛克制式花園改造成自然主義的風景；他在布萊頓閣（Brighton Pavilion）營造了充滿奇幻色彩的洋蔥屋頂和尖塔，與遙遠東方的神祕浪漫主義相映成趣。他透過奶油色的豪華聯排房屋，來襯托攝政公園豐富的自然景觀，以及設計宏偉的四分之一圓周柱廊（Quadrant），來解決攝政街軸線轉彎的難題，又把理想化的自然主義布景放在城市各處，讓倫敦最雋永的城市景觀保留了人性的尺度，又顯得趣味橫生。

約翰‧納許一向不乏批評者，喬治四世遭人詬病的地方也連帶波及到他。雖然他和藹可親，卻也有虛偽狡詐的風評，不過，這可能是嫉妒他的對手刻意散播的誹謗。在寵愛他的老闆過世之後，他也債務纏身，健康急遽惡化，五年後在考斯（Cowes）過世。

納許留下的建築與城市規畫經典，這份龐大的遺產有目共睹，而且還在一個幾乎不可能的地方留下見證：巴黎。1830年，未來的拿破崙三世流亡到倫敦，攝政公園和倫敦西區的聯排房屋令他讚賞不已，這些印象最終在三十年後啟發了他和喬治‧歐仁‧奧斯曼（Georges Eugène Haussmann）在第二帝國的巴黎闢建氣派的林蔭大道。多虧納許的精力和遠見，所有大城市裡一個最沒有規畫的首都，竟然協助一個最有規畫的首都，重新塑造了它的面貌。

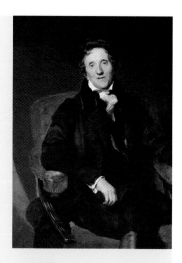

約翰・索恩
JOHN SOANE

約翰・索恩和他的勁敵——約翰・納許，都是英國新古典主義建築的代表人物。

英國／1753～1837

代表作品：
英格蘭銀行、杜爾維治美術館、約翰索恩博物館

主要風格：新古典主義

上圖：約翰・索恩

雖然約翰・索恩的建築作品比約翰・納許少，而且有許多都已不幸被拆除，但歷史終究還給了索恩一個公道，這兩人之中，學術圈對索恩的評價更高。他的作品的確擁有更多精采的細節，空間富有新意，有更巧妙的獨創性，以及洗練的裝飾流暢感，這些特徵都對新古典主義的建築特色貢獻良多，對於現代的觀者來說，也別具一番獨特的魅力。

約翰・索恩出生在雷丁（Reading）一個家境清寒的家庭。在年輕時代擔任實習建築師時，他曾接觸到當時最活躍的三位英國新古典主義建築師，小喬治・丹斯（George Dance the Younger）、亨利・霍蘭（Henry Holland）及偉大的威廉・錢伯斯（William Chambers）爵士。索恩在1778年獲得皇家國際交流獎學金，接下來的兩年裡，他像當時許多人一樣踏上巡禮之旅，參訪義大利的古蹟，對他的建築創作產生了一輩子的影響。

但是在回國後，約翰・索恩卻遭逢一連串案件持續流產的逆境，直到1780年代中期，才逐漸好轉，開始接手幾件鄉間別墅的改建案，累積個人的聲譽。1788年，他的好運總算來臨，在義大利的旅途中，他曾經和首相威廉・皮特（William Pitt）的叔叔建立友誼，這份關係在這一年替他贏得了職涯中最關鍵的案子，直到他過世之前，有將近五十年的時間持續為這棟建築付出心力：英格蘭銀行（Bank of England）。

下圖：杜爾維治美術館極富有現代感的正面。

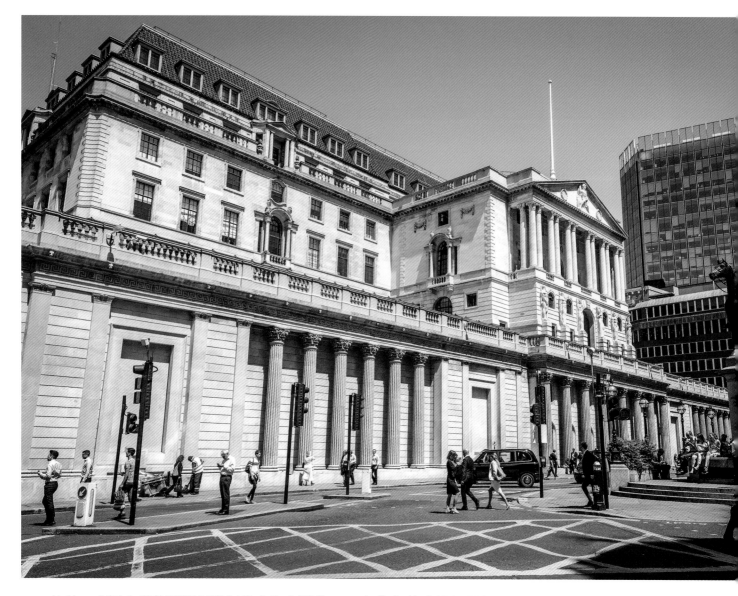

　　約翰・索恩在英格蘭銀行進行的室內空間設計，堪稱是新古典主義風格在歐洲最傑出的範例。英格蘭銀行為威廉三世在1694年創立，是全世界第一家中央銀行。索恩在一生中將這座建築進行徹底的改造，擴建為如今所見的自成一格的建築區塊。他善用銀行龐大的占地面積，建構出數個通常為圓頂的大廳，並且以頂部採光。每個大廳都展現出索恩對於單純弧拱的巧妙運用，以細膩的採光、高精準節制的裝飾，創造出簡潔純粹卻被後代高度師法的古典室內設計，對於光、空間、實虛之間複雜的交互作用，做了最出色的示範。

　　然而，約翰・索恩在英格蘭銀行的許多成果，都在1920年代和1930年代被拆除，由現代

古典主義建築師赫伯特・貝克（Herbert Baker）的作品取而代之。貝克的表現尚屬稱職，但略嫌呆板。值得慶幸的是，銀行最大片的增建倖存下來，也就是環繞整個周邊，最具代表性的壯觀圍牆。整體外觀帶有巨大的古典自信和節制力，堅固卻不失典雅的新古典主義防護牆，巨大無窗的跨度，充分流露了固若金湯的特質；至於相隔一定間距開穿的門洞、厚重的橫條溝紋石牆，以及裝飾華麗的內縮式愛奧尼（ionic）柱，謹慎大方地調節了生氣蓬勃感。這是索恩的傑作，對於日後銀行建築經典形式的誕生功不可沒，在未來一百五十年裡，成為全球無數銀行仿效的對象。

　　約翰・索恩在英格蘭銀行施展的許多手法，也能在其他作品裡看到，只不過應用的規模比

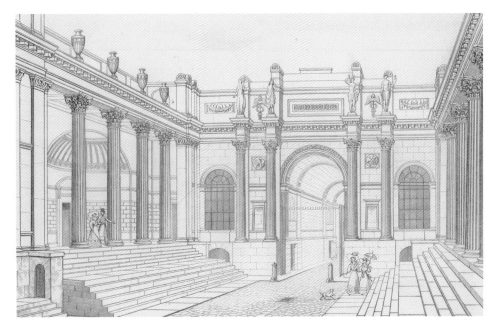

左圖：英格蘭銀行是索恩後期生涯最重要的建案。但他的成績最後只有一樓外牆被保存下來。

右圖：英格蘭銀行內部洛斯柏利中庭（Lothbury Court）的蝕刻版畫。

右下圖：捐贈給國家的索恩博物館。

較小。他的作品多半具有一種非凡的風格靈巧性，證明他有別於當代人的獨到視野。在匹茨漢爾莊園（Pitzhanger Manor, 1804）和他自己的索恩博物館（1812），這兩處都是他興建的自家住宅，流露出他對於古希臘的高度熱愛。不過，他在杜爾維治美術館（Dulwich Picture Gallery, 1815）和東倫敦的聖約翰教堂（St. John's Church, 1828），卻創作出古典樣式的方正盒子外型，褪去一切裝飾，幾乎具有現代主義的味道。索恩雖然身為一位新古典主義者，但是對他來說，「表面」永遠比「風格」更重要。

約翰 · 索恩在建築插圖方面也慧眼獨具，有很長一段時間都與不可多得的偉大藝術家約瑟夫 · 甘迪（Joseph Gandy）合作，甘迪替他的許多建成和未建成的建案繪製插畫，有時描繪成令人陶醉的浪漫廢墟，或是有田園牧歌式的風景所圍繞。

儘管索恩天資聰穎，但在漫長的一生中，卻大多深陷於偏執和痛苦之中。也許是義大利之旅後多年來的壞運氣，加上和大兒子的關係不佳，讓他的處境更加惡化。大兒子為了自己的遺產繼承權，不惜發表文章誹謗父親，又一狀告上法院，阻止父親將索恩博物館捐贈給國家。但索恩終究為後世留下了活遺產，在他的捐贈下而設立的英國皇家建築學會國際交流獎學金，至今仍在運作，而他早慧的眼光也為我們開創新視野，並在最終成為現代建築的典範。

英國／1811～1878

代表作品：
聖潘克拉斯車站、艾伯特
紀念亭、外交與大英國協
事務部

主要風格： 哥德復興

上圖：喬治・吉爾伯特・
史考特

喬治・吉爾伯特・史考特
GEORGE GILBERT SCOTT

喬治・吉爾伯特・史考特很可能是史上
第一位全球化建築師。

史考特不僅在英國負責主設計超過八百棟建築，還在德國、南非、加拿大、紐西蘭、中國、印度留下了許多重要的建築作品。不過，人們會記得他，並不是因為他這種無人能出其右的國際化本領，而是他體現了一個建築流派，而此流派變成維多利亞時代的同義詞，並且創造了大量的建築：哥德復興（Gothic Revival）。

喬治・吉爾伯特・史考特所仰慕的英雄是一位悲劇人物：奧古斯都・普金（Augustus Welby Pugin）。普金是英國哥德復興的推手，1835年與古典主義者查爾斯・巴里（Charles Barry）共同設計了新的國會大廈（Houses of Parliament），也是最具代表性的新哥德建築。

十八世紀後期，哥德復興在整個歐洲傳播，但對於維多利亞時代的英國格外具有吸引力。它被視為一種方便的文化利器，可用來宣揚宗教虔誠性和不斷擴張的帝國勢力，並傳遞一種具有中世紀騎士精神的浪漫化國家印象。然而，奧古斯都・普金在1852年自殺身亡，享年四十歲，哥德復興運動亟需另一位新的英雄，而史考特成為必然的人選。

喬治・吉爾伯特・史考特家境清苦，父親是白金漢郡的牧師，家中有十三個孩子。史考

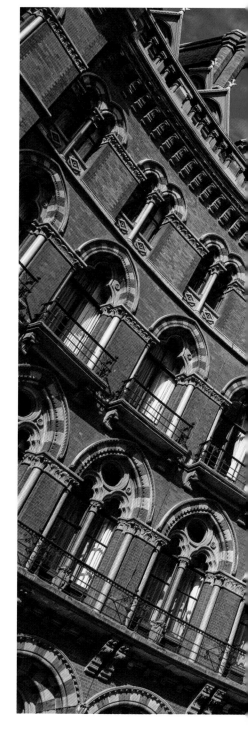

上圖：聖潘克拉斯車站的
紅磚和哥德式尖頂。

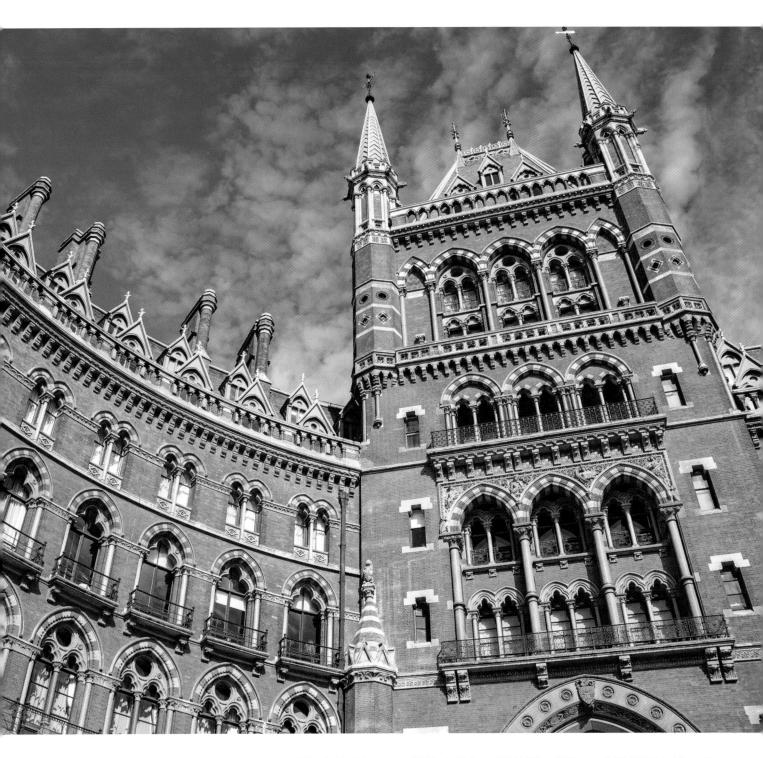

特非常努力，在沒有接受過正規建築教育的情況下，於十九世紀中葉的維多利亞英國，成為事業做得最大的建築師。哥德復興最典型的建築不外乎教堂，因此史考特大部分的作品都是教堂，他的建案助長了維多利亞時期勵行的清教徒美德，也鞭策人們恪守宗教改革前的教會規範。

　　史考特所有的宗教建築，自然都具備人們預期的中世紀哥德特徵，例如，大量使用尖拱、玫瑰窗、尖塔、尖頂、末端切直的斜屋頂（gable end），極度強調垂直性。但史考特也是個吹毛求疵的創新者，懂得融入更多維多利亞時代的新元素來變化，譬如使用紅磚或木製迴廊，也混合了法蘭德斯、拜占庭、佛羅倫斯的新哥德風格，以及結合新興工業方法的營造。

上圖：倫敦白廳外交部的西側外觀，從聖詹姆士公園隔著湖面的景致，攝於1873年之後。

這些創新讓一些人批評史考特的哥德宗教建築帶有一絲冷漠，這種機械式的冷硬雖然高效率，卻缺少了中世紀哥德的靈性溫暖，或是那些普金一定不會忽略的元素。當然，在他最好的教堂作品裡，例如由他重新設計的西敏寺大教堂耳堂（教堂十字的南北向部位，1880-1890）北側立面、愛丁堡聖馬利亞大教堂（1874-1879），以及漢堡的聖尼古拉教堂（1845-1880，曾經短暫成為全世界最高的建築），史考特都展現了對於哥德核心精神的出色掌握度。

對於當時一些哥德復興主義擁護者來說，史考特最具爭議的地方在於，他衷心認為哥德風格不應該只運用在宗教建築。事實上，當他把這種風格移植到世俗用途時，就產生了一些最佳作品，其中最好的例子就是艾伯特紀念亭（Albert Memorial, 1862-1872），一座金碧輝煌的中世紀聖壇，於維多利亞鼎盛時期再現；或是格拉斯哥大學的主樓（1870），以及堪稱史考特代表作的聖潘克拉斯車站（St. Pancras Station, 1868-1873）。

聖潘克拉斯車站至今仍然是英國最偉大的維多利亞鼎盛時期哥德建築，龐大的規模、細膩奢華的中世紀元素，以及最令人印象深刻的尖塔、煙囪和針尖，構成熱鬧又浪漫的屋頂線條，史考特在這座車站為哥德風格賦予了新面貌，替現代公共建築增添了豐富的幻想色彩。室內部分的創新有混凝土地板、防火性和旋轉門。

位於倫敦白廳的外交與大英國協事務部（Foreign and Commonwealth Office, 1868-1873），與聖潘克拉斯車站有異曲同工之妙，也是史考特生涯的另一個亮點。這座奢華的古典式複合體不僅展現一位哥德建築師在風格上的非凡靈巧性，而且是他在沿用聖潘克拉斯哥德風格的原始提案

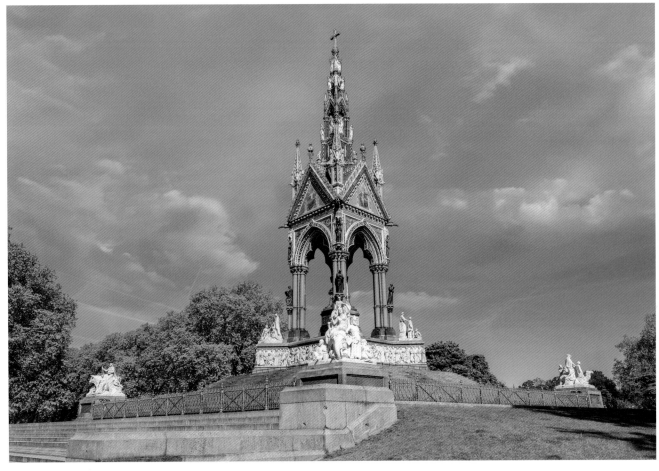

上圖：艾伯特紀念亭，四邊有精緻的雕飾，尖頂造型鬼斧神工，是哥德復興的典型代表。

左圖：殉道紀念塔的塔尖，紀念十六世紀的牛津殉道者，由史考特設計，興建於1838年至1843年。

被外交部回絕後，激發出這個不可思議的成就。

　　史考特的事業在他去世後依然延續了很長一段時間，他創建一個改變英國面貌的史考特家族建築王朝。兒子約翰・奧爾德里・史考特（John Oldrid Scott）是多產的教堂建築師；孫子吉爾斯・吉爾伯特・史考特（Giles Gilbert Scott）設計了利物浦聖公會大教堂、巴特西發電站（Battersea Power Station）、河岸發電站（現在的泰德現代美術館）、滑鐵盧大橋，和經典的K系列紅色電話亭。他的曾孫理查・吉爾伯特・史考特（Richard Gilbert Scott）為倫敦市政廳做出重要的貢獻；曾姪女伊麗莎白・史考特（Elisabeth Scott）是二十世紀中期最重要的女性建築師。

丹尼爾・伯納姆
DANIEL BURNHAM

丹尼爾・伯納姆不算是第一位偉大的美國建築師。從十八世紀末到十九世紀初，有湯瑪斯・傑佛遜、班傑明・拉特羅布（Benjamin Latrobe）、查爾斯・布爾芬奇（Charles Bullfinch），在他們的共同努力下，締造了美國建築從先前的革命殖民地轉變為獨立國家的驚人成就，並在美國首府華盛頓特區留下了代表作。

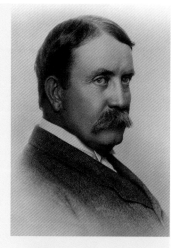

美國／1846～1912

代表作品：
熨斗大廈、華盛頓特區聯合車站、蘭德麥克納利大樓

主要風格：學院派

上圖：丹尼爾・伯納姆

接下來，還有偉大的亨利・霍布森・理查森（Henry Hobson Richardson），巧妙將羅馬風建築美國化。不過，丹尼爾・伯納姆是第一位開創出貨真價實美國建築風格的美國建築師，而不僅是融合各種歐洲風格，師法英國或法國的風格。

丹尼爾・伯納姆的確是學院派藝術（Beaux Arts）的代表人物，這個流派從十九世紀中期到第一次世界大戰為止，主導了美國建築的風格；但更重要的是，伯納姆促成了影響深遠的第一代芝加哥建築學派誕生，也為美國好幾個城市進行總體規畫，為自己設計的美國百貨公司申請專

利，還共同興建了集全球目光於一身的全世界第一棟鋼結構摩天大樓。伯納姆的成就為美國建築蓄積了自豪、具有獨特性的文化力量。

伯納姆出生於紐約州，八歲時，隨著家人搬到芝加哥這座未來將由他親手打造的城市。成年後，他在芝加哥為自己掙得了第一個重要職位，擔任繪圖師。但在此之前，他已經從事過五花八門的行業，包括藥劑師、窗戶推銷員、大西部淘金者，還競選過州議會議員，充分展現了他的冒險實驗心和企業家精神，無怪乎在未來的建築師生涯能夠開創極為成功的事業。最後，他在二十六歲決定了終身職志。

1873年，丹尼爾・伯納姆和友人約翰・魯特（John Root）合作成立事務所，在接下來的十年裡，成為芝加哥學派的代名詞，這個都會性的建築風格致力於應用鋼結構，以及開發高樓層的商業建築，也多少呼應了正在歐洲蓬勃發展的現代主義運動。兩人在1886年興建了130公尺（426.5呎）高的蒙托克大廈（Montauk Building），1890年的蘭德麥克納利大廈（Rand McNally Building）

左圖：蘭德麥克納利大樓規畫圖；建築物在1911年被拆除。

右圖：紐約熨斗大廈的狹長造型。

72

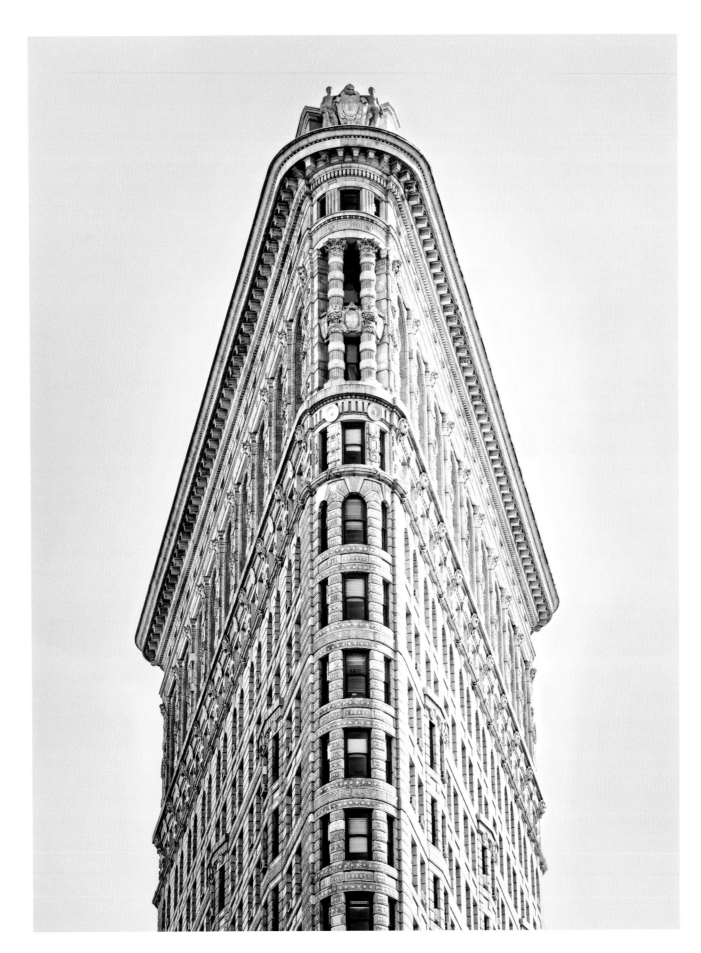

高達140公尺（459呎），締造了歷史紀錄，成為全世界最高的鋼結構摩天大樓。隔年，魯特因為肺炎不幸去世，伯納姆扛下重擔，成為全美最大型建築事務所的老闆。

在約翰·魯特去世之前，丹尼爾·伯納姆已經投入生涯中最關鍵的一件案子，也就是1893年的世界博覽會。世界博覽會的傳統始於1851年在英國舉辦的萬國博覽會，至於即將在芝加哥舉辦的博覽會，將會是全世界最大規模的。伯納姆的計畫內容極其龐大，他設計了眾多有宏偉圓頂的學院派藝術古典建築，再以氣派的林蔭大道、綠意盎然的花園和水光瀲灩的湖泊來劃分區域。

事後證明，博覽會的確對美國企業帶來巨大的衝擊。企業家心目中理想的建築，正是古蹟感十足的新古典主義大廈，在未來數十年間紛紛起建。不過，丹尼爾·伯納姆偉大的對手、至死不渝的現代主義者路易斯·亨利·蘇利文（Louis Henry Sullivan，見P.80），對他可不會這麼仁慈。他語帶刻薄（且失準）地預言：「博覽會從舉辦之日那天算起所造成的傷害，至少會長達半個世紀，如果沒有不幸持續更久的話。」蘇利文的話裡難免夾雜了許多風格成見和職業上的酸葡萄心態，況且他的事業從來就沒有做得像伯納姆那麼大。但蘇利文在把伯納姆描繪成一名披著古典外衣的媚俗者時，錯誤地將他形容成一個理論派而不是實務主義者。事實上，伯納姆在條件具足時，的確偏好學院派藝術風格，但若有必要，他從不反對活用各種現代發明的新方法，他的摩天大樓就是最好的例證。

這種能力在丹尼爾·伯納姆後來的許多作品裡都獲得印證。紐約的熨斗大廈（Flatiron Building, 1902）可算是他最著名的摩天大樓，將一座義大利式宮殿顫顫巍巍地擠進一塊狹窄的三角畸零地，透過應用鋼結構，硬生生地把房子拉拔到令人眩暈的二十二樓層高。伯納姆也改進了百貨公司的設計，讓它搖身一變成為摩登美國消

費主義的象徵，他也在全美和其他地區設計數十家學院派藝術風格的購物中心，包括1909年在倫敦的塞爾福里奇（Selfridge）百貨公司，而且引進了非常成功的創新元素，例如室內中庭和一樓的大型店面櫥窗等，但這些成就再次被蘇利文不屑地形容為「超大型生意人」。

左圖：華盛頓特區聯合車站，內部宏偉的站體。

下圖：倫敦的塞爾福里奇是伯納姆設計的眾多學院派藝術風格購物中心之一。

丹尼爾・伯納姆還涉足多項城市規畫設計。1900年代，他為芝加哥、華盛頓特區、舊金山，甚至馬尼拉進行更新規畫，企圖以理性兼具景觀的方式來推動城市美化，對於未來幾十年全美及世界各地推行規畫式城市成長的實踐原則，有十分重大的影響。如果說，十六世紀的文化屬於西班牙，十七世紀屬於法國，十九世紀屬於英國，伯納姆在建築上的成就，奠定了二十世紀成為美國的世紀。

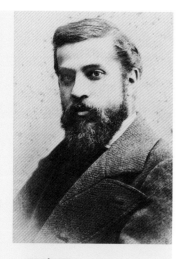

安東尼 · 高第
ANTONI GAUDÍ

時不時地，偉大的建築師會橫空出世，這個古怪、謎團般的天才人物，完全藐視藝術流派的分類方式。

西班牙／1852~1926

代表作品：
聖家堂、米拉之家、奎爾公園

主要風格：現代主義

上圖：安東尼 · 高第

上圖：聖家堂，這座尚未完成的大教堂是高第的傑作。

有些人認為，高第是加泰隆尼亞現代主義的代表，有些人把他歸類為西班牙新藝術運動人士；還有人甚至說他是維多利亞鼎盛風格的擁護者，或是現代主義巴洛克風格，或更令人費解的有機神祕主義。事實上，這些元素在高第的作品裡都有，但有一項特質能夠概括他的所有作品：從頭到尾他那個人色彩濃烈、充滿想像力和創造力、全然個人主張的風格。他的作品已經成為加泰隆尼亞人的身分認同，也對於巴塞隆納的城市性格做出巨大的貢獻，這裡既是他的家園，也是他的靈感泉源。

安東尼 · 高第出生於西班牙東北部加泰隆尼亞地區的雷烏斯（Reus）或附近一帶。孩提時代的高第體弱多病，羸弱的體質讓他終其一生病痛纏身。童年時期，他有很長的一段時間都待在家中的避暑別墅休養，據說他會花好幾個小時凝視樹木和風景，長期下來便和大自然建立了無比親密的聯繫，後來成為他的建築作品中的一個重要元素。在進入巴塞隆納建築學院就讀後，他的成績時好時壞，但才華橫溢。其院長在1878年便提到高第獨樹一格的藝術特質，他很好奇這位從他手中接過畢業證書的學生，會是「一個瘋子或一個天才」。

高第生涯的處女秀，是為巴塞隆納公共場所設計精美的新藝術風格路燈柱和書報攤。新藝術運動（Art Nouveau）是一種國際風格，最初在1880年代於英國登場，為工藝美術運動高

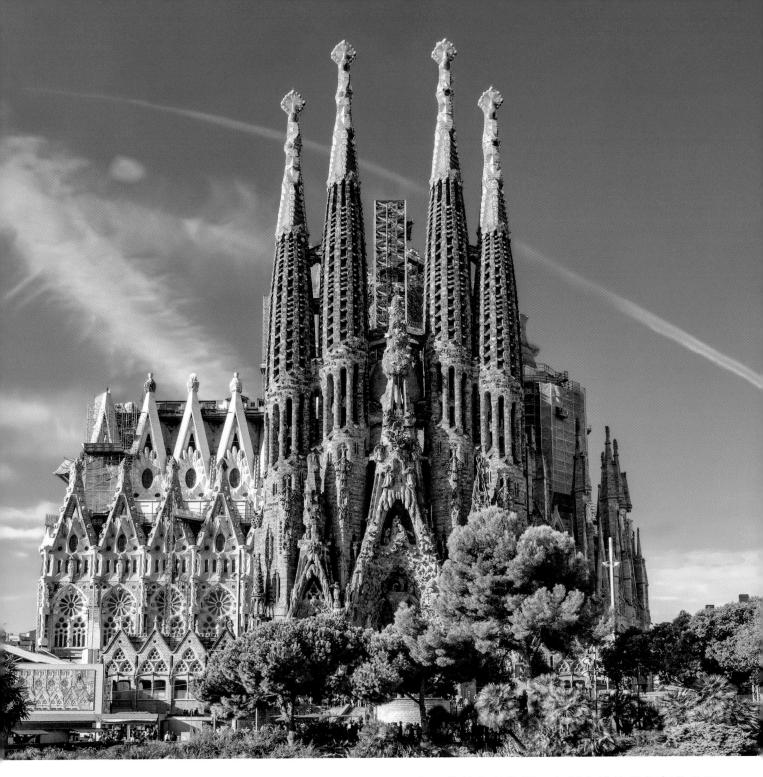

度有機化和自然化的變體，因此與高第的自然主義氣質高度吻合。在高第的首件主要建案裡，這項特徵表現得相當明顯，這是他為巴塞隆納磁磚商興建的房子，我們也首度見識到高第那種鍥而不捨的非典型建築師精神。

維森斯之家（Casa Vicens, 1883）一半像房子，一半像薑餅蛋糕，房子貼滿了華麗而色彩繽紛的磁磚，搭配尖塔和涼廊，藉由磁磚花色排列而成的飾帶，把房子像禮物般包裹起來。高第兼

容並蓄的作品特質，表現在他的整個創作生涯裡，明顯看得到各種風格的作用，影響最深的包括新藝術、摩爾式（Moorish）建築，以及大自然的靈感，所有這些碰撞構成的扭曲、萬花筒式的斑斕，交織成幾近瘋狂的色彩、材質、線條、圖紋的形式狂歡。豐富多樣的風格影響，貫穿了高第的整個創作生涯，他持續從哥德建築和東方汲取靈感，晚年更受到超自然主義（hyper-naturalistic）裝飾性和造型的啟發，這在他的米拉

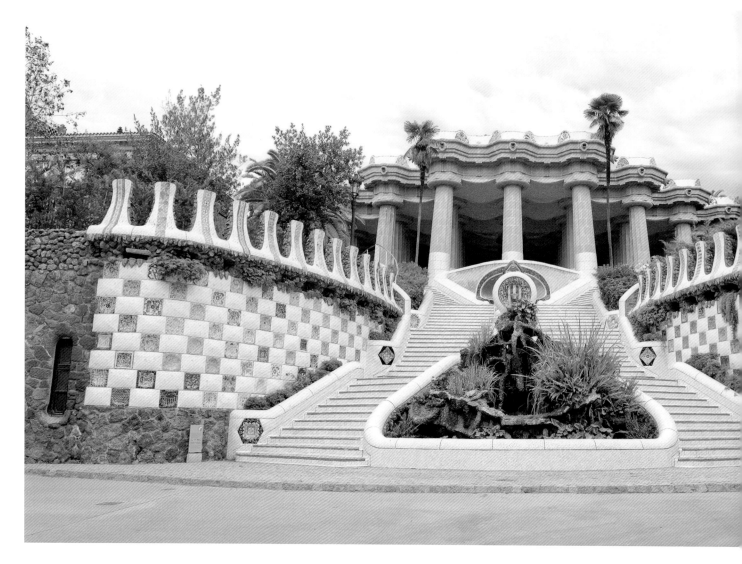

之家（Casa Milà, 1906-1912）和重建過的巴特婁之家（Casa Batlló, 1904-1906）格外鮮明。

　　從安東尼・高第在維森斯之家建立的個人特徵，可以一窺他後來的作品趨勢，這些建築中有許多都是由他最熱情的贊助者，即加泰隆尼亞企業家歐塞比・奎爾（Eusebi Güell）所委託建造的。高第為奎爾設計的建築之中，包含不少經典之作，奎爾公園（Parc Güell, 1914）和奎爾紡織村教堂（Colònia Güell, 1898-1914）更展現了高第自然主義的創作巔峰和濃郁的玩心。充滿活力的色彩、有機造型、大膽而令人難以想像的拋物線幾何，創造出令人嚮往、夢幻般的建築結構。

　　高第的個人標記除了擬自然性和融合各種風格之外，還有兩項元素勾勒出他的建築：宗教象徵性，以及結構和材料上的特徵，兩者在他最偉大的作品聖家堂（Sagrada Familia）開出神聖的花朵。高第一輩子都是信仰虔誠的人，卻死得淒涼，沒有人認出他。他在前往教堂參加晚禱的路上，被電車撞死，享年七十四歲。他的一生設計過許多小教堂和教堂，但沒有一座像聖家堂這座著名的未完成教堂耗費他那麼多心力，從1883年起投入到過世前不曾中斷。

　　聖家堂是一件不切實際、不合邏輯、靈感自由奔放的大師之作，它跟它的創造者一樣無法被歸類。建築有一部分是哥德式，一部分是有機造型，有圓錐狀的洞洞高塔與峭壁般的外立面，呈現在外的形象有如一堆經過斤斧粗糙鑿刻、包裹著糖衣的磚石建築。內部則是繽紛的色彩森林，

下圖：俯視米拉之家。光是一棟公寓，便凸顯出高第對於巴塞隆納建築的貢獻。

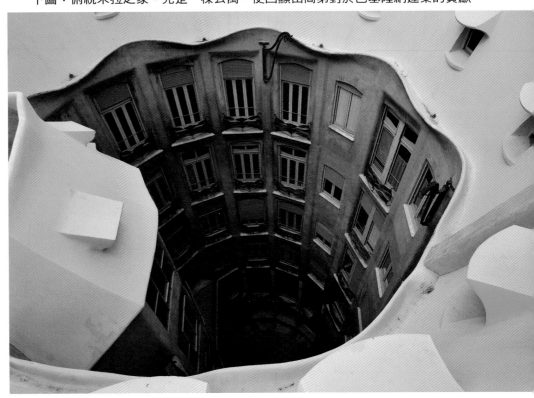

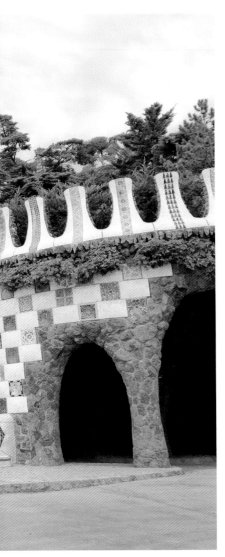

左圖：充滿奇幻色彩的奎爾公園入口。

右圖：巴特婁之家的窗戶特寫，又是一棟令人讚歎的獨特高第公寓。

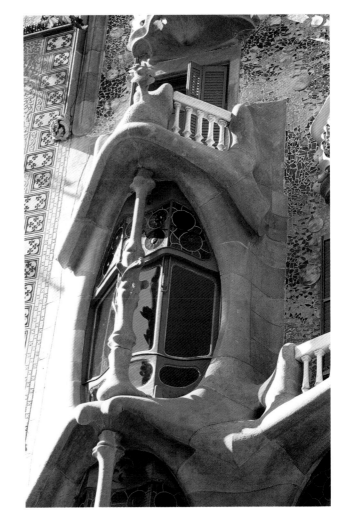

由纖長的柱子向上伸展成弧線形的尖拱天花板，教堂內部帶給觀者的印象，像是以雀躍心情打造而成的巨大天空之穴。

看起來瘋狂的高第，其實有自己的一套方法。他花了多年時間推敲結構平衡性的改善方法，研究出建築結構可以像樹一樣單獨站立而不需要支撐的原理。高第透過認識擠壓和施力作用，再配合幾何造型、材料、調整比例來進行補償抵銷，最後能做到讓其建築的結構扭曲、傾斜、產生波紋、改變方向，就像在吉他上撥動琴弦一樣。高第摸索出來的自然主義建築，每一棟的結構所應用都是一套獨一無二、極富表現性的現代方法。那座了不起的未完成大教堂，也成為紀念這位西班牙最偉大建築師最好的方式。

路易斯・亨利・蘇利文
LOUIS HENRY SULLIVAN

他被譽為現代主義的奠基者，但更重要的是，他發明了公認最具有美國特色的建築形式：摩天大樓。

下圖：密蘇里州聖路易斯市的溫萊特大樓，周邊環繞了更多現代摩天大樓。

路易斯・亨利・蘇利文（多稱路易斯・蘇利文）的這項成就，促成了第一代芝加哥學派的建立，成為十九世紀末、二十世紀初建築與工程的創新基地，也讓這座年輕的城市一舉成名，成為摩天大樓的精神發源地。芝加哥持續風光了好一陣子，直到1892年立法限制摩天大樓的高度後，才把頭銜交給了紐約。

路易斯・蘇利文還寫下了有史以來最有名的一句建築格言，也是整個現代主義運動的思想精髓：「形式追隨功能。」（Form Follows Function，又譯形式取決於機能）儘管他很有風度地把功勞歸給馬庫斯・維特魯威。蘇利文自然也影響了眾多歐洲和美國即將登場的現代主義建築師，尤其是他最得意的門生：法蘭克・洛伊・萊特（見P.84）。

蘇利文從年輕時就被公認是建築神童。他出生於波士頓，一個瑞士與愛爾蘭移民的家庭，十六歲就進入著名的麻省理工學院就讀。一年後，他搬到芝加哥，因為1871年的芝加哥大火引發了後續的建築熱潮，蘇利文深知機不可失。他的人生都貢獻給同一家公司，最後也成為公司的合夥人，這家公司便是阿德勒和蘇利文（Adler and Sullivan）建築公司。

蘇利文對於大樓建築的關注，屬於當時芝加哥的大趨勢，自從伊萊沙・奧的斯（Elisha Otis）於1857年發明乘客電梯以來，高樓層建築大受鼓舞，變得實際可行。十九世紀下半

葉鋼材的研發，造成了鋼鐵價格下降，這也是關鍵因素，有助於開發和推動一種新型態的建築結構，也就是藉由建築物內部的鋼骨架來幫助外牆承重。

　　儘管路易斯・蘇利文擁有「摩天大樓之父」的封號，但一般公認的全世界第一棟摩天大樓，是1885年芝加哥的「家庭保險大樓」（Home Insurance Building），建築師是威廉・勒巴隆・

詹尼（William Le Baron Jenney）。而當時芝加哥最高的建築：蒙托克大廈、麥克奈利大廈（McNally Buildings，當時是全世界最高的鋼結構摩天大樓），是由蘇利文在芝加哥的頭號競爭對手：丹尼爾・伯納姆建造的。

　　蘇利文卻在摩天大樓的都市傳說中拔得頭籌，不是因為他是第一個建造者，也不是因為他的摩天大樓最高，而是因為他的建築最能夠強力

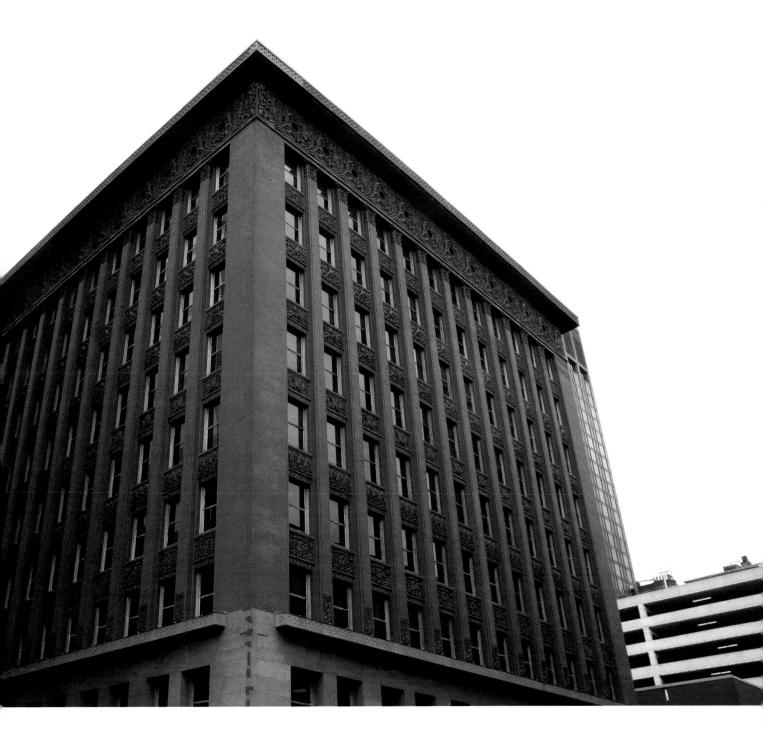

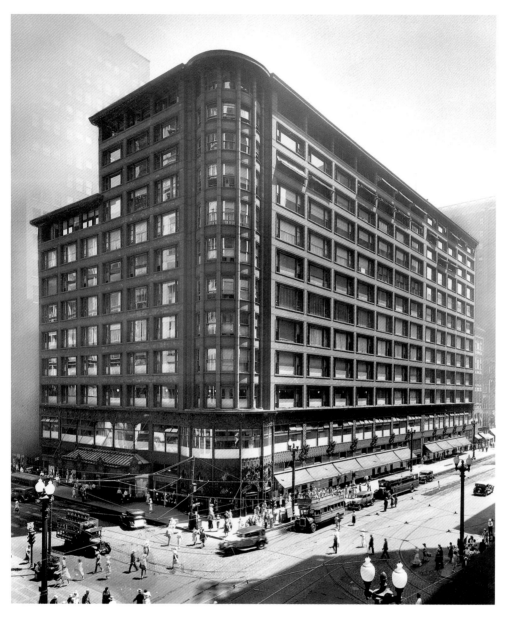

且富有詩意地喚起摩天大樓設計的內在精神。蘇利文的大樓建築，例如聖路易斯市的溫萊特大廈（Wainwright Building, 1891）、水牛城的擔保大樓（Guaranty Building, 1896），全都挺拔高聳，是垂直性的最佳表現，他應用柱子來連通不中斷的開間單位，能夠起建到九層或十層樓高，像是哥德建築的尖拱一樣，吸引目光不斷向上。

在由內部鋼結構負責承重之下，也解放了建築物的外立面，蘇利文開發了一種新的直立式語彙，不再被歷史風格的結構條件所限制。一如他的格言所宣稱的，在迎接結構內部化的同時，他創造了一種更簡單、更清晰，也更誠實的外部表達。在這種革命性的美學解放裡，我們已經瞥見了現代主義的種子。

後世受到蘇利文作品啟發的現代主義者，經常有一個基本的誤解，以為他在慶祝結構和量體獲得了通透性和簡潔性之際，也一併丟棄了裝飾性。排拒裝飾性已經成為現代主義的核心理念，也導致後來的許多爭議和文化厭憎。然而，這是對蘇利文作品一個根本性的誤解。

年輕的路易斯・蘇利文在移居芝加哥之後，曾經前往巴黎著名的美術學院就讀。雖然他跟丹尼爾・伯納姆不同，從來都不是學院派藝術風格的信徒，但這段學習經驗確實為蘇利文的裝飾

功力打下基礎，他也一輩子都對裝飾性感到著迷。因此，雖然蘇利文的建築經常顯現出一整片的嚴峻樸素感，但事實上它們是運用多種材料精心做出裝飾。譬如，芝加哥的羅斯柴爾德大樓（Rothschild Building, 1881）有精心設計的鑄鐵浮雕，或是愛荷華州格林內爾的商人國家銀行（Merchants' National Bank, 1914），在原本樸素無華的建築體上，於入口附近設計了具有強烈石雕性格的裝飾花框。

　　具有異曲同工之妙的是，他把高聳的建築垂直切分成底座、中部和頂部三個大區塊，透過微妙的裝飾手法加以區分。蘇利文在這方面故意模仿了傳統上對於垂直性的安排原則：古典柱式，它正是結構和裝飾性的典型合體。不同於追隨他的現代主義者，蘇利文這位現代主義之父跟之前的馬庫斯・維特魯威和安卓・帕拉底歐一樣，有極佳的遠見，懂得進步不是揚棄過去，而是重新包裝過去。

法蘭克·洛伊·萊特
FRANK LLOYD WRIGHT

美國／1867～1959

代表作品：
落水山莊、莊臣公司總部、所羅門R.古根漢美術館

主要風格：現代主義

上圖：法蘭克·洛伊·萊特

人稱法蘭克·洛伊·萊特是迄今為止美國最偉大的建築師，這個說法並不為過。

法蘭克·洛伊·萊特在七十三年驚人的職業生涯中，大約設計了一千棟建築，其中有超過一半建成，有四座被美國建築學會2000年大會列入二十世紀十座最偉大的建築，而「落水山莊」名列第一。他的作品不僅徹底改變美國建築，鞏固了現代主義作為二十世紀的代表風格，還對歐洲的現代主義產生空前而深遠的影響，啟發了威廉·杜多克（Willem Dudok）、華德·葛羅培斯（Walter Gropius），以及荷蘭風格派運動。很少有建築師能夠與萊特媲美，他的名字蔓延到流行文化中，他的生活被寫入戲劇、歌劇和歌曲裡，永遠被人傳頌。

萊特的天分之一，在於能夠採用現代主義大量的分支流派來進行創作，同時保有獨特的美國本土語彙，流露出個人鮮明的色彩。這種風格與大自然有一種親密性，也勇於應用創新材料，以及對幾何純粹性的不懈追求。話雖如此，像是古根漢美術館（1943-1959）和莊臣公司總部（1936-1939）這種具有未來主義色彩的建築，幾乎難以想

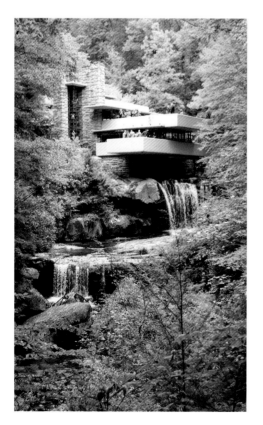

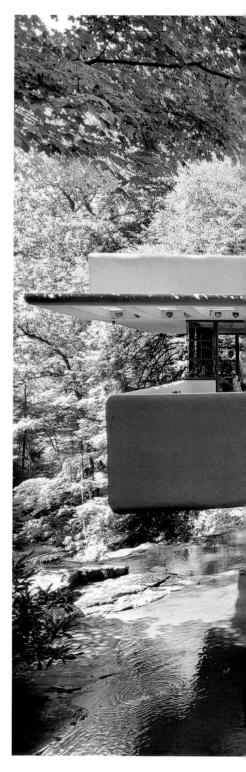

上圖：落水山莊，公認為二十世紀最偉大的建築之一。

左圖：落水山莊另一景，以及綠意盎然的庭院。

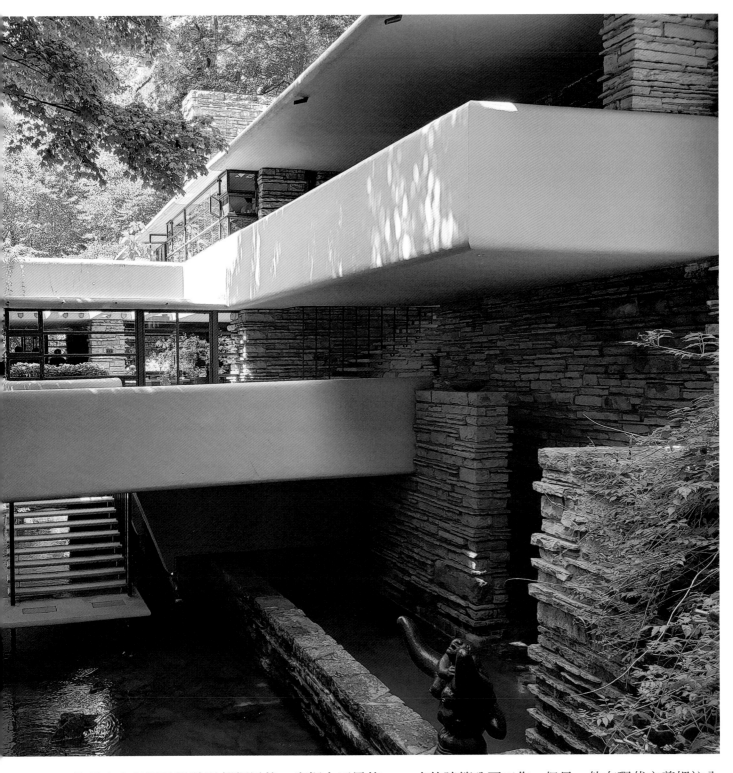

像是出自年輕時設計過都鐸風格、安妮女王風格房屋的同一人之手，這一點見證了他身為一名建築師的非凡創意和靈活性。

法蘭克・洛伊・萊特之所以算是現代主義者，是因為他的建築始終嚴守著明確的功能性，而且年輕時就在其偶像暨早年導師路易斯・蘇利文的建築公司工作。但是，他在現代主義裡注入了一份溫暖和親密感，並不回避裝飾性，也大量使用天然材料，尤其是在他設計過的許多住宅的內部裝潢。萊特也是出了名的驕傲且頑固獨裁，在他風風雨雨的人生中，發生過出軌、離婚兩次、生了七個孩子，還有一名員工在他位於愛荷

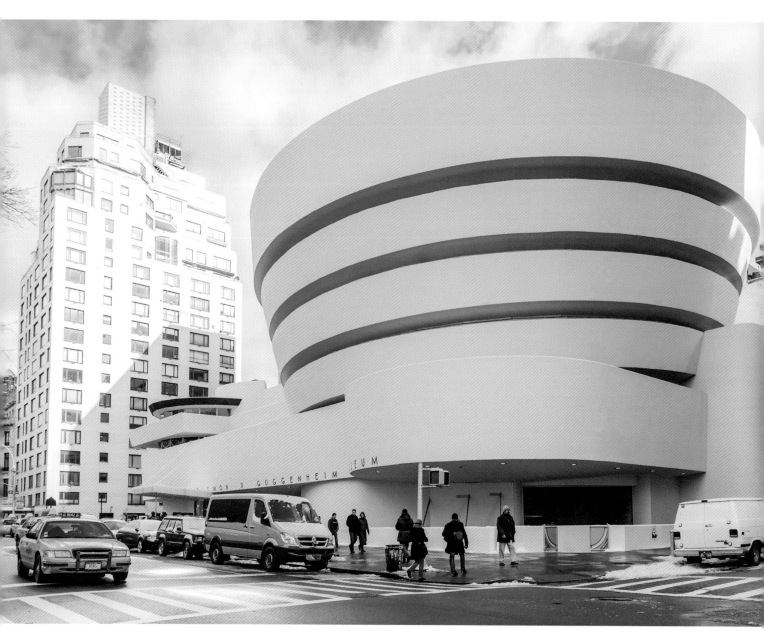

華州的家裡謀殺了七個人。

除了蘇利文之外，萊特從不承認自己受到其他人的影響。但他的確對另一位現代主義大將路德維希・密斯・凡德羅（Ludwig Mies van der Rohe）十分敬重，也自稱受到日本藝術的啟發，這種相似感可以在位於芝加哥的威利茲之家（Willits House, 1901）和劃時代的羅比之家（Robie House, 1910）應用的元素中明顯看到。

法蘭克・洛伊・萊特是「田園學派」（Prairie School）的先驅，此學派是與他關聯最密切的現代主義支流，他最具有代表性的幾件作品也成為這個流派的經典。田園學派是工藝美術運動的中

西部變體，企圖在居家設計上甩開歐洲的影響，以本土的田園風景為觸發，打造一種新的美國在地住宅。我們在萊特兩幢最偉大的房屋裡，看到田園學派的巔峰之作：羅比之家，以及位於賓州鄉下、壯麗的落水山莊（Fallingwater, 1935）。

萊特應用大膽的線條、堅若磐石的性格、大片前伸的屋簷，以及飛撲式的水平構造，呈現出有史以來在造型掌握、幾何簡潔性、體量雕鑿上最崇高的演繹，這些特徵都成為他的代表性風格，也讓兩棟建築看起來超前於時代。落水山莊顫顫巍巍地懸空架在一個傾瀉而下的瀑布上，水平混凝土板向外伸出，彷彿被背後峽谷的岩石推

出。這是萊特生涯中最激勵人心的作品,實現了建築與自然的和諧共鳴,宛如一首交響曲。

法蘭克・洛伊・萊特在威斯康辛州的代表作——莊臣公司總部(Johnson Wax HQ),卻完全改頭換面,不再傾訴田園之美,搖身一變充滿了科幻與創新感。這個建案裡的傑作是大型辦公廳,一個巨大的開放式工作空間。一根根由派熱克斯(Pyrex)玻璃管構成的細長形喇叭柱,向上伸展到半透明的天花板;這是首次有人以這種方式使用此款材料。派熱克斯玻璃管一遇到牆壁就轉彎,看起來就像柱子什麼也沒支撐,抬頭仰望猶如一片發光的天體軌道。這個前所未見的室內空間,不僅在結構上展現了旺盛的企圖心,帶有未來式的有機感,而且似乎屬於二十一世紀,完全不似二十世紀初的作品。

萊特的最後一個偉大建案是紐約的古根漢美術館(1959),展現出同樣的氣魄。此時,八十多歲的萊特再次挑戰自己,展現為一名表現主義專業策展人,將博物館空間進行重新定義,把一道石灰白的長廊斜坡道,放入螺旋狀的混凝土外殼內,再次顯得有機而誘人,並且不可思議地大大超前於時代。古根漢美術館展現了萊特的強烈個人色彩和神祕的精神性,精闢地總結了他為後世留下的遺產:一位努力不懈的天才,本質上極度美國的開創者,充分利用了大自然並轉化為具人性的現代主義。

左圖:紐約古根漢美術館的誘人線條。

下圖:莊臣公司總部內的辦公區。

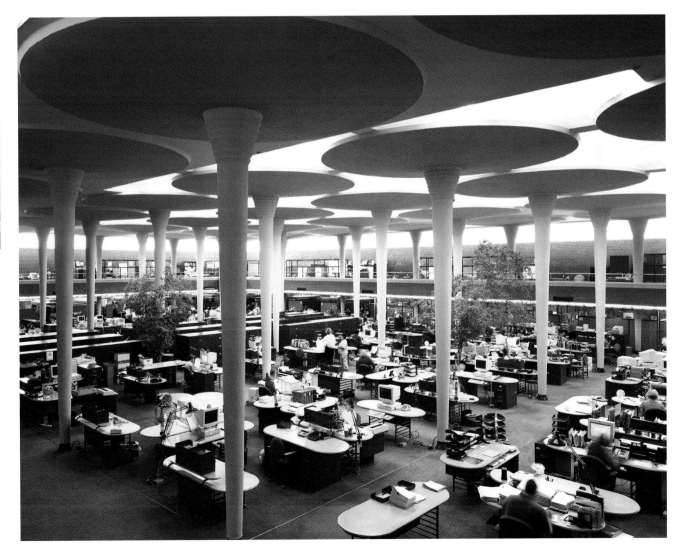

查爾斯·雷尼·麥金托什
CHARLES RENNIE MACKINTOSH

英國／1868～1928

代表作品：
格拉斯哥藝術學院、丘陵屋、柳樹茶屋

主要風格：新藝術風格

上圖：查爾斯·雷尼·麥金托什

下圖：
蘇格蘭街學校（Scotland Street school）南立面的裝飾細節，展現了麥金托什著名的風格。

查爾斯·雷尼·麥金托什，普遍被認為是蘇格蘭最偉大的建築師，在他的故鄉格拉斯哥依舊備受敬重。

2018年的大火，毀掉了他最有名的作品——格拉斯哥藝術學院（Glasgow School of Art），令當地民眾惋惜不已。麥金托什的作品為什麼那麼令人著迷？一部分原因在於他的建築風格是如此個人化，絕對不會跟別人搞錯，而且這些建築的裡裡外外加起來就是完整的藝術品。除了建築物本身，麥金托什也設計窗簾、椅子、燈飾、門把、窗戶、桌子、陳列櫃，所有的家具配件都有嚴謹的主題一致性，與他的建築合而為一，不僅構成別具特色的建築，也是一項個人品牌。

下圖：柳樹茶屋的入口門面。

麥金托什出生於格拉斯哥的一個中產階級家庭，在家中十一個兄弟姊妹中排行老四，當時的兒童死亡率仍然相當高，最後他是倖存的七個孩子之一。麥金托什很早就對建築產生興趣，在二十二歲那年於格拉斯哥藝術學院就讀時，就以第二名的成績獲得學生旅行獎學金，該獎學金以傑出的格拉斯哥新古典建築師亞歷山大・「希臘人」・湯姆森（Alexander 'Greek' Thomson）來命名，以進一步推動古典建築研究為宗旨。

但是，具有舶來風的設計，更吸引麥金托什的注意力。格拉斯哥地處克萊德河（River Clyde）要津，是十九世紀時期的工業重鎮，擁有大型造船廠，同時又是海洋貿易城市，深受異國文化的影響。其中最強烈的影響來自於日本，日本的帝國海軍於1889年購買了一艘由克萊德造船廠製造的軍艦，而格拉斯哥與日本的貿易往來也與日俱增。

麥金托什立即被日本藝術的精準節制和流暢線條所吸引，這對他的生涯走向產生一輩子的影響。他將這部分結合新藝術運動的有機自然造型，也善用當地具有厚重錐形體和弧身造型的蘇格蘭男爵建築（Scottish baronial）。這種不拘一格的綜合體、豐富多樣的風格，就是麥金托什作品的特色。

但是，麥金托什還有某種更神祕、更謎樣的特徵，真正獨一無二的個人風格。他的建築，特別是室內設計，幾乎是一眼就能辨認出來，所有的這些物件組成了他的註冊商標。他最愛的花卉裝飾、彩色玻璃窗，透過屏風細膩分隔的空間，柔和的曲線與方正的造型並置，以深色材料營造出光狹縫，造成光線漫射的表現主義氛圍，還有背板雕刻成裝飾品的高背椅，所有的裝潢皆含蓄而不炫耀。這些與建築親密結合的雋永作品，全都是麥金托什的代表性風格。

左圖：分兩階段建成的格拉斯哥藝術學院，於1909年竣工。照片攝於1992年，在2014年和2018年的火災發生之前。

上圖：格拉斯哥藝術學院入口處的雕塑圖案細節。

這些成就在格拉斯哥藝術學院獲得最璀璨的表達，麥金托什在1896年到1909年對這所學校進行改建，這是他最究竟、最具有代表性的作品。巧妙而不對稱的石砌立面，向古蹟式的學院派藝術風格說不，轉而擁抱奇想式的新藝術風格，包括了淺拱門、狹縫窗戶、矮小的塔樓和渦輪形的邊緣。室內是樸素的家庭式簡約風格，以及有條不紊的功能性裝飾，將木材大量運用在橫梁、欄杆、柱子和牆壁上，整體看起來就像一件大型但具有親密感的家具。這些裝飾主題在圖書館展現得最淋漓盡致，極簡主義的方正裝飾性格和日本文化的影響清晰可辨。格拉斯哥藝術學院代表了麥金托什的生涯巔峰，同時期進行的建案丘陵屋（Hill House, 1904），亦沿用學院的內裝主題，但被包裝在一個簡潔樸實的蘇格蘭男爵風格的建築外觀之下。

雖然麥金托什與學生時代結縭的妻子有著長久又幸福的婚姻，同樣身為藝術家的太太也和他合作過幾個案子，但麥金托什卻因酗酒和憂鬱，對建築不再感興趣，後來病逝於倫敦。不過，在1960年代以後，隨著純現代主義開始衰退，人們再次燃起對新藝術運動的興趣，也偏好具有更多親密色彩、更人性化、浪漫的現代主義，麥金托什留下的遺產因此備受珍視。

埃德溫・魯琴斯
EDWIN LUTYENS

身為二十世紀英國最偉大的建築師之一，魯琴斯的獨特之處，在於他跨越了英國社會和建築史上的兩個重要時期。

英國／1869～1944

代表作品：
戰爭紀念碑、新德里總統府、米特蘭銀行大樓

主要風格：
現代古典主義

上圖：埃德溫・魯琴斯

埃德溫・魯琴斯在職業生涯初期設計的鄉村別墅和海外殖民地的建案，包括了為新德里所做的大規模古典式總體規畫和官方建築，全都體現了大英帝國鼎盛時期無遠弗屆的帝國影響力和自信心。在家鄉英國，這種自信感也反映在應用傳統在地元素設計的住宅別墅上，明顯令人感受到英國鄉村亙古長存的恬靜安適的文化理想。

然後，在經歷過第一次世界大戰的全球性大動盪之後，我們也看到魯琴斯陡然一變，透過一系列在英國和海外令人難忘的戰爭紀念碑，肅穆虔誠地紀念和追悼亡者。其中最具有代表性的是在倫敦樹立的戰爭紀念碑（Cenotaph, 1920），孤孑獨立的外貌，和赤裸裸如石墓般的壓抑感，流露出一股凜然之悲，可以說是英國最有詩意的戰爭紀念建築。

此外，他在倫敦興建的百貨公司和旅館、劃時代的米特蘭銀行（Midland Bank）大樓，甚至是位於倫敦佩吉街（Page Street）的自成一格又無比顯眼、具有棋盤格外觀的社會住宅（1930），的確都高明地回應了一次大戰之後全新的商業環境和社會現況。

埃德溫・魯琴斯的一生展露了極大的風格多樣性，從以在地特徵取勝、代表十九世紀晚期風格的工藝美術運動，到二十世紀初更寬鬆、更自由，以更現代的方式詮釋的古典主義和新巴洛克主義。因此，檢視他的作品，就像

右圖：印度新德里的總統府。

是透過建築縮影，栩栩如生地呈現出一段政治和社會經濟都經歷極大動盪與整頓的時期，不僅是對英國，對整個世界來說都是如此。

在魯琴斯漫長又成功的職業生涯裡，第一個階段是一系列精心打造的工藝美術風格私人鄉間別墅。從1897年開始，薩里郡（Surrey）的果園別墅（Orchards）和芒斯特樹林別墅（Munstead Wood），到1911年在德文郡具有非凡中世紀風格的德羅戈城堡（Castle Drogo），魯琴斯在這段期間設計了將近二十棟別墅，其中有不少田園詩風味的房屋，主要都是都鐸風格，大量借鑑了傳統的鄉村風格和語彙。這些別墅不論在材料和表現方式上都別出新裁，構造豐富多樣，通常伴隨景色優美的花園，創造出和諧的田園景致，魯琴斯在漢普斯特德花園郊區（Hampstead Garden Surburb）設計的兩座教堂（1909-1911），也複製

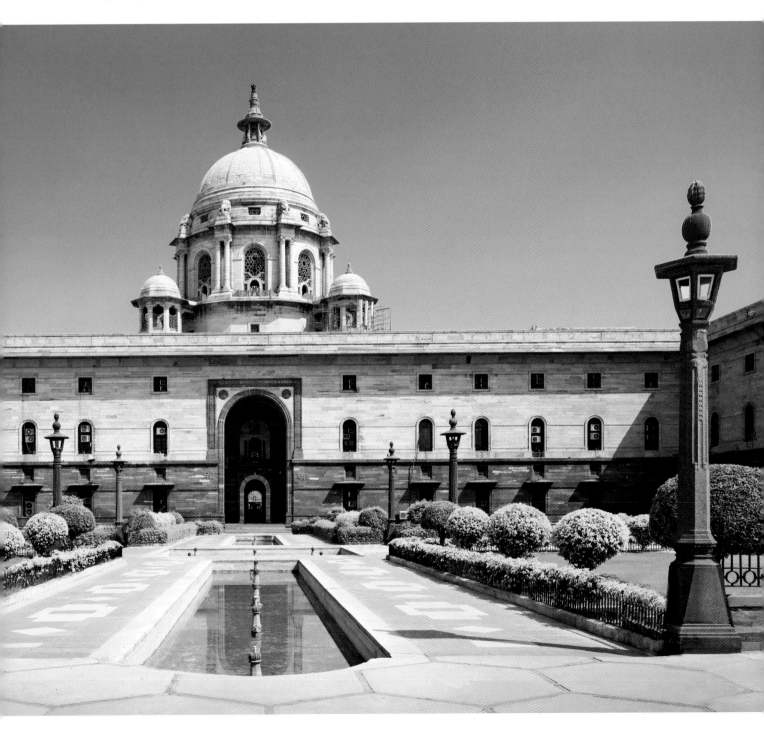

上圖：位於倫敦金融區的米特蘭銀行總部，現在是私人會所和餐廳。

了這套有效的模式。

　　接著，一切都變得不同了。建築師們現在追求更宏偉的建築風格，以反映大英帝國君臨天下的地位。阿斯頓‧韋伯（Aston Webb）、蘭徹斯特與里卡斯（Lanchester & Rickards），便開創出嶄新華麗的愛德華巴洛克風格，看得出深深受到克里斯多佛‧雷恩作品的影響。但諷刺的是，英國的城市，尤其是倫敦不規則的布局和歪歪扭扭的規畫，使得英國想要打造帝國宏偉都會的任務難上加難。不過，殖民地就沒有這個限制了。在殖民王國手裡最碩大的一顆珍珠，就是英屬印度。1912年，魯琴斯獲得這個千載難逢的機會，率領團隊前來為印度的新首都新德里進行規畫。

　　魯琴斯在新德里的建設，其野心、視野、經典性，皆凌駕其他英國建築師在海外的成就。計畫規模之龐大，在英國國內根本難以想像，魯琴斯以沿用至今的總統府為中心，規畫宏偉的新政府行政區，包含全世界占地最廣闊的元首官邸。在這座先前用作總督府的總統府（Rashtrapati Bhavan, 1912-1931），魯琴斯建造出一座巨型古典神廟，配置規模驚人的庭院，建築物的中央柱廊向內退縮，坐落在加高的基座上，上方有超大型的鼓狀圓頂。筆直的大道向四方輻射，連接到其他宏偉的政府部門和紀念型建物，而它們都是由魯琴斯所設計，包括齋浦爾柱（Jaipur Column, 1930）和印度門（India Gate, 1931）。

　　整套規畫呈現為新古典主義、新巴洛克風格的融合版，但更精簡扼要，裝飾性點到為止，是

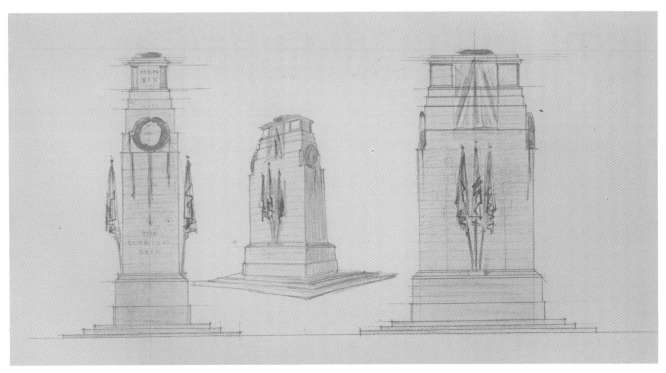

上圖：魯琴斯為倫敦西敏寺白廳的紀念碑所繪製的第一張設計圖。

克里斯多佛·雷恩在格林威治醫院的摻水版加大規模的布局。然而，從受到佛教影響的圓頂和紅砂岩牆壁，我們再一次看到埃德溫·魯琴斯透過取法傳統印度建築，表現明顯的在地認同精神。他唯一設計過規模類似的案子，是壯觀的利物浦基督君王都主教座堂（Liverpool Metropolitan Cathedral, 1933），可惜只有地窖部分完工。如果教堂有建成，不僅會擁有全世界僅次於聖彼得大教堂的大圓頂，還將巧妙結合了巴洛克、新古典、羅馬風和現代風格，再次展現魯琴斯融合在地特徵的大師級多元風格。

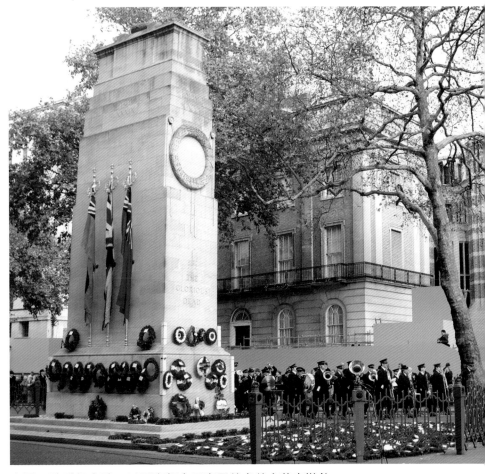

上圖：戰爭紀念碑，以國殤紀念日專用的虞美人花來裝飾。

華特・葛羅培斯
WALTER GROPIUS

包浩斯學派是二十世紀影響最深遠的現代藝術運動，創辦人葛羅培斯因此與密斯・凡德羅、阿爾瓦・阿爾托（Alvar Aalto）、柯比意等人齊名，躋身偉大的現代主義先驅者行列。

德國／1883~1969

代表作品：
德紹包浩斯學校、葛羅培斯屋、法古斯工廠

主要風格：現代主義

上圖：華特・葛羅培斯

華特・葛羅培斯對於鋼結構和玻璃幕牆簡約而有效的運用，促成了國際風格的誕生，這將徹底改變摩天大樓的設計方式，也會改變全球各地市中心的景觀和城市感受。

葛羅培斯是出了名的不會畫畫，他認為藝術家和工匠之間沒有任何區別，他把設計視為一種近乎直觀的美感，必須具備功能實用性，以及滿足流暢的大規模工業生產，這些原則構成了他在包浩斯學校（Bauhaus School）的教學。他的影響力在如此實踐之下，大大拓展到建築領域之外，進一步影響了二十世紀在大眾消費主義盛行後不斷增長的家庭用品，像是燈具、桌椅、菸灰缸等等。因此，透過包浩斯，葛羅培斯所建立的設計方法，也搖身一變成為二十世紀最具有代表性、令人嚮往的生活方式。

華特・葛羅培斯出生於普魯士顯赫的家族，他的伯父也是建築師，設計了柏林裝飾藝術博物館（Kunstgewerbemuseum）。從慕尼黑和柏林的建築學院畢業後，他與作曲家古斯塔夫・馬勒（Gustav Mahler）的遺孀結婚。在畢業後的建築師養成階段，葛羅培斯進入知名德國建築師暨設計師彼得・貝倫斯（Peter Behrens）的事務所實習，他的同事包括了密斯・凡德羅和柯比意。離開貝倫斯後，葛羅培

下圖：位於麻薩諸塞州林肯市的華特・葛羅培斯故居。

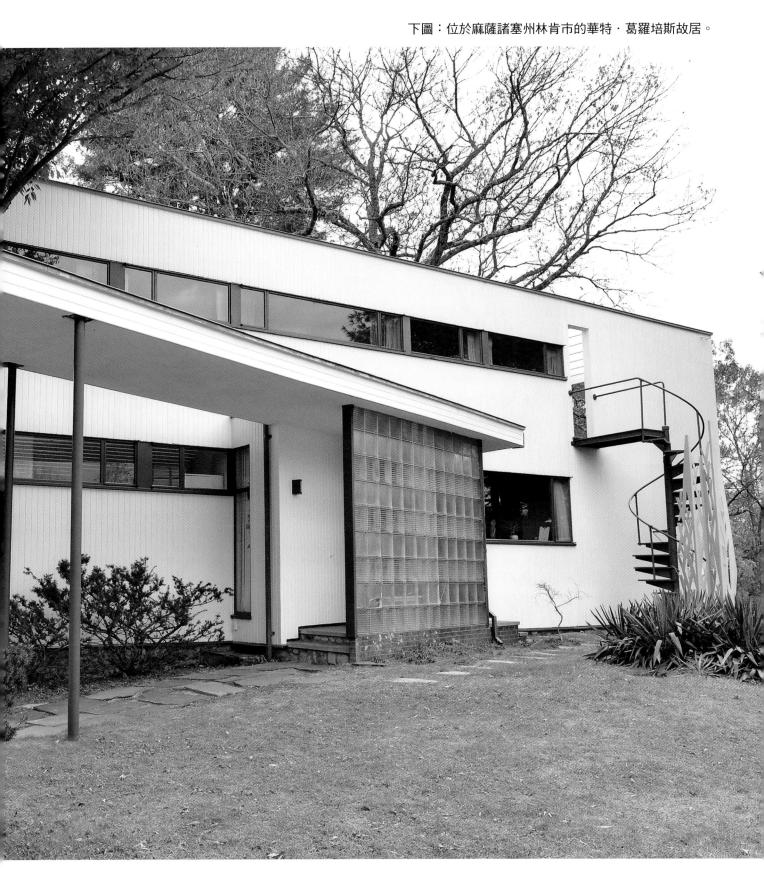

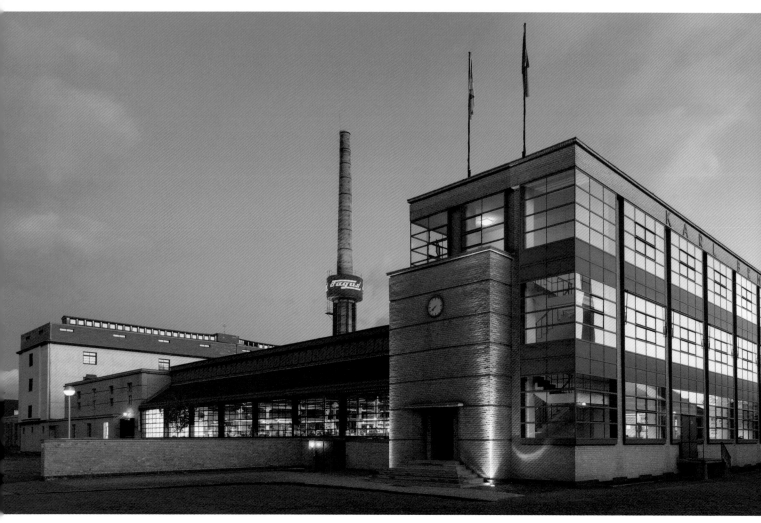

上圖：法古斯工廠，一家製造鞋模的德國公司，這棟建築是由業主卡爾·班夏埃特（Carl Benscheidt）所委託興建。

斯與友人暨未來的包浩斯共同創辦人阿道夫·邁耶（Adolf Meyer）合開了事務所。在包浩斯還沒成立之前，他們在德國下薩克森邦的阿爾費爾德（Alfeld）為一家小型鞋廠設計了廠房，這家鞋廠將永遠改變歐洲現代主義的面貌。

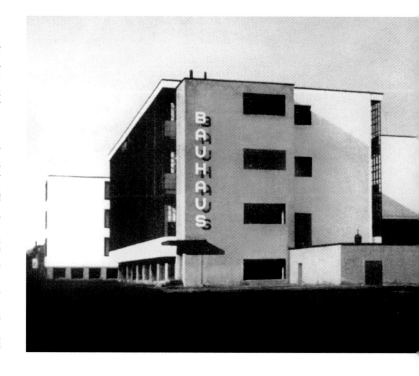

法古斯工廠（Fagus Factory, 1911-1913）具體實現了早期現代主義的核心原則。它深受彼得·貝倫斯在1909年設計的柏林AEG渦輪機工廠的影響，但進一步升級了主張，把工廠封裝在一個大膽極端的結構裡，揚棄了AEG工廠以厚重磚牆砌成的結構體，轉而採用更輕盈的玻璃幕牆。細長的磚柱構成了牆面，隨著柱子愈來愈高，它會微微內縮，在更突出的玻璃平面之間發揮隱性的骨架作用，從而讓內部的架

構顯得一覽無遺，完美承襲了路易斯・蘇利文的「形式追隨功能」的傳奇名言。被窗櫺分隔成更小的幾何方格形的玻璃窗，變得比建築結構更加搶眼，扮演起主導的角色。經過極端改造的結構性，垂直機能被格外強調，加上簡化的直線，我們已經從這裡看到了未來國際風格的種子。

但這還不是跟華特・葛羅培斯永遠相連的風格。他從第一次世界大戰退役後，在1919年受邀擔任威瑪的薩克森公國工藝美術學院（Grand-Ducal Saxon School of Arts and Crafts）院長。葛羅培斯幾乎是一就職便將學校的名稱改為包浩斯（Bauhaus，意思就是「蓋房子」），二十世紀屬一屬二最著名的藝術運動就此誕生了。它是基於「總體藝術」（Gesamtkunstwerk）的理念，也就是追求藝術作品的「完整性」，這是吉安・羅倫佐・貝尼尼、克里斯多佛・雷恩、查爾斯・雷尼・麥金托什等人一輩子都在關注的事情。

因此，包浩斯試圖將藝術、建築、平面設計、陶燒、瓷器和工業設計結合起來，創造藝術性的融合，並且遵循了工藝職人嚴謹和一絲不苟的精神，也關注功能實用性，並結合工業化的製程。包浩斯在美學上的形式，表現為簡潔的線條、方正的幾何形狀、大膽的色彩，以及具有結構表現主義的特徵，這些元素在華特・葛羅培斯於1925年設計的德紹學校（Dessau school）建築物裡都清楚地呈現出來。這些特徵顯示包浩斯受到了俄國建構主義的影響，但葛羅培斯也從英國的工藝美術運動裡獲得些許靈感，就算不是在美學上，也有可能在工藝方面。

包浩斯（也包括了葛羅培斯）對我們今日生活方式的影響，再怎麼強調都不為過。它的視覺風格教育了後續幾個世代，包括了遠在倫敦、由「張伯倫、鮑威爾與本恩公司」（Chamberlin, Powell and Bon）聯手設計的巴比肯（Barbican, 1965-1976）住宅區，以及1930年代以包浩斯精神在以色列特拉維夫市白城（White City）設計的四千棟房屋。更重要的是，葛羅培斯透過包浩斯推動了將現代主義的設計轉變為消費性產品，為建築增添居家方便性，這是前人從未享受過的。

左下圖：位於德國德紹的包浩斯建築，以葛羅培斯創立的運動所命名。

下圖：葛羅培斯設計的家庭住宅單位模型。

威廉・杜多克
WILLEM DUDOK

威廉・馬里努斯・杜多克以荷蘭現代主義之父的地位享譽後世，希爾弗瑟姆鎮（Hilversum）則成為其作品的展示櫥窗。

荷蘭╱1884～1974

代表作品：
希爾弗瑟姆市政廳、馮德爾學校、女王百貨公司

主要風格：現代主義

上圖：威廉・杜多克

下圖：夜晚的希爾弗瑟姆市政廳

威廉・馬里努斯・杜多克（Willem Marinus Dudok，多稱威廉・杜多克）利用了被指派為北荷蘭省希爾弗瑟姆鎮的城市建築師的絕佳機會，幾乎包辦了鎮上所有公共建築的設計。在三十年的光陰裡，他設計了二十五項住房計畫、十七所學校、兩座墓地、一間屠宰場、一個抽水站，還有一系列的運動中心和民眾活動中心，以及澡堂和橋梁。七十五座建築，共同構成了世界上最完整、最貫徹的現代主義建築和城市規畫。其中最傑出的一棟，就是希爾弗瑟姆壯麗的市政廳，這是一件令人屏

下圖：白天的希爾弗瑟姆市政廳

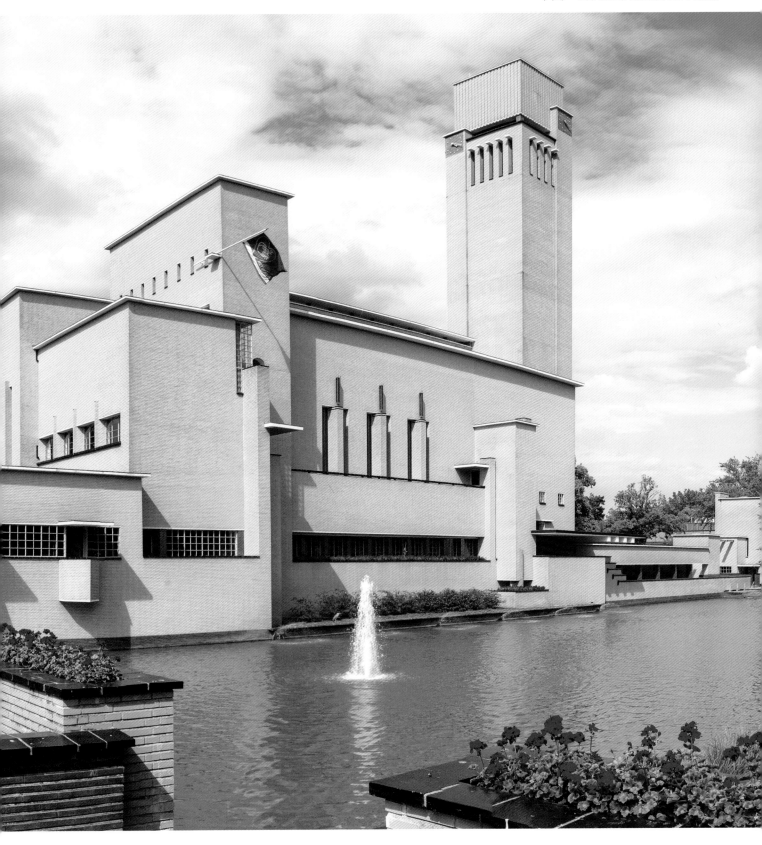

左圖：杜多克為工人階級家庭設計的社會住宅，位於希爾弗瑟姆。

右圖：鹿特丹的女王百貨公司，在二次大戰中被炸毀。

息凝氣的現代主義傑作，透過量體、材質、幾何造型的細膩組合，搭配自然環境，達成無與倫比的和諧感。

杜多克原本想從事軍職，並進入布雷達軍事學院（Breda military academy）就讀，主修土木工程，後來開始為荷蘭軍隊設計軍事設施，遂被建築所吸引。在專心從事建築之後，1913年他在萊登（Leiden）獲得公共營造工程助理主任的職位。兩年後，他晉升為希爾弗瑟姆公共工程主任，最終在1928年被任命為希爾弗瑟姆的城市建築師，負責對市鎮進行大幅度的擴建。

從威廉‧杜多克所累積的大量公共建築作品中，我們能觀察到，他的個人風格和背後的影響都透過希爾弗瑟姆一系列作品，呈現出豐碩的成果。荷蘭早期的現代主義理論對他影響甚深，包括了阿姆斯特丹學派，以及風格派運動（De Stijl）的影響。阿姆斯特丹學派主要運用磚塊來蓋房子，利用磚塊來創造變化多端的造型形式，並整合建築物的內部與外部。風格派運動則追求簡化抽象的幾何造型，十分執著於嚴格、鮮明的方正線條，通常以單色系的色塊來表現。

這兩種影響可以從威廉‧杜多克在希爾弗瑟姆的作品中明顯看出來。他的建築大部分為磚造，不過，他擁護的風格派對於阿姆斯特丹學派所關注的曲線無動於衷，而他在馮德爾學校（Vondel School）等建案裡，宣示自己光是運用乾淨的水平線和垂直線，就能夠創造出極富表現力的幾何造型。

此外，包浩斯對他也有重要的影響，這一點在鹿特丹的女王百貨（De Bijenkorf, 1930）最為明顯，可惜這棟建築在二次世界大戰的轟炸中被摧毀。在這棟建築裡，半透明的玻璃以各種不同方式包覆住厚實的磚體，而「郵輪式」強有力的水平線條設計，玩心不減地透露出作者對於裝飾藝術（Art Deco）的好感。

像這類廣泛的風格養分，在希爾弗瑟姆市政廳上有最淋漓盡致的全盤展現。建築物主體由磚砌而成，並由長寬各不相等的立方體以非對稱的方式堆疊結合。不斷變化的量體，為建築外觀賦予了地震級的變化性和張力，強大的戲劇性在市政廳48公尺（157.5呎）的塔樓上蓄積到高點。

這座建築之所以能予人強烈的印象，主要來自它令人激賞的雕塑特質。建築物外觀具有一片片窄長的窗戶，透過一整排薄薄的扶壁和狹長開

洞來表達垂直性，同時與高高低低的屋宇線強烈又流線的水平性互別苗頭。然而，整體多變的造型又被收攝在一種敏銳的平衡感與和諧感裡，立方體橫衝直撞的潛在勢能，被幾何的理性秩序感所收服。

市政廳強而有力的直線式造型量體，有很大一部分是受惠於法蘭克・洛伊・萊特的影響，萊特的作品對威廉・杜多克啟迪良多。此外，市政廳與景觀的親密融合，建築物一側直接從湖中生出，與伊比尼澤・霍華（Ebenezer Howard）鼓吹的「花園城市」運動不謀而合，這是杜多克在希爾弗瑟姆始終不忘的關注重點。因此，威廉・杜多克不僅在希爾弗瑟姆留下了精采建築群和非凡市政廳，其最大的遺產是提醒了我們：現代主義和建築向來都能廣納多元風格。

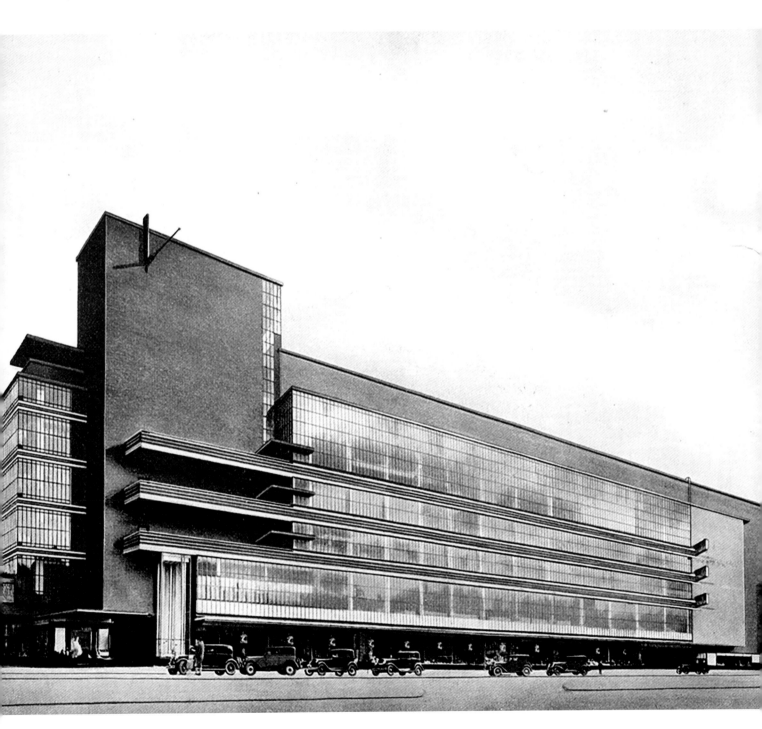

路德維希・密斯・凡德羅
LUDWIG MIES VAN DER ROHE

德國／美國
1886～1969

代表作品：
巴塞隆納世界博覽會德國館、西格拉姆大廈、拉法葉特公園

主要風格：現代主義

上圖：路德維希・密斯・凡德羅

如果說路易斯・蘇利文的格言「形式追隨功能」定義了早期現代主義的精神，那麼密斯・凡德羅同樣雋永的「少即是多」，便一語概括了成熟時期的現代主義。

在十九世紀末葉，路易斯・蘇利文曾經為「裝飾是現代主義信條的重要成分」進行辯護。但是到了1920年代後期，當密斯・凡德羅為巴塞隆納的世界博覽會設計出劃時代的德國館時，裝飾性已經悄悄地從現代主義裡抹除，取而代之的是密斯夢寐以求的更洗練、更素淨、更簡單的線條。

歸根究柢，密斯・凡德羅鏗鏘有力的極簡主義口號，其實是基於認為「建築的力量來自於節約，而非過盛」的信念。密斯從1930年代起大幅扭轉現代主義的意識形態敘事，使其趨近於他偏好的路線，並且透過設計現代主義最具有代表性的建築——美式摩天大樓——來鼓吹這套理念，因此躍升為二十世紀歐洲現代主義建築最偉大的人物，與柯比意地位相當，也是唯一一位被法蘭克・洛伊・萊特評價為足以與他平起平坐的在世建築師。

出生於德國亞琛（Aachen）的密斯・凡德羅，在職業生涯初期投入的並不是現代主義，而是新古典主義。二十出頭時，他以實習生的身分在著名的德國現代主義者彼得・貝倫斯的事務所工作，與華特・葛羅培斯、柯比意共事。離開後，他便成立自己的事務所，為德國

右圖：1929年在巴塞隆納舉辦的世界博覽會德國館

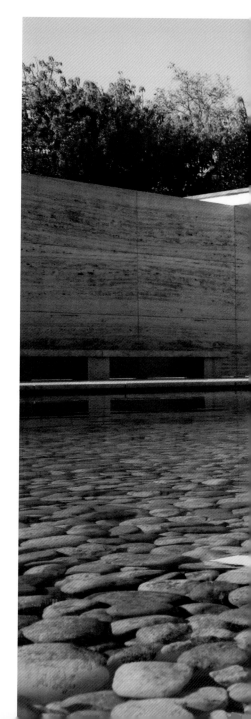

貴族設計新古典主義別墅。但是在經歷第一次世界大戰的衝擊後,加上之前在貝倫斯事務所的養成訓練,他很快就意識到,這些貴族豪宅代表的舊世界秩序已經崩解。他開始狂熱地進行全新的現代主義風格實驗,期待新的設計最終也能變成新世界的代名詞,就像新古典主義是舊世界的代名詞一樣。

他邁出劃時代的一大步,是在1929年將自己的想法實踐在巴塞隆納世界博覽會上,設計出無與倫比的展館。新古典主義的應用裝飾和牢固的

磚石構造已經淪為過去式,取而代之的是由大片玻璃和大理石組成的簡單方盒,其奢華的材質、一氣呵成的方正幾何、分層式的空間穿透性,以及精準到位的雕塑造型和細節,讓這棟建築就像一個閃閃發光的極簡珠寶盒,優雅清澈完美。雖然展館建築在博覽會結束後跟著拆除,但它引發的轟動猶未平息,幾乎馬上就將現代主義的辯論拉往密斯・凡德羅主導的極簡主義方向。展館在1986年忠實按照原貌重建,始終是密斯漫長職業生涯裡亮眼的里程碑,也是現代主義史上最重要

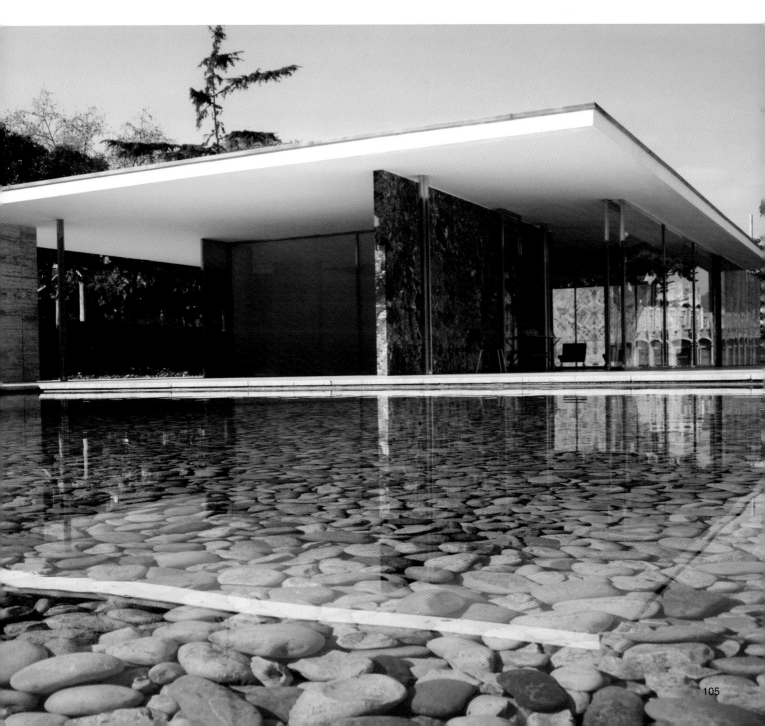

的建築之一。

密斯身為現代主義的先驅，當時已經響滿天下，他繼續實踐理念，但是接連發生的大蕭條，以及威瑪共和國的瓦解，導致接案情況大受影響。此外，包浩斯創辦人葛羅培斯是他的前同事，把末代校長的重任交付給他，然而，納粹政權對於包浩斯和現代主義鼓吹的進步實用主義相當敵視，在這段期間不斷地找他麻煩。密斯在無可奈何之下，於1937年不情願地移居美國，卻意外開啟了生涯裡成績最豐碩的一段時期。

密斯·凡德羅選擇了現代主義的精神家園「芝加哥」做為據點，在接下來的三十年裡，實際執掌了「國際風格」的大旗，這是現代主義最主要的分支，以犀利的直線形式、清晰量體、平滑的表面見長，幾乎完全仰賴核心工業材料：鋼、混凝土、玻璃，完全不用裝飾。簡言之，這就是密斯在巴塞隆納展示過的、基於極簡主義精神的純粹建築表達。

密斯將這種風格應用在美國和其他國家的大量建築物上，其中有幾座是摩天大樓，它們讓密斯和國際風格變成了同義詞。其中最著名的，無疑是1958年在紐約完工的三十八層、157公尺（515呎）高的西格拉姆大廈（Seagram Building）。密斯認為，內部架構的外部化可以彌補裝飾的不足，便刻意在大樓外立面模仿內部結構（因防火規範禁止他暴露內部結構），透過壓製成形的非承重古銅色鋼梁，以及內嵌玻璃的窗欞，將摩天大樓完全包覆在玻璃帷幕組成的網格裡。

這種處理方式在接下來的半個世紀裡，為全世界各地市中心的商業大樓建築設定了標準的垂直立面基調。這些高樓建築的品質很少能與西格拉姆大廈相媲美，但當這種模式被毫無節制地濫用而造成單調

左圖：紐約高聳的西格拉姆大廈。

上圖：1959 年，占地 78 英畝的拉法葉特公園（Lafayette Park，位於底特律的住宅區），為大型現代主義都市更新樹立了標杆。

右圖：巴塞隆納世博會德國館的內部，已在 1980 年代忠實重建。

乏味後，難免引起人們對現代主義的反感，在 1970 年代難以挽回地走向衰落。但是，在密斯最好的作品中，經過抽離後的簡單性和巨大的純粹感，肯定讓我們窺見他在另一句著名格言裡所暗示的建築精神之美：「上帝存在於細節裡。」

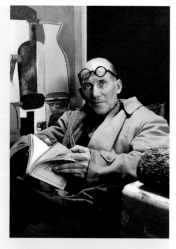

柯比意
LE CORBUSIER

他額頭上架著註冊商標牛角框眼鏡，脖子繫著絲質領結，柯比意不僅是現代建築運動最重要的推手，也代表了二十世紀經典的人物形象。

瑞士／法國
1887 ～ 1965

代表作品：薩伏伊別墅

主要風格：現代主義

上圖：柯比意

柯比意的作品具有雕塑感強大的表現性，以及純功能的取向，讓羅曼蒂克的裝飾永劫不得超生，也為現代主義的意識形態提供了最佳樣本，促使現代主義在二十世紀中期大行其道，也啟迪了後期發展出來的粗獷主義。他推崇混凝土，並透過各種形式加以應用，使其成為現代主義的代表材質，而且深植於一般人的印象中持續至今，這種庶民聯想是過去未曾有過的。

柯比意也是一位城市規畫者，並且極度執迷於家庭住宅的技術聖潔性，以及城市的有機組織性，他主導了城市住宅區的再開發理論，對於全球的城鎮產生難以估計的巨大影響。

即使到了今天，柯比意仍然是一位極具

下圖：薩伏伊別墅，體現了柯比意的建築五要點。

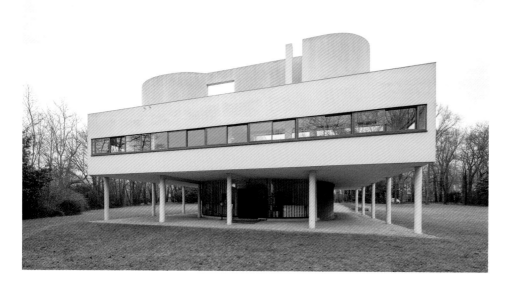

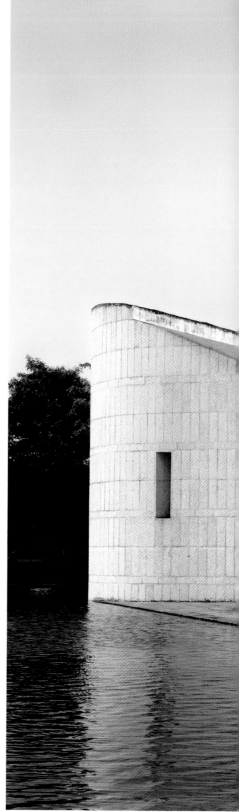

下圖：印度昌迪加爾的甘地紀念堂，位於大學校園內。

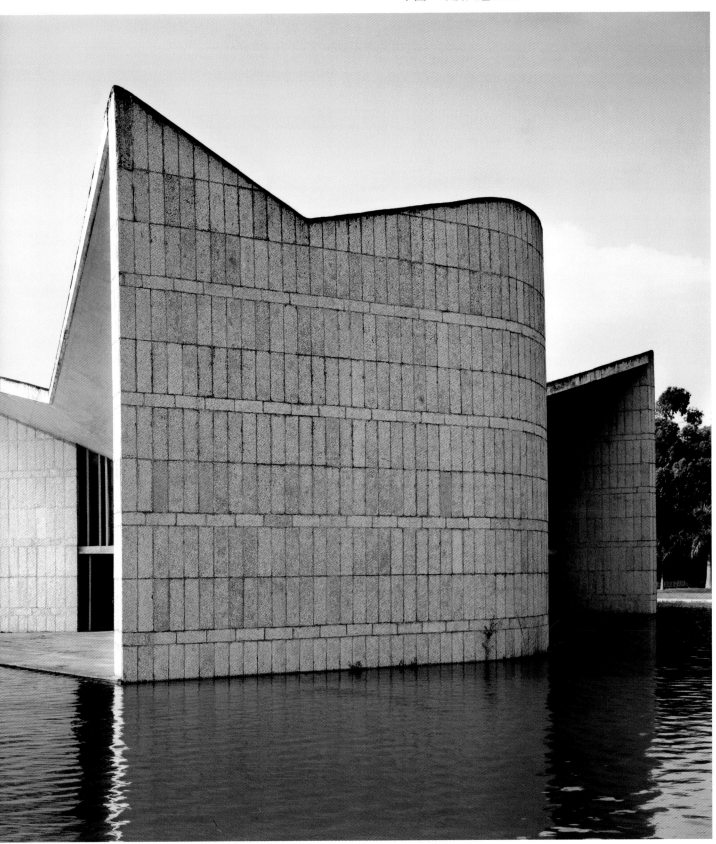

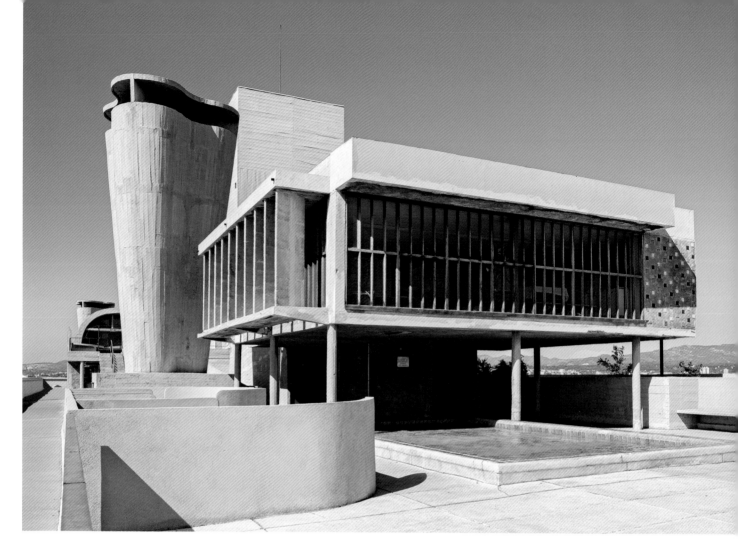

爭議性的人物，評價褒貶不一。他的名言是把房子形容為「居住的機器」，雖然這句格言對於他和其他追求功能效率的現代主義者來說極具吸引力，但也連帶以高效率清除了居家環境裡的人性，居民往往成為受害者，放大來看，整座城市也是受害者。如此粗獷化的結果，到了1960年代和1970年代，使得大規模的公共住宅計畫變得相當容易進行，但這些混凝土塊大樓、極權式的地景，也造成了毀滅性的社會後果，至今依然矗立在全球各地的城市中，成為最終破產的現代主義所留下的令人憎惡的果實。

柯比意最初的職志更傾向於哲學、藝術、建築方面的寫作。他在自己參與的創立於1920年的巴黎期刊上，便陶醉於當時巴黎前衛派最熱中的活動：命名。他還為自己選擇了一個令人摸不著頭緒、反體制的名字「勒·柯比意」來取代自己的本名：夏勒愛督華·尚那雷（Charles-Édouard Jeanneret）。從1910年代到1920年代，柯比意慢

慢累積了不少建築作品，主要是私人宅邸。但是要等到1928年，他才接到職業生涯裡的一項關鍵案子：薩伏伊別墅（Villa Savoye），位於巴黎西北部郊區。

這幢別墅具體實現了柯比意的「建築五點」，這是他在1920年代累積眾多文章和書籍作品之後，所發展出來的論點。這棟房子由底層的架空柱（pilotis）所支撐，配置了橫向的長窗戶以方便採光和通風，室內空間可自由靈活運用，沒有承重牆面，有一面完全不被結構限制的立面，還有一個功能性的屋頂，可當作空中花園。另外一項特色是，整棟房子以毫無外飾的白色混凝土盒子方式呈現，雖然嚴格來說這並不屬於五點之一，日後卻演變成最能代表柯比意的形式。薩伏伊別墅對於現代主義及後來的國際風格變體有十分巨大的影響，它所建立的原則，在未來半個世紀將會成為現代主義的理論基礎。

在接下來的四十年，柯比意為現代主義建築

締造了優異的成績，設計眾多開創性的作品，徹底改變世界各地的城市和建築。他在1950年代的創作高峰期，設計了幾座令人讚歎，彷彿來自化外之境的宗教建築，其中最著名的是不同凡響、有著蘑菇屋頂的廊香教堂（Notre-Dame du Haut, 1955），位於法國東部，是柯比意創作生涯裡最異想天開的有機建築。1950年代，他與才華洋溢的巴西年輕建築師奧斯卡·尼邁耶（Oscar Niemeyer，見P.124）合作設計紐約的經典建築物：聯合國總部大樓（United Nations HQ, 1952），其墩座和樓板的安排方式，為高樓層大樓營造方法樹立了範式，造就下半個世紀世界各地的高樓大廈樣貌。這段期間，他也受邀為印度設計一座全新的城市昌迪加爾（Chandigarh），

左圖：居住單元的休閒區屋頂露台景觀，設有托兒所和兒童游泳池。

下圖：1955年完成的廊香教堂。

精心打造了一系列令人印象深刻的現代主義式公民建築，至今依然是世界上按照現代主義建築與城市理論所實現的最完整的大型範例。

柯比意的都市發展理論和住宅理論，是後世在對他進行評價時最有爭議的部分。毫無疑問，他對十九世紀遺留下來的困頓擁擠的城市貧窟，滿懷了一股改革熱忱。但改革的成果通常脫離初衷，大大走樣。在一系列幸好未付諸實現的功能主義城市規畫願景裡，我們目睹了他在1920年代設想的一個未來烏托邦城市，他的關鍵之作是1952年在法國馬賽（Marseilles）實踐的居住單元（Unité d'habitation）公寓，壓迫性的規模和組織方式，見證了柯比意最終追求人類的機械化和自動化的徒勞無功。柯比意因為將理性帶入一個無序的世界而備受讚揚，但在頌揚機器優於機器使用者的同時，卻在二十世紀中期的住房和都市規畫裡，無意間哺育出一批虛無主義反人性的新世代。他試圖療癒世界，卻造成極大的社會傷害。

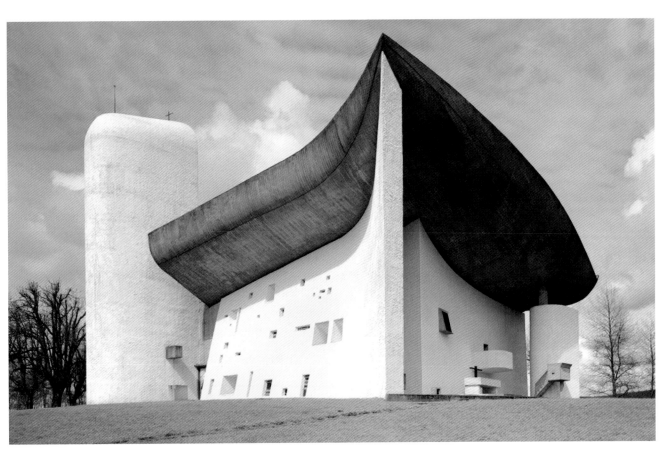

保羅·里維爾·威廉斯
PAUL REVERE WILLIAMS

建築的本質是成為一體，是人性化，或至少要朝著這個目標邁進。因此，當這種良善的意圖遇上了種族隔離的無情歧視時，就會令人感到不舒服。

美國／1894~1980

代表作品：
洛杉磯國際機場主題建築、拉斯維加斯守護天使教堂、阿德阿斯特拉莊園

主要風格： 現代主義

上圖：保羅·威廉斯

身為一名非裔美國建築師，處在一個政治迫害的環境下，面對無休止的人權抗爭，保羅·里維爾·威廉斯（多稱保羅·威廉斯）對於這些經驗只能以刻骨銘心來形容。他強迫自己學會十八般武藝，如此一來，當白人客戶對於坐在他身邊而感到渾身不自在時，他也能夠坦然地討論，面對面闡述自己的想法，或者如果同事拒絕跟他握手，他會將雙手在背後交握，繼續視察工地。這種對峙並非表現在種族暴力的突發衝突中，而是在他執業生涯中大部分的時間裡必須默默忍受的一種荒謬的社

右圖：凱倫·哈德森（Karen Hudson）攝於洛杉磯自家涼棚內，房子是由她已故的祖父保羅·威廉斯所設計。

下圖：洛杉磯國際機場主題建築的圓弧。

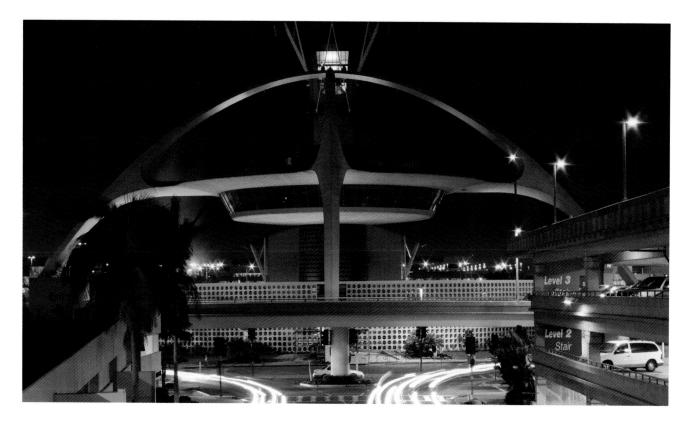

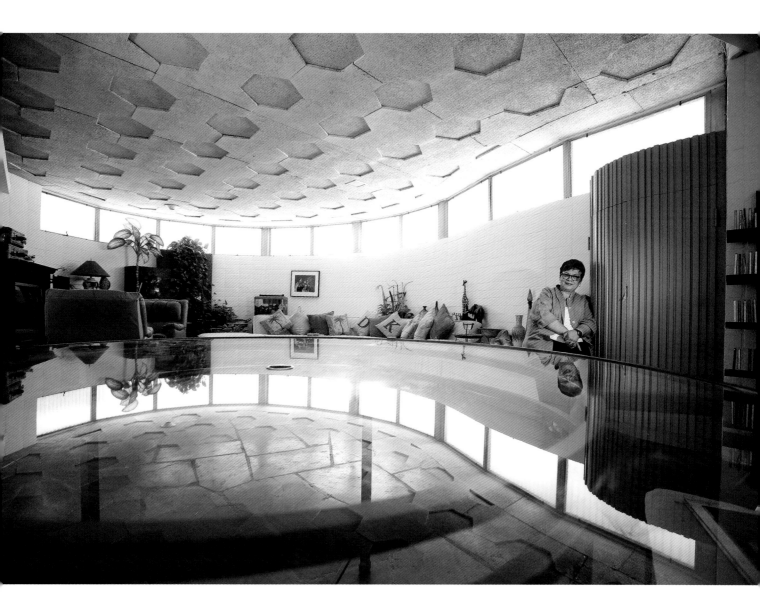

會變態，永無止境的心靈折磨。

　　不過，保羅・威廉斯的故事是一則勝利的故事，而不是被壓迫的故事。他在 1923 年成為美國建築師協會（AIA）的第一位非裔美國人，年僅二十九歲；三十四年後，他成為第一位入選美國建築師協會榮譽院士的黑人。威廉斯在長達五十多年的開創生涯中，設計了超過兩千五百棟建築，其中大部分都位在他的家鄉洛杉磯，而對這座城市獨特多元的建築性格來說，威廉斯厥功甚偉。這些房子有許多是好萊塢黃金時代明星的豪華別墅，他手裡的這份銀幕偶像客戶名單非同小可，包括了卡萊・葛倫、法蘭克・辛納屈、芭芭拉・史坦威、露西兒・鮑爾、比爾・寇司比，這

些只是其中的一部分，還有當代好萊塢名星，如丹佐・華盛頓、安迪・賈西亞、艾倫・狄珍妮，都住在威廉斯設計的房子裡。

　　威廉斯也設計公共建築，包括洛杉磯和其他城市的一些市政建設和公共住房。為了幫助他的喜劇演員朋友丹尼・托馬斯（Danny Thomas），他展現慷慨的一面，免費設計曼非斯市（Memphis）的聖裘德兒童醫院（St. Jude's Children's Hospital, 1962），唯一條件是他的貢獻必須保密。威廉斯還設計了洛杉磯家喻戶曉的建築——洛杉磯國際機場的主題建築（Theme Building, 1961）。這座建築把一個空空如也的穹頂用一種未來式的普普藝術呈現，成果令人驚

上圖：拉斯維加斯現代主義風格的守護天使教堂。

右圖：拉孔恰（La Concha）汽車旅館的別致造型。

歡，已經成為這座城市的永久象徵，以及全球機場設計的代表意象。它也體現了1960年代席捲全美國的太空時代那股探索的快感和興奮感，這類型的建築有時也被稱為「古奇建築」（Googie architecture）。

保羅・威廉斯家境貧困，從小就懂得要努力奮鬥。父母在他四歲時即因肺結核過世，之後，他被父母的朋友撫養長大。也許是因為他在孩提時代不曾擁有一個穩定的家，長大後才會那麼著迷於為別人設計理想的家園。1921年，儘管家人和朋友不看好，他還是成為密西西比河以西第一位獲得執照的黑人建築師。

僅僅三年的時間，保羅・威廉斯便建立了自己的事務所，接下來幾十年裡，他在好萊塢和比佛利山莊設計了有史以來最奢華的豪宅。威廉斯最擅長的就是多變性，可以模仿任何風格，英國都鐸式、法式城堡、西班牙別墅、攝政風格、殖民風格、裝飾藝術，統統難不倒他。他之所以能

夠將這些多樣化的形式結合為一，是基於對加州人內心所嚮往的東西與生俱來的了解，而他巧妙地將這個東西商品化，成為一個居家避風港。當然，他的房子也免不了代表性的魅惑力，而他愛用的旋轉樓梯已成為魅惑力的象徵。

對他而言，最大的諷刺就在於，因為他的膚色，他一輩子大部分時間都無法住在自己設計的豪宅附近。但他從來不被身旁的歧視態度給嚇倒，反而藉此來驅策自己成就更偉大的事業。面對壓迫時的堅韌態度，從他這句打動人心的話語便能得到明證，使他足以擔當二十世紀建築界裡最鼓舞人心的人物：「如果我允許身為黑人的事實扼殺了我的意志，現在的我必定早已養成被打敗的習慣。」

美國／1901 ～ 1974

代表作品：
索爾克研究所、菲利普斯埃克塞特學院圖書館、耶魯大學美術館

主要風格： 現代主義

上圖：路易斯・康

路易斯・康
LOUIS KAHN

現代主義和中世紀主義，這兩種建築風格對我們來說幾乎毫無共通之處，但是在路易斯・康一生非凡的作品中，他創造出一種奇絕、不切實際的混合體，成為二十世紀最有影響力、最受讚譽的建築。

在路易斯・康五十多歲的壯年時期，國際風格正叱吒風雲，他最初也採取了這種風格。然而，真正讓他感興趣的，不是國際風格的玻璃外觀和鋼骨，而是兩種血統更古老、更晦澀的建築類型。

路易斯・康出生於愛沙尼亞的一個猶太家庭，早年家境貧困到連買一支鉛筆讓他發揮繪畫天賦的餘裕都沒有。他在五歲時移民到美國，成年後就讀賓州大學建築系，以優異的成績畢業。在他的建築師生涯中，曾經兩度返回家鄉歐洲進行巡禮，這兩個關鍵時刻對他後來的創作產生了極大的影響。第一次是在1928年，年輕的他完全被城牆林立的中世紀堡壘所魅惑，包括蘇格蘭的城堡和擁有舊城牆的法國城市，例如不同凡響的卡爾卡松（Carcassonne）等。第二次是在1950年，他重遊義大利、希臘和埃及，再度被古代世界的浪漫所吸引，尤其是維持在廢墟狀態的古蹟。

這兩次的旅行都有助於路易斯・康確立自己獨樹一幟的風格，從1951年起開始在他的作品裡浮現。當國際風格努力創造輕盈感和透明性的同時，路易斯・康卻反其道而行，應用張開的幾何式大切口造型，創造令人玩味的雕刻特質，呈現出古蹟般龐大厚重的承重式混凝土

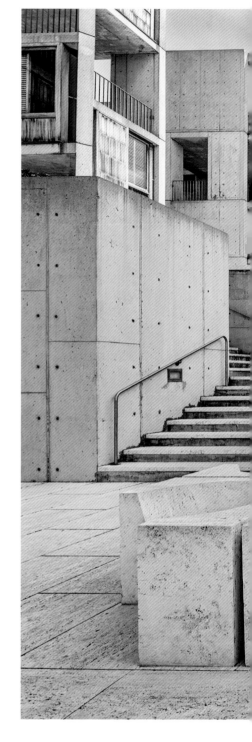

上圖：索爾克研究所的對稱式美感，位於聖地牙哥市。

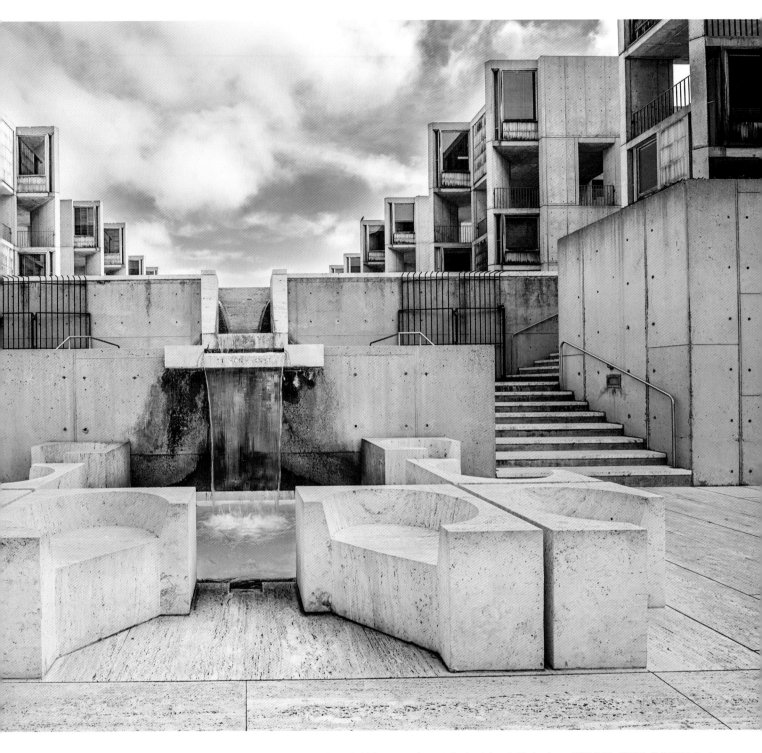

砌塊。路易斯・康其實樂於打破現代主義普遍被接納的「形式追隨功能」的信條，創造具有厚實外壁的神祕形式，絲毫不透露內部的任何線索，無論在結構或其他方面都令人摸不著頭緒。

　　路易斯・康的作品裡始終蘊含了一種強烈的精神維度。他設計的校園建築，透過一絲不苟的幾何性，排列成精心布局的建築群，呈現出古

老、近乎天象式的存在。質樸的磚砌或混凝土表面，被路易斯・康戲稱為「反向式的廢墟」。甚至有傳說，當1971年孟加拉獨立戰爭爆發時，轟炸機把當時正在興建中的達卡市（Dhaka）國民議會廳（Bangladesh National Assembly）誤認為是古代留下的歷史遺址，議會廳因而倖免於難。

　　達卡市的國民議會廳後來於1981年完工，

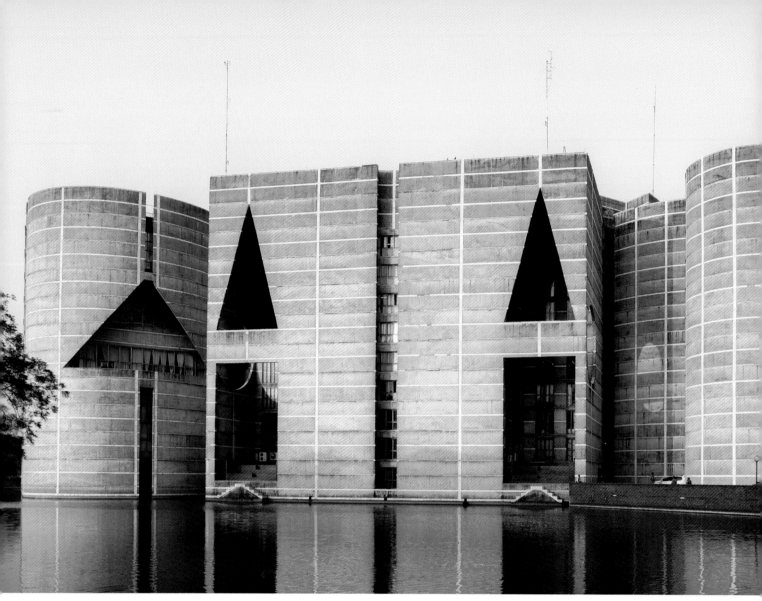

上圖：位於達卡市的孟加拉國民議會廳，坐落於護城河般的水中。

為路易斯・康特立獨行的風格提供了一個極佳範例。建築物從具有護城河氣勢的湖面升起，有如經過洗滌救贖似的，同時透過一座固定式吊橋連接出入口，看起來就像一座巨大的中世紀堡壘，而墓碑般的外牆，像是被一位無形的宇宙神祇傍若無人地在牆上鑿出整排的幾何象形文字。

路易斯・康劃時代的索爾克研究所（Salk Institute, 1959-1965）位於酷熱的聖地牙哥海岸，造型不那麼古怪，但同樣保有一

右圖：菲利普斯埃克塞特學院圖書館（Phillips Exeter Academy Library），是一座具有典型路易斯・康獨特風格的紅磚碉堡。

絲不苟的幾何精準性和雋永性，甚至可說具有更強大、更樸素的超越性力量。

由大塊混凝土構成的建築呈對稱式安排，被無植栽的中庭切分成兩半，形成一道峽谷，中間有涓涓細流通過，通往如祭壇般的基座，整部雕塑被虔誠地呈現，像是在烈日灼身下，朝著海洋的方向進行的獻祭伏地禮。

路易斯・康的人生一如他的建築，見證了所有千奇百怪、原本只該出現在主流生活邊緣的事情，而且都會大刺刺地發生在他身上。

他的個頭不高，三歲時因為炭火意外，在臉上留下永久的傷疤，後來他經常以打著鬆垮領結的形象現身，還留了一頭誇張的髮型，以遮掩日漸稀疏的頭頂。他的私生活複雜，而他的妻子比他多活了四十四年，但他跟三個不同的女人生了三個孩子，其中一個孩子以回顧的方式，在廣受好評的電影《我的建築師》（*My Architect*, 2003）裡深情描繪了父親。路易斯・康在紐約賓夕法尼亞車站的廁所裡心臟病發作倒地不起，悲劇性結束了一生，經過兩天還查不出身分，死後負債累累，或許，這是對康非典型一生所下的最貼切的異類悼詞。

下圖：耶魯大學美術館裡的螺旋樓梯。

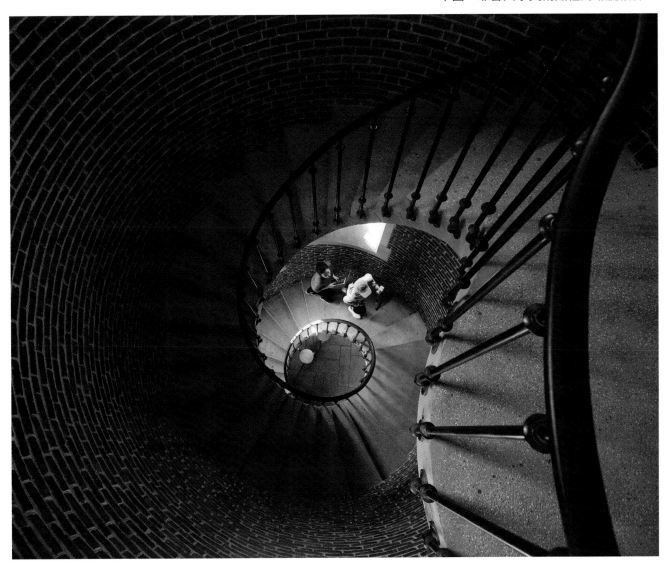

菲力普·強森
PHILIP JOHNSON

對於活了將近一百歲、跨越多種建築風格、職業生涯長達九十年的建築師——菲力普·強森，不難理解他會被視為名副其實的變色龍。

美國／1906～2005

代表作品：
麥迪遜大道550號、水晶大教堂、歐州之門大樓

主要風格：現代主義／後現代主義

上圖：菲力普·強森

菲力普·強森在建築師生涯的第一階段，是堅定不移的現代主義擁護者，設計過許多純現代主義建案，其中最著名的就是他自己的住家「玻璃屋」（Glass House, 1949）。他曾在密斯·凡德羅門下擔任助理建築師，與這位偉大的競爭對手和早年的精神導師合作，興建1958年劃時代的西格拉姆大廈。

整個1960年代和1970年代，菲力普·強森忠實履行現代主義的信條，產出必不可少的玻璃帷幕摩天大樓，像是明尼阿波利斯的IDS中心（1973）、休士頓的潘佐爾大廈（Pennzoil Place, 1976），以及列柱墩座建築，例如華盛頓的聖安瑟姆修道院（St. Anselm's Abbey Monastery, 1960）和德國的比勒費爾德美術館（Kunsthalle Bielefeld, 1968）。然而，比起大多數不知變通的現代主義同僚，強森天生具有更狡獪、更靈敏的文化嗅覺，到了1970年代，他意識到現代主義差不多已光環盡失，開始遭到公眾唾棄，顯現社會專橫的失敗面，它的時代差不多要結束了。

於是，菲力普·強森改變路線，加入現代主義的繼承者——後現代主義的陣營。這是與強森關聯最密切的風格，他也成為了後現代運動的主要先行者。他的第一個後現代作品，指點出未來建築的發展方向：位於達拉斯感恩節廣場的感恩節教堂（Chapel of Thanksgiving,

上圖：達拉斯的感恩節廣場公園和螺旋教堂。

左下圖：從教堂內部看出的螺旋彩色玻璃。

右下圖：玻璃屋，位於康乃狄克州新迦南。

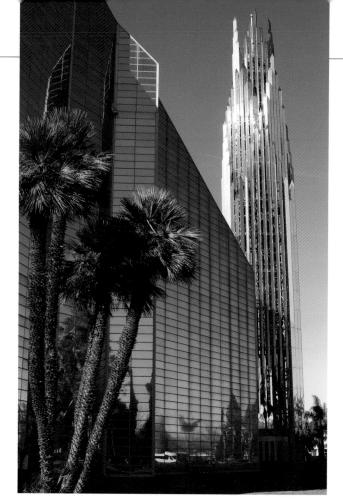

1977），一個抽象、奇想式、神祕莫測、純白的螺旋體，雖然不帶任何裝飾，卻隱約指向伊斯蘭教的旋轉宣禮塔柱，做出略帶玩心的歷史連結。

菲力普・強森的作品裡一直都帶有隱約的歷史主義特徵，甚至是在他的現代主義作品裡。在他一些過往建築的平面圖和結構中，其實能發現正宗古典主義的蛛絲馬跡。雖然這種欲拒還迎的態度對現代主義來說忍無可忍，但後現代主義卻樂在其中，這種大不敬的再創造就是後現代的註冊商標。在接下來的二十年裡，強森和約翰・伯奇（John Burgee）合作，應用後現代風格創作出個人最知名的一些作品，在國際上主導這種風格。例如，紐約的口紅大樓（Lipstick Building, 1986）有著迷人的橢圓造型、匹茲堡的PPG大廈（PPG Place, 1984）是不倫不類地應用了哥德式尖頂的金色摩天大樓，以及位在加州，可以容納三千人、帶有中世紀風味的超大型教堂——水晶大教堂（Crystal Cathedral, 1980-1990）。菲力普・強森在這座全世界最大的玻璃建築的落成啟用典禮上，以一貫不太好笑的幽默，滑稽打趣

道：「如果你擔心暖氣費用，建議你不要蓋玻璃房子。」

強森又設計了堪稱是他個人最出名的建築：麥迪遜大道550號（550 Madison Avenue, 1982），令人感覺到他這隻變色龍再度稍稍轉向。這棟大樓最初是AT&T的總部，基本上算是一座新古典主義神廟，但打造成令人意想不到的三十七層樓、200公尺（656呎）高的石材摩天大樓，底部的巨型古典拱門足足有八層樓高，頂部則是開口式的巨大山形牆。如此露骨的裝飾方法，城府極深的結構設計，對現代主義者來說簡直是離經叛道，卻助長了這棟建築巨大的文化影響力。雖然它不是第一棟後現代建築，卻將這種風格合理化，讓它在企業客戶之間大受歡迎，也在國際舞台上大出風頭。這棟建築透露了強森對新古典主義和新哥德風格的關注，而新古典主義在他為休士頓大學設計的具有羅馬建築色彩的海因斯建築學院（Hines College of Architecture, 1985），再次登上檯面。

到了1990年代，後現代主義又逐漸失寵，

左頁左圖：麥迪遜大道550號，位於紐約市曼哈頓區。

左頁右圖：水晶大教堂，位於加州橘郡。

右圖：口紅大樓，位於紐約市。

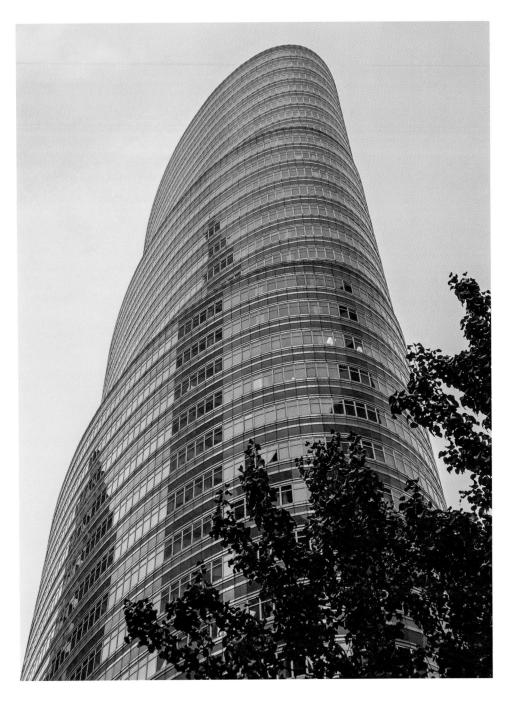

菲力普・強森這時已經八十多歲，卻再度變身，進行解構理論的實驗。馬德里的歐洲之門大樓（Gate of Europe Towers, 1996），兩棟傾斜靠近的高樓看似搖搖欲墜。此外，他為自己建於1949年的玻璃屋添加了入口門房「達蒙斯塔」（Da Monsta, 1995），可以明顯看到多色系、無定形、不對稱的特徵。很明顯的，強森受到法蘭克・蓋瑞（Frank Gehry）和丹尼爾・里伯斯金（Daniel Libeskind）等人的影響，嘗試更大膽的表現形式。

雖然有些人把菲力普・強森擅長的多變風格貶抑為缺乏知性真誠，但這是對強森的誤解。事實上，強森跟法蘭克・洛伊・萊特一樣，始終保持與時代脈動同調，加上驚人的長壽，造就他們成為了持續創新發明的美國人，就像因襲與創新的比例相等的安卓・帕拉底歐。強森最喜歡的一句話，取自他一度崇拜的英雄密斯・凡德羅，也很適合用來形容他自己：「我追求的不是創新，我追求的是出色。」

奧斯卡・尼邁耶
OSCAR NIEMEYER

很少建築師能被賦予獨自設計一座城市的權利，而且是從無到有的規畫。

巴西／1907～2012

代表作品：
巴西國民議會、尼泰羅伊當代藝術博物館、巴西利亞大教堂

主要風格： 現代主義

上圖：奧斯卡・尼邁耶

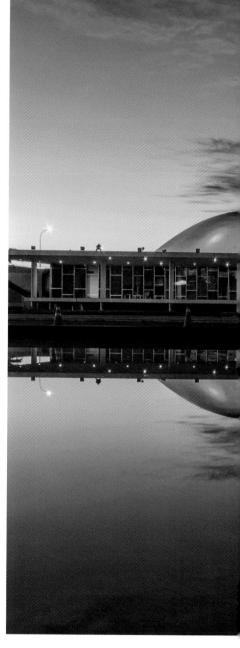

克里斯多佛・雷恩在倫敦以失敗告終。喬治・歐仁・奧斯曼在巴黎的成功有目共睹，雖然他的角色比較接近執政者，而不是建築師。埃德溫・魯琴斯、威廉・杜多克和柯比意，分別在新德里、希爾弗瑟姆、昌迪加爾締造了不凡的成績。但這些城市，要不在經過特色改造之前就已經存在，要不就只有一部分經過單一建築師的總體規畫。巴西利亞（Brasilia）則是整座城市進行嶄新的首都規畫，不僅舉世罕見，而且僅憑著一位建築師的願景，進行大大小小包羅萬象的設計。

　　這位建築師就是奧斯卡・尼邁耶，被公認為二十世紀拉丁美洲最偉大的建築師。在巴西利亞，他創作出現代建築史上最壯觀不凡的

上圖：巴西國會大廈。

左圖：巴西利亞大教堂在夜間的壯麗景致。

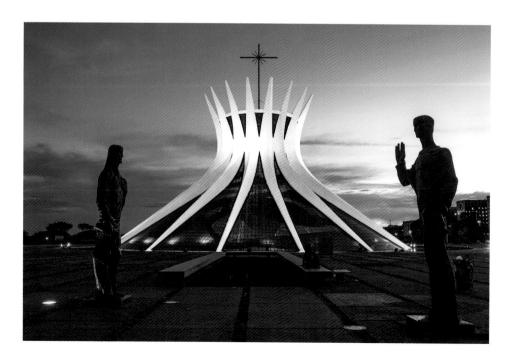

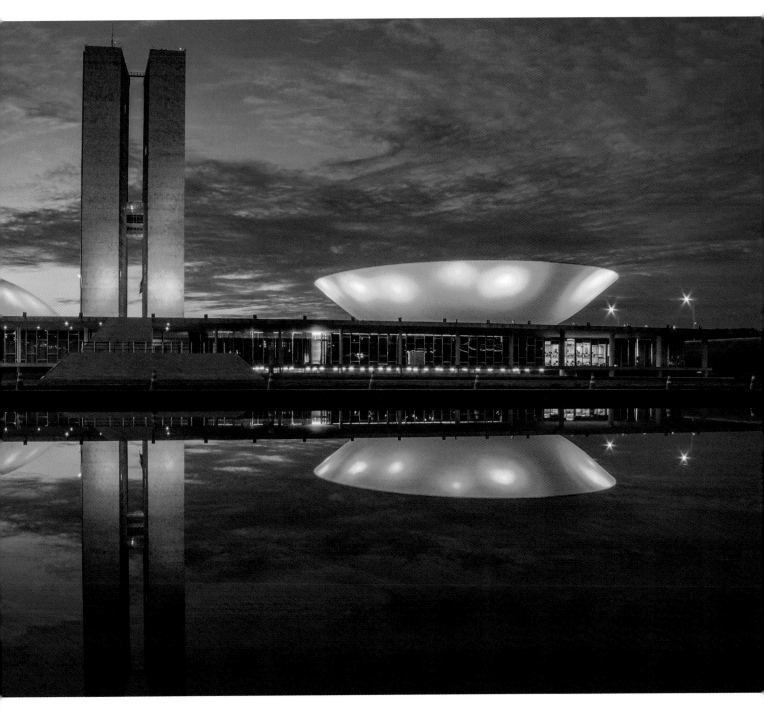

經典設計，塑造一系列通體白色的劃時代龐大建物，洋溢著激動人心的有機流動感和抽象性，精采訴說現代主義的純粹精神和活力，如此龐大的規模更屬難能可貴。

尼邁耶實現這個目標的主要手段，是透過不斷的實驗，嘗試鋼筋混凝土的各種可能性。他把混凝土的造型結構和工程方法推展到未來主義風格，具有極強表現力、擬形體化的雕塑層次，對後來的建築師，如聖地牙哥·卡拉特

拉瓦（Santiago Calatrava）、尚·努維爾（Jean Nouvel）、阿曼達·萊維特（Amanda Levete）等人都有極大的影響。加上他的創作生涯極長，影響力格外持久不歇。尼邁耶在2012年設計了最後一棟建築，那是有鏡面圓柱體的帕拉伊巴大眾藝術博物館（Museum of Popular Arts of Paraiba, 2012），當時他已經超過一百歲。他直到一百零五歲生日的前一週才過世。

奧斯卡·尼邁耶出生在里約熱內盧的一個葡

萄牙和德裔的中產階級家庭，年輕時的他過著無憂無慮的波西米亞生活。1934年，他從里約國立美術學院畢業後，決定認真工作。他說服偉大的巴西現代主義建築師、城市規畫師盧西奧·科斯塔（Lúcio Costa）聘用他。兩年後，他又說動了科斯塔，邀請他心目中的英雄柯比意，來為科斯塔贏得的建案「教育與衛生部大樓」擔任顧問。這座十五層高的建築，工程於1943年完成，最終是由尼邁耶領導的團隊設計，成為世界上第一棟公部門的現代主義摩天大樓，對於巴西和整個拉丁美洲的現代主義發展有著深遠的影響。從它採

用了底層架空柱和嚴格控制的混凝土外牆，可以看出尼邁耶早期作品受到柯比意的影響有多深。

奧斯卡·尼邁耶繼續以同樣的精神創作。在規畫巴西利亞之前，他的職業生涯另一個高峰，是與柯比意等人聯手設計了劃時代的紐約聯合國總部大樓（1952）。透過列柱墩座建成的大片混凝土玻璃帷幕，我們看到日後尼邁耶的經典形式即將現身：曲線。尼邁耶曾經說過，他迷戀於「自由流動、充滿感性的曲線」，這讓他聯想起家鄉的大自然和地景。他使用曲線來調和建築，為自己的建築賦予人性，注入一種鮮明的有機感

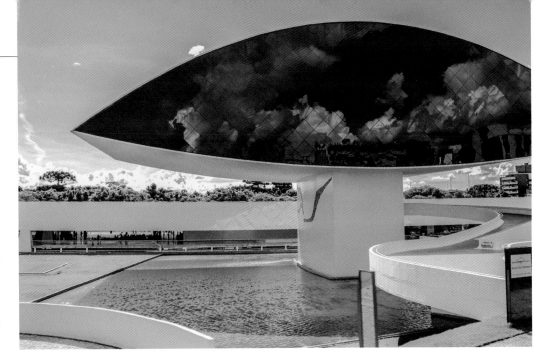

右圖：奧斯卡·尼邁耶博物館，也被暱稱為「尼邁耶之眼」。

下圖：聖保羅的科潘大廈。

受，這層特徵使他迥然有別於柯比意。在他漫長的職業生涯中，曲線持續出現在他設計的大多數建築裡，包括位於巴西東南部的聖方濟各亞西西教堂（Church of St. Francis of Assisi, 1943）、聖保羅的科潘大廈（Edifício Copan, 1960），以及位於庫里奇巴（Curitiba），最具有作者個人特質，擁有一具擬自然的超現實直立眼睛的奧斯卡·尼邁耶博物館（Oscar Niemeyer Museum, 2002）。

在奧斯卡·尼邁耶生涯最重要的規畫案「巴西利亞」，曲線應用得最經典。從1956年到1960年短短的四十一個月之間，尼邁耶邀請前老闆盧西奧·科斯塔擔任首席城市規畫師，打造巴西的新首都成為一座超大型的現代主義展示中心，展現理性主義、未來主義風格的都市規畫。在他設計的眾多市政、商業、住宅建築中，有三座最為人津津樂道：總統府（Presidential Palace），其弧線形的混凝土柱廊有如鼓脹的風帆；巴西利亞大教堂（Brasilia Cathedral），其雙曲線肋骨宛如花朵盛開；巴西國民議會（Brazilian National Congress）也許是所有作品中最突出的，以雙子大廈碑柱式的莊嚴肅穆，搭配上下翻開的碟子。每件作品都完美呈現了尼邁耶質樸的幾何力量、對於自然的摹擬，以及令人讚歎的雕塑式規畫，淋漓盡致地展現出尼邁耶的建築功力和人性化的現代主義。

埃羅·薩里寧
EERO SAARINEN

埃羅·薩里寧是二十世紀美國最偉大的
建築師之一，也是公認的設計大師。

芬蘭／美國
1910 ～ 1961

代表作品：
環球航空飯店、華盛頓杜
勒斯國際機場、聖路易拱
門

主要風格：現代主義

上圖：埃羅·薩里寧

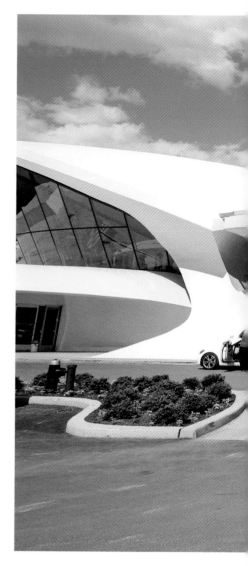

埃羅·薩里寧與知名家具設計師查爾斯·
伊姆斯（Charles Eames），以及家族友
人創立的前衛家具廠諾爾（Knoll）合作，設
計過許多代表性的焦點家具，其中一件經典
之作是 1956 年推出的，渾身曲線且可旋轉的
「鬱金香椅」（Tulip chair），將他的現代主義原
則巧妙地應用在消費性產品的生活品味上，成
為二十世紀中期的經典設計。

　　在建築上，埃羅·薩里寧主要透過奢華的
未來主義機場被人們所記得，這些機場興建
於航空業全面進軍大眾消費市場，旅遊人口
呈現指數級增長的時代，它們幫助人們形塑搭
飛機的意象。薩里寧設計了三座具有代表性的
航廈：華盛頓杜勒斯（Dulles）國際機場、前

上圖：環球航空飯店。

左圖：環球航空飯店內部，
位於甘迺迪機場。

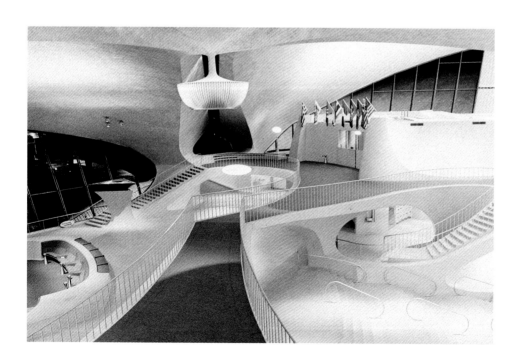

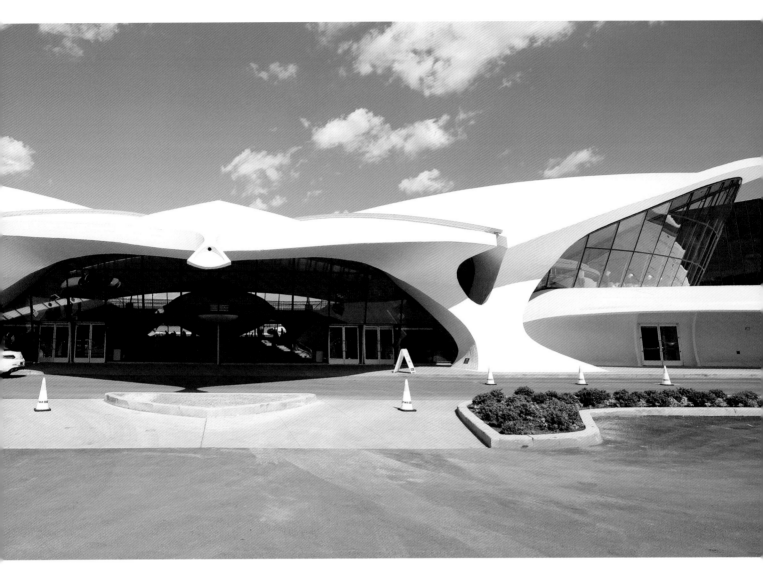

環球航空飛行中心（紐約甘迺迪國際機場航廈，現為環球航空飯店TWA Hotel），以及雅典艾黎尼柯（Ellinikon）國際機場東航站大廈。1960年代，商業航空黃金年代樹立的美妙形象，可歸功於薩里寧，那種魅力、期待、壯觀、逃離現實的浪漫感，與十九世紀、二十世紀初鐵路黃金時代火車終點站大廳所營造的意象相去不遠。無怪乎著名的美國後現代建築師勞勃・史騰（Robert A. M. Stern）精準地將環球航空飛行中心形容為「噴射機時代的偉大中心」。

華盛頓杜勒斯國際機場和環球航空飛行中心，加上保羅・威廉斯設計的洛杉磯國際機場主題建築，堪稱是全球最著名的現代主義機場建築。薩里寧設計的這兩座建築，都在他因腦瘤英

年早逝的隔年——1962年落成，也立即奠定了他做為當時最富奇巧創意的現代主義建築師之地位。華盛頓機場在兩者之中顯得較為理性，飛簷式的弧形屋頂由逐漸狹窄的巨大墩柱高高舉起，形成令人讚歎的傾斜柱廊，為飛行主題的現代建築想像，提供了催眠般極度洗練的建築演繹。在機場內部，往下傾斜的實心混凝土屋頂，與斜墩柱之間向上竄生的透光玻璃，形成戲劇性的鮮明對比，營造出一種歌劇式的太空奇觀，幾乎具有宇宙天體的美感。

在甘迺迪機場，埃羅・薩里寧再次嘗試捕捉飛行的動感，這次是以一種更有機和神祕的方式，模擬動物的形態。薄薄的混凝土外殼延展成彎曲的屋頂，藉由張開的V形支柱加以支撐，整

體結構就像一隻展開雙翼的大鳥，蟄伏著準備在雷霆萬鈞的一刻躍起。薩里寧在彎曲的樓廳、圓拱、柱子所構成的洞穴裡，雕塑一個蔚為奇觀的胚胎式太空時代舞台，它給人的印象如此深刻，很快就跟環球航空的飛機一樣，變成公司品牌形象的一部分。雅典的艾黎尼柯國際機場（1967）顯得方正規矩，缺乏他在美國的作品規模和野心，即便如此，航站大樓懸臂構造的水平薄片高掛在機場空中，透過幾何方式的暗喻，激勵人們對天空的嚮往。

除了機場和家具，埃羅·薩里寧還留下了許多設計，像是波士頓的克雷薩吉大禮堂（Kresge Auditorium, 1956）和耶魯大學的英格爾斯溜冰場（Ingalls Ice Rink, 1958）。薩里寧發揮他最具有代表性的動感造型，成功實驗了薄殼混凝土結構，方能在甘迺迪機場充分發揮令人驚豔的效果。比較沒那麼成功的則像奧斯陸（1959）和倫敦（1960）的美國大使館，這些地方顯然讓他受限於歷史環境，無法暢所欲言，成果也較為生硬。

但是，對一位生涯專注於「飛行」和「未來主義」兩項主題的建築師來說，這樣的結果也不太令人驚訝。除了機場外，集這些意趣於大成者，莫過於在聖路易市所完成的紀念碑式的聖路易拱門（Gateway Arch, 1967）。這座令人難忘的拱門高達192公尺（630呎），至今仍然是全世界最高的拱門。飛躍的拋物線造型，閃閃發光的不銹鋼表面，幾乎令人難以想像這個抽象意味十足的星系門戶竟然設計於1947年，就像是從未來世代的科幻年鑑裡保存下來。對於埃羅·薩里寧非凡的建築視野和獨創性來說，這座大拱門無疑是令人欣慰的見證，也是他透過飛行意象詩意盎然地飛向未來之天賦的最佳展現。

右圖：聖路易拱門，位於密蘇里州聖路易市。

下圖：華盛頓杜勒斯國際機場的航站大樓。

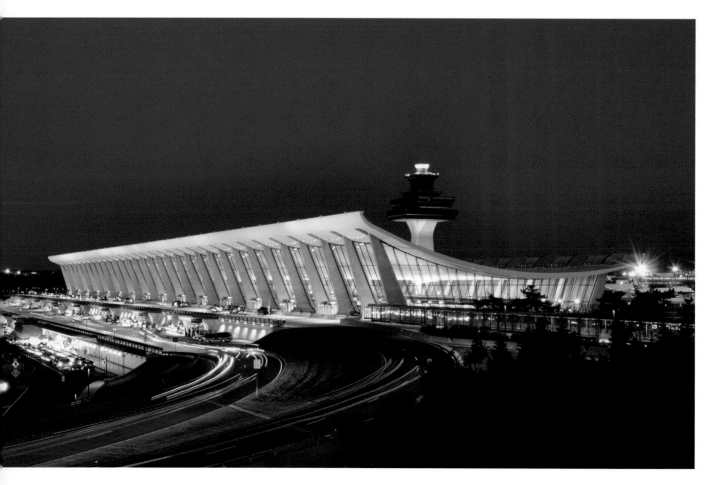

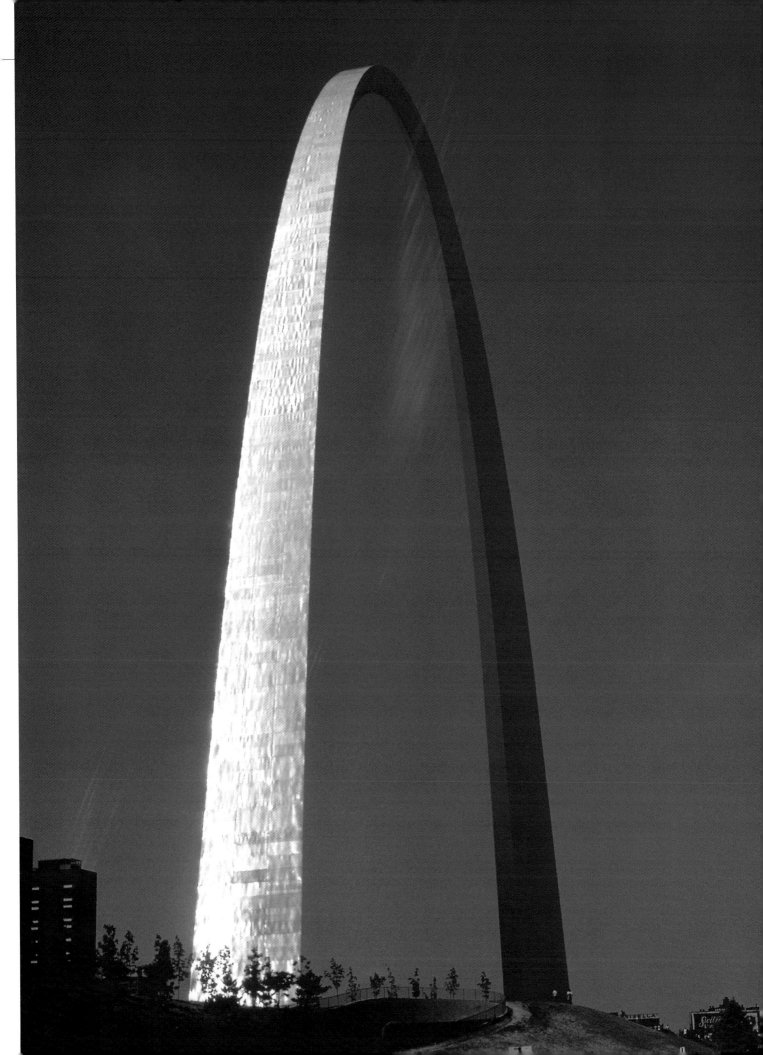

山崎實
MINORU YAMASAKI

美國／1912～1986

代表作品：世界貿易中心（雙子星大樓）、西北國際人壽大樓、普魯伊特－伊戈集合住宅

主要風格：現代主義

上圖：山崎實

如果有任何一位建築師的作品足以形容成一幅代表現代主義生與死的寓言圖，那就是山崎實的建築。

山崎實是密斯・凡德羅主義「少即是多」教條的最後一位巨人，他一而再、再而三地反覆實踐最能代表美式現代主義的藝術形式：摩天大樓。山崎實對於摩天大樓的直觀理解，比其他現代主義同儕更為窮盡，尤其擅長表現視覺上的垂直感。紐約世界貿易中心經典的雙子星大樓，曇花一現地做為全世界最高的建築物，在那場毀滅性災難發生之前，它是人類歷史上最受認可的建築物之一。

這棟建築就像是飛得太高的伊卡魯斯（Icarus），太接近天空，在山崎實如此極端的

右上圖：為西雅圖博覽會設計的美國科學展覽館。

下圖：羅伯森廳，普林斯頓大學。

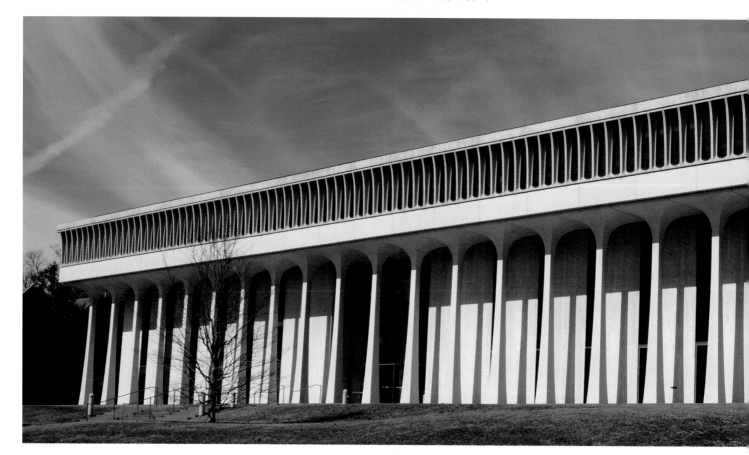

意識型態主義實踐之下，早已埋下現代主義最終垮台的種子。這種超乎尋常的超高層建築物，過去已因為火災、恐怖主義攻擊而傷亡慘重，也為現代主義的衰敗提供了某種因果報應的印證。

更重要的是，正因為它們飽受詬病的非人性規模，對城市糧食和社區親密感造成的威脅，進一步坐實了指控：山崎實是現代主義失敗的最大元凶，而且是在他規畫的公共住房，並非摩天大樓，成為壓垮駱駝的最後一根稻草。1972年，山崎實在聖路易市惡名昭張的普魯伊特－伊戈（Pruitt-Igoe）集合住宅遭到拆除，歷史學家查爾斯・詹克斯（Charles Jencks）把這一天形容為「現代主義死亡的日子」。

山崎實出生於西雅圖，父母移民自日本。他最初在設計帝國大廈的「史雷夫、蘭姆與哈蒙」（Shreve, Lamb, and Harmon）事務所裡工作，1949年成立個人事務所。他在1950年代到1960年代初期所設計的建築，被歸類為「新形式主義」（New Formalism），這是現代主義的美國分

支，借用了對稱性和柱廊等古典語彙。這些平滑光潔的古典神廟式建築，在山崎實早期作品占了大多數，明尼阿波利斯的西北國民人壽保險大樓（Northwestern National Life Building, 1965）是其中最突出的例子。

但山崎實最膾炙人口的仍然是他的摩天大樓。在1960年代與1970年代，他在美國設計了數十棟的摩天大樓。它們都掌握了密斯・凡德羅的精髓：簡單，強而有力的直線，還特意運用細柱或條紋柱來表現壓倒性的垂直感，讓原本的高樓顯得加倍高聳。

這項設計策略，在他職業生涯中最重要的一棟建築——世界貿易中心（World Trade Center, 1971）達到無以復加的程度。兩棟一百一十層高的摩天大樓，提供了將近一千五百萬平方英尺的辦公空間，差不多等於倫敦金絲雀碼頭金融區先前所有樓層面積的總和，以往從未有過如此大規

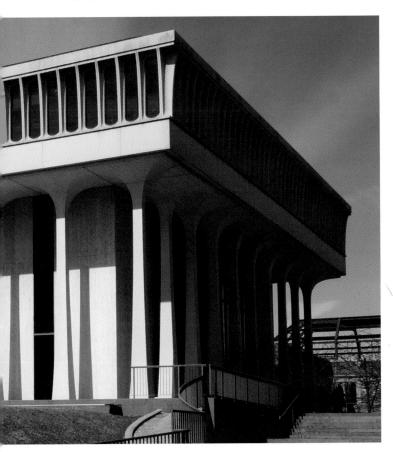

模的高層建築。它們的垂直感也因為在高樓外圍應用簡單而密實排列的結構柱，在無形中被加倍放大。站在大樓底部往上看，就像有幾百條的直線垂直往上衝，射入藐藐無形的天際。在陰霧的日子裡，大樓會穿透雲霄，沒入無垠的天際裡。

一座還不夠，兩座塔的效果更加倍，就連視角也被壓縮成一個指向天空的超大型拱門，這表明了山崎實的作品跟紐約早期的摩天大樓一樣，都受到哥德寓言的驅策鼓舞。世界貿易中心也成為截至目前為止對摩天大樓的力量所做出的最究竟的示範，這種與生俱來的力量挑動了人性裡的核心情感：悸動和敬畏。

在這兩座高塔遭受史上最慘烈的恐怖攻擊而坍塌之前，就因為其規模和呈現方式遭受到相當多的批評，看在某些人眼裡，似乎早已預示了即

左圖：閃閃發光的紐約地標世貿雙子星大樓，在2001年遭受恐怖攻擊坍塌之前。

下圖：荒廢的普魯伊特－伊戈集合住宅，位於聖路易市。

將來臨的末日厄運。事實上，一千英里之外的聖路易市已經發生了一場類似的悲劇：由山崎實興建的大塊頭且乏味至極的軍事個人檔案中心（Military Personnel Records Center, 1955），幾乎毀於1973年的一場大火，而他最早的案子之一，飽受非議的普魯伊特－伊戈集合住宅，也在一年前被拆除。

普魯伊特－伊戈集合住宅落成於1956年，是根據柯比意的理念所建興的巨型公共住宅，基地規畫成三十三個區塊，每棟住宅有十一層樓，總戶數將近三千戶。一開始它宣稱是現代城市生活裡為低收入戶規畫的優良典範，但是到了1971年，這裡充斥著犯罪、幫派集結，加上建築物老舊失修，有半數社區都已呈現荒廢狀態，只剩下不到六百人仍然居住在這裡。最終，這個社區之死究竟是因為設計問題，或管理不善，或社會本身失能所導致，依舊沒有定論。但無論如何，只因為山崎實兩個最著名的案子最後都背負了永世罵名，其遺產就這麼被蓋棺論定也不盡公平。

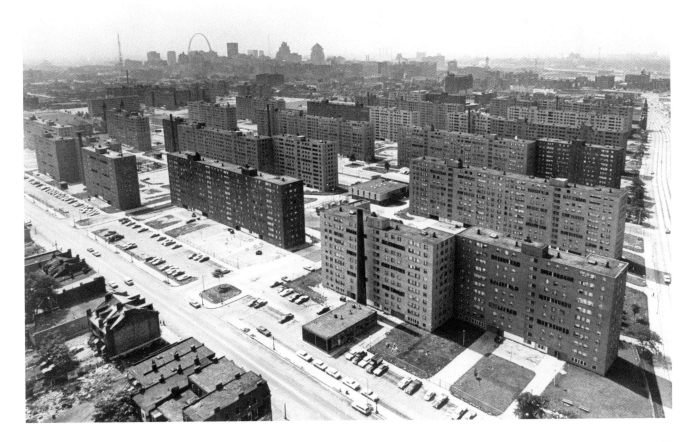

貝聿銘
I.M PEI

1980年代，貝聿銘完成了一件即使是偉大的吉安·羅倫佐·貝尼尼在三百年前也做不到的事：他成為第一位替法國的文化聖城「巴黎羅浮宮」進行擴建的外國建築師。

中國／美國
1917～2019

代表作品：
羅浮宮金字塔、約翰甘迺迪圖書館、中銀大廈

主要風格：現代主義

上圖：貝聿銘

1670年左右，吉安·羅倫佐·貝尼尼的羅浮宮東翼設計案遭到否絕，讓他怒氣沖沖地返回羅馬。到了1980年代，由理察·羅傑斯（Richard Rogers）和倫佐·皮亞諾（Renzo Piano）設計的龐畢度中心（Pompidou Centre），撬開了厚重的國際競標大門，貝聿銘最終得以長驅直入。玻璃金字塔成為他個人生涯的代表作，也透過這座建築詩意地展現當代最偉大的華裔美籍建築師的理念和方法。

右圖：約翰甘迺迪圖書館，貝聿銘將它形容為畢生最重要的案子。

下圖：獲得舉世讚譽的巴黎羅浮宮之玻璃金字塔。

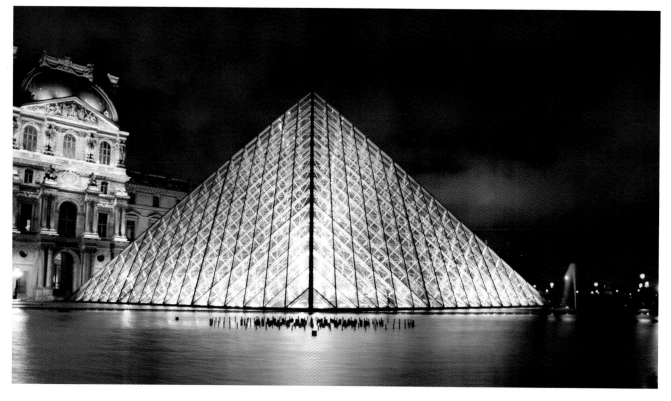

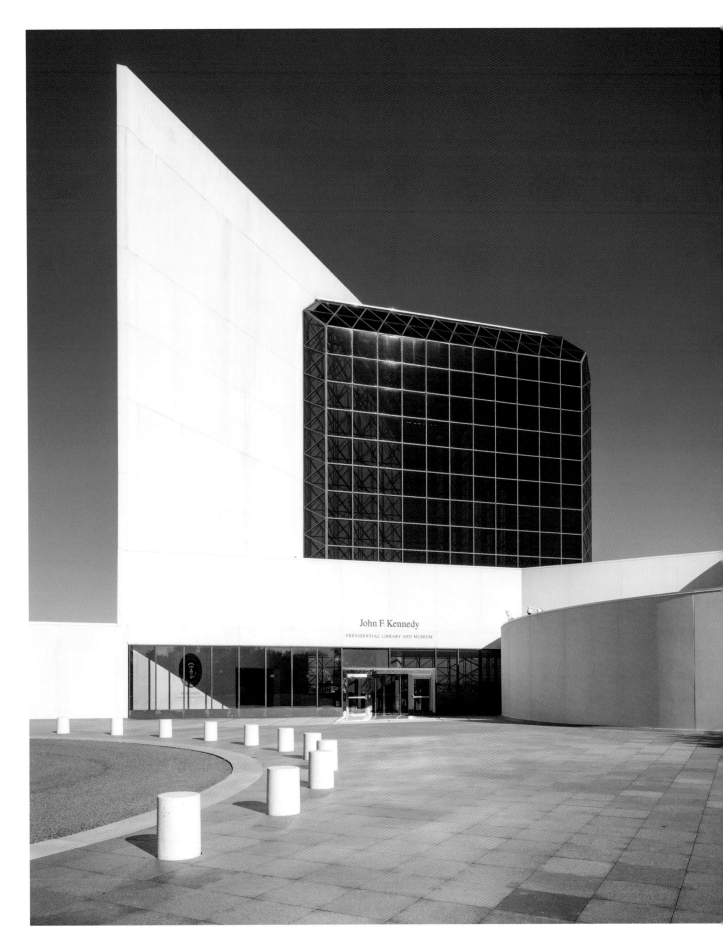

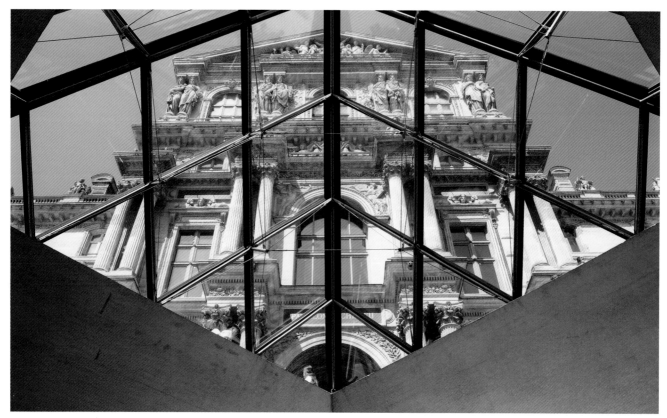

上圖：從羅浮宮金字塔內部望出的景色。

　　羅浮宮金字塔（Louvre Pyramid, 1989）在興建之前就已經引起極大的爭議，它激起了法國保守派和公眾的群情憤慨，許多人甚至公開譴責這項計畫是一起暴行。然而，今天它卻成為舉世家喻戶曉的巴黎建築，而且完美地與四周充滿文藝復興氣息的宏偉中庭融合為一。這麼巨大的轉變，完全得歸功於貝聿銘純熟的技藝，才能將這麼新穎的結構放入極度敏感的歷史環境裡。

　　貝聿銘是一位高度幾何取向的建築師，作品經常呈現出接近立體派的純粹性。他結合簡單形狀（尤其是三角形），以及調和背景環境的造型功力名聞遐邇。在羅浮宮，他選擇單純的金字塔形式，來與周邊孟薩爾式（Mansard）屋頂的眾多斜切面相呼應。貝聿銘確保金字塔與城市不朽的軸線精準對齊，這是三百年前偉大的巴洛克庭園師安德烈·勒諾特爾所規畫的格局；同時，他選用透明感最佳的玻璃，以免干擾了視線的透明度。對於這麼一個有可能毀掉職業生涯的案子，

貝聿銘最後卻突破重圍，獲得勝利。

　　貝聿銘在羅浮宮金字塔展現的對環境的敏感度，與歷史建築物和解共存的能力，以及大膽的幾何造型，正是他令人望塵莫及的七十二年職業生涯裡的主要特徵，也是其設計多半能贏得廣大好評的關鍵。1963年，美國總統甘迺迪遇刺後，形象跌落谷底的達拉斯市苦心積慮地試圖挽救名聲。代理市長向貝聿銘求救，請他的聯合事務所設計一座新市政廳，而這家事務所在日後以各種形式經營了近半個世紀。

　　貝聿銘在城市規畫上也頗富造詣。他會花一整天在街上晃蕩，與居民閒話城市，分析城市的形態和特徵。經過這番過程而誕生的達拉斯市政廳（Dallas City Hall, 1978），刻意揚棄了市中心的高樓建築，以性質一致但具有紀念館特徵的建築形式取而代之，其陡斜的外牆，為德州的烈日提供了一大片令人垂涎的陰影，落在接鄰的廣場上，為它所服務的市民提供庇蔭。市政廳的成

功，讓貝聿銘又再度獲得達拉斯市的五個建案。

這就是貝聿銘，臉上永遠掛著微笑，開朗的個性，全然有別於現代主義建築師經典的柯比意式形象：那種目中無人的社會巫師，單向地將個人意志毫無變通餘地的強加在一座城市上。雖然貝聿銘從來沒有表露過明顯的後現代主義的特徵，但他往往排斥死板的正統現代主義教條，偏好從互動性的環境分析裡，開闢出一條更直觀的創作道路。

在貝聿銘長期的職業生涯裡，這套方法讓他在五花八門的作品中展現極為豐富的美學多樣性。梅薩實驗室（Mesa Laboratory, 1967）坐落在洛基（Rocky）山脈的山腳下，具潛望鏡造型、表面質地粗糙的塔樓，像是直接從山壁雕鑿而成。位於華盛頓特區，備受讚譽的國家藝廊東翼（National Gallery East Building, 1978），是他經手的數件文化建案的其中之一，如雕塑作品般的紀念館式樣，簡單明瞭，鋪面沿用奢華的田納西大理石，與旁邊西翼的新古典主義風格互相統一。對於北京的香山飯店（1982），貝聿銘從家鄉傳統形式裡汲取靈感，闢出一處被樹木環繞、懸隔於塵囂之外的空間，這種因應周遭自然環境和景觀的方法，充分顯露他的涵養（即使這個字在政治上不無爭議）。對貝聿銘來說，無論經手的是什麼建案，「環境」和「幾何」永遠是他心中不變的常數。相較於幾位現代主義前輩，對他來說，這兩件事永遠比風格本身更重要。

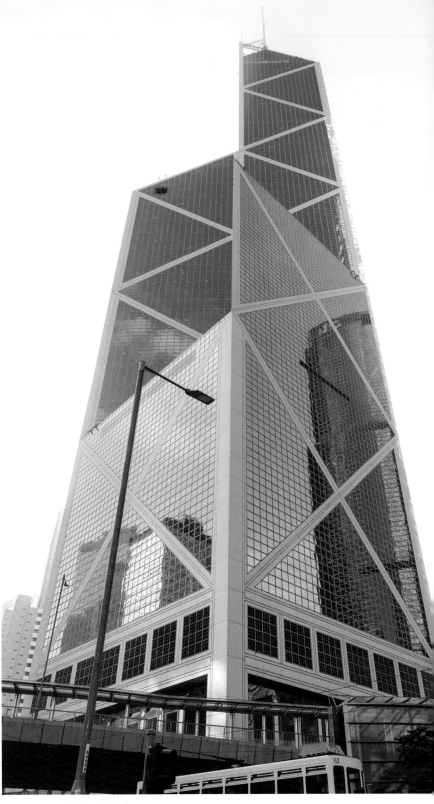

上圖：壯麗的中銀大廈。

約恩・烏松
JØRN UTZON

約恩・烏松的人生故事，是一則追求專業平反和個人救贖的故事。

丹麥／1918～2008

代表作品：
雪梨歌劇院、科威特國民議會、巴格斯韋德教堂

主要風格： 現代主義

上圖：約恩・烏松

任何曾經和同事、老闆或客戶發生過爭執的人，都可能在抑鬱消沉之中醞釀復仇的幻想，期待某個偉大的天啟時刻降臨，證明他一直都是對的，而他的敵人是錯的。約恩・烏松盼望的這一刻並沒有及早來臨，他的名字甚至在1973年由英國女王伊麗莎白二世為他的代表作主持落成典禮當晚徹底消失，他個人也未獲邀參加這場冠蓋雲集的盛會。約恩・烏松所設計的雪梨歌劇院，被譽為二十世紀最偉大的建築作品之一，也是世界上最著名、最上鏡頭的建築物，然而，在建造雪梨歌劇院的過程中，卻讓他遭受一次又一次不公平的對待和批評，導致他在營建半途被迫出走。身為一位出類拔萃的現代建築作者，約恩・烏松的聲譽早已贏過那些讓他吃盡苦頭的敵意。

　　歌劇院的問題最早在1957年就已經浮現了。當時，約恩・烏松三十九歲，仍然是一位籍籍無名的丹麥建築師，熱愛旅行，迷戀法蘭克・洛伊・萊特和芬蘭現代主義大師阿爾瓦・阿爾托的作品。他出人意料地擊敗了世界上頂尖的幾位建築師，贏得澳洲新國立歌劇院的設計競圖。評審委員埃羅・薩里寧形容烏松的設計是「天才之作」，而烏松為了興建自己的獲獎作品，也舉家搬來澳洲定居。

　　導致建案始終厄運纏身的原因，並非約恩・烏松年輕且缺乏經驗，而是州政府過於倉促地投入建設，事實上，烏松的作品這時候還只停留在概念草圖的階段而已。這個決定導致

下圖：全世界最著名的建築物之一，雪梨歌劇院。

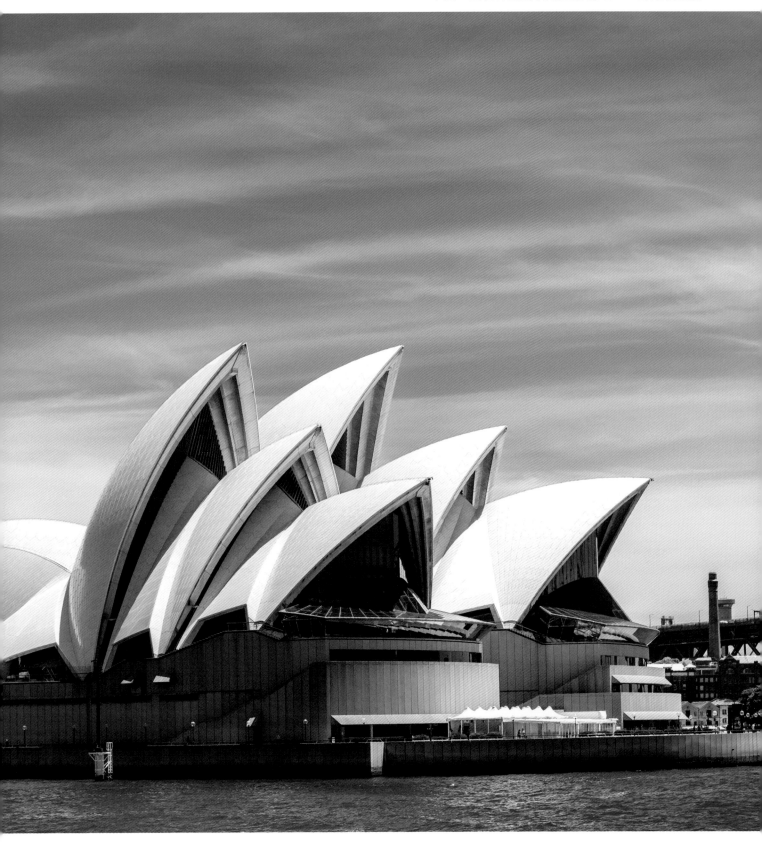

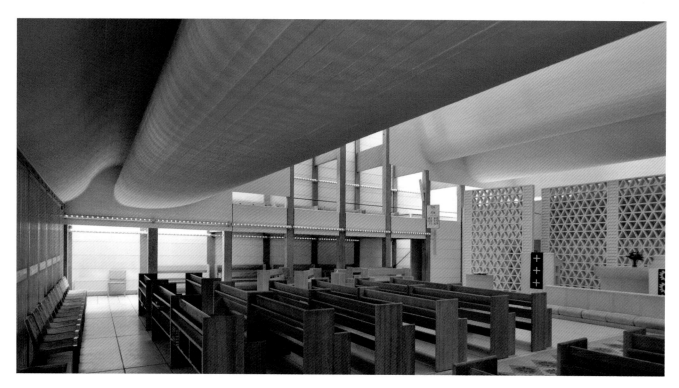

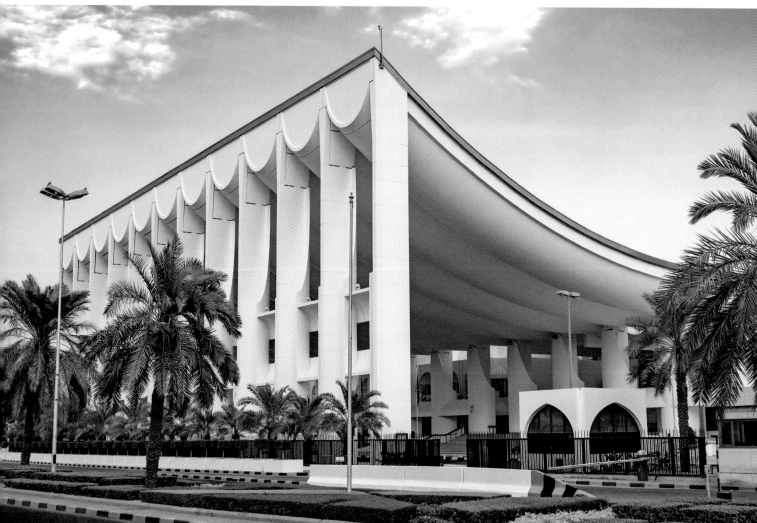

左頁上圖：巴格斯韋德教堂，位於哥本哈根。

左頁下圖：科威特國民議會。

右圖：雪梨歌劇院北側立面圖，包括三張木製切片模型照片。

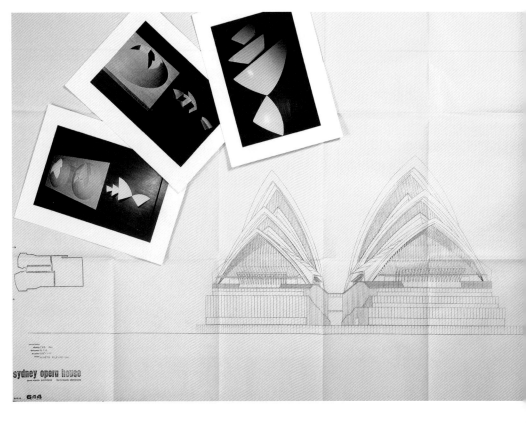

一連串的麻煩，包括結構問題、合約糾紛和修改設計等，問題如滾雪球般愈滾愈大。建築物推遲了十年仍然未完工，預算超支了 1,357%，並且永久傷害了烏松與僱主的關係。新的州政府在 1966 年拒絕再支付固定權利金給烏松，使得烏松決定辭職，留下蓋到一半的歌劇院，他返回丹麥，再也沒有回來過。

不過，時間早已證明，約恩·烏松為全世界帶來了一件無與倫比的建築傑作。歌劇院別出心裁的設計，由十四片大小不等的光滑陶瓷片外殼所構成，在一個水岸平台上打開，像一群浮出海面張開嘴的海豹。這棟建築融合了丹麥建築裡的自然主義，並展現了超前時代的美感品味和工程挑戰性。事實上，這項建案之所以過程曲折蹣跚，其中一個原因就是原本設想的複雜球面外殼，在施工時遭遇到明顯的結構難題。歌劇院本體嚴重的聲響侷限也被廣為報導，但這部分並非烏松設計所管轄的。事實上，光是歌劇院足堪比擬雕塑作品的活潑視覺造型，以及令人驚歎的獨創性，烏松便扎實地替澳洲提振了國際舞台形象，創造出一個全球性的經典文化意象。

儘管約恩·烏松在澳洲的磨難傷痕累累，但他回到丹麥後仍然不改其志，繼續從事建築，並且成績斐然。他設計了許多更簡單且廣受歡迎的住宅、店面和文化建案，以及哥本哈根的巴格斯韋德教堂（Bagsværd Church, 1976），其室內像是被包覆在子宮裡似的溫暖舒適。他的作品仍然以寧靜安適以及與大自然和諧共感見長，這也是他主要的特徵。他還研發了一套創新的民宅預製技術「艾思潘夕伐造房法」（Espansiva housing system），用來興建模組化的民宅。

繼雪梨歌劇院之後，約恩·烏松的另一件大作是科威特國民議會（Kuwait National Assembly, 1982），大片瀟灑的混凝土頂蓋和巨大的圓柱狀柱廊，不僅令人想起華盛頓杜勒斯機場的埃羅·薩里寧精神，彷彿也見證雪梨歌劇院一部分有機能量的再生。約恩·烏松成為繼奧斯卡·尼邁耶之後，唯二在生前就已被聯合國教科文組織將作品列為世界文化遺產的建築師，他將會因為在澳洲留下的英雄式傑作，永遠被人們所銘記。

諾瑪・梅里克・斯克拉里克
NORMA MERRICK SKLAREK

關於歧視的週期性復發，其殘酷之處是它在否認受迫害團體的成就之時，還暗中侵蝕了他們的身分認同，損害原本可能的進一步成就。

美國／1926～2012

代表作品：
美國駐東京大使館、洛杉磯國際機場第一航廈、太平洋設計中心

主要風格： 現代主義

上圖：諾瑪・梅里克・斯克拉里克

隱形人很難給別人帶來啟發，受到這種惡性循環束縛最深的，莫過於美國黑人女建築師諾瑪・梅里克・斯克拉里克。

在斯克拉里克四十二年的職業生涯裡，她與阿根廷裔美國建築師西薩・佩里（César Pelli）聯手合作了眾多案子，負責加州大型商場的開發案，共同設計舉世規模最大的美國大使館，督導洛杉磯國際機場第一航廈的興建，趕上1984年舉辦的奧運會；對於最能代表美式消費主義的建築形式「購物中心」，她也做出

右圖：太平洋設計中心，坐落在好萊塢山腳下。

下圖：加州洛杉磯國際機場，1984 年。

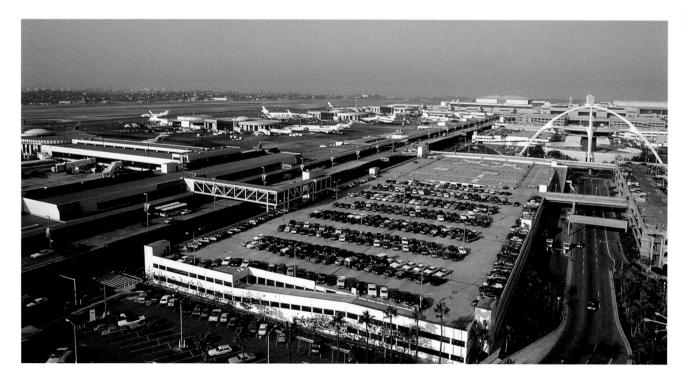

了重要貢獻。然而，由於她的種族和性別使然，唯一被承認的，只有美國駐東京大使館的成就。

但斯克拉里克的一生依舊是難能可貴的成就，最終也獲得了認可。她在1954年成為美國第三位獲得建築師執照的黑人女性；1980年，她成為第一位入選地位崇高的美國建築學院院士的黑人女性；1985年，她與夥伴共同組成由女性建築師所經營的規模最大的事務所「席格、斯克拉里克、黛蒙」（Siegel Sklarek Diamond）。在一個由白人男性主導的職業類型裡，加上身處種族隔離的人權抗爭時代，斯克拉里克必須在種族和性別的雙重戰線上忍受偏見和歧視，這個過程令人難以想像，而她在逆境中茁壯成長。

諾瑪・梅里克・斯克拉里克出生於哈林區，父母是中美洲的巴貝多人（Barbadian）。1950年，她從哥倫比亞大學建築學系畢業後，投遞了十九份履歷，卻未獲得任何一份建築工作，於是決定進入紐約公共工程部門的工程處工作。四年後，她被SOM建築設計事務所聘用，直到1960年，她搬到西岸居住。

接下來的二十年，斯克拉里克在洛杉磯著名的格魯恩聯合事務所（Gruen and Associates）工作，升任營建主任，還跟法蘭克・蓋瑞工作了一年。在和奧地利裔的維克多・格魯恩（Victor Gruen）負責的購物中心建案裡，她對購物中心的原型開發擔任了重要的角色，這種形式後來輸

出到美國大大小小的所有城鎮，在塑造現代美國郊區生活經驗的分量上，與福特汽車廠的地位不相上下。這段期間，她也與另一名建築師西薩·佩里合作，進行商業和外交建案，其中最重要的便是美國駐東京大使館（1976）。

1980年，斯克拉里克加入威爾頓·貝克特（Welton Becket）聯合事務所，擔任副總裁，督導了洛杉磯國際機場第一航廈的興建案（1984）。1985年，她終於和洛杉磯的女性建築師凱瑟琳·黛蒙（Katherine Diamond）和瑪格·席格（Margot Siegel）創立自己的事務所，但她為了拿下一個較熟悉、規模龐大且更複雜的標案，僅待四年就離開了。這就是她在賈德（Jerde）聯合事務所協助規畫的，位於明尼蘇達州的美國購物中心（Mall of America, 1992）。這個購物中心的樓層面積將近五百萬平方英尺，規模令人咋舌，是全美最大型的購物中心。1992年該購物中心成功開業不久後，斯克拉里克便退休了。

THE AMERICAN INSTITUTE OF ARCHITECTS
IS PRIVILEGED TO CONFER THE

WHITNEY M. YOUNG JR. AWARD

ON

NORMA MERRICK SKLAREK, FAIA

A PROFESSIONAL LIFE FILLED WITH CAREER FIRSTS,
SHE SHATTERED RACIAL AND GENDER BARRIERS
AS AN ACCOMPLISHED AND GENEROUS PROFESSIONAL WHOSE
QUIET DETERMINATION IN THE FACE OF ADVERSITY MADE IT POSSIBLE
FOR THOSE WITH DREAMS AND ASPIRATIONS WHO FOLLOWED.
THROUGH A SERIES OF PIONEERING EFFORTS SHE ADVANCED
NOT ONLY HER CAUSE, BUT THE CAUSE FOR MINORITY INVOLVEMENT
IN MAINSTREAM MATTERS OF THE PROFESSION AND THE AIA.
A POSITIVE FORCE OF CHANGE, SHE IS TRULY
THE "ROSA PARKS OF ARCHITECTURE."

MAY 17, 2008

MARSHALL E. PURNELL, FAIA
PRESIDENT

DAVID R. PROFFITT, AIA
SECRETARY

左圖：位於明尼蘇達州布盧明頓（Bloomington）的美國購物中心正面入口。

下圖：美國駐東京大使館。

左頁下圖：美國建築師協會頒發給斯克拉里克的惠特尼楊獎（Whitney M Young Jr award）。

　　諾瑪・梅里克・斯克拉里克不是美國第一位獲得建築師執照的黑人女性，沒有任何建築流派根據她命名，也沒有任何一棟建築由她獨立包辦。但是，這世界上已經有太多偉大的建築沾染了自我主義的習氣，卻太少有建築表現出合作精神，斯克拉里克擁有這個人類的核心特徵，再加上精湛的技術長才，足以讓她成為後人效法的典範。況且任何一棟建築都不可能由一個人獨立完成，無論是單槍匹馬或是在大門口上鏤刻自己姓名的大型聯合事務所的建築師。

　　斯克拉里克堅毅、學有專精，當別人露出帶刺的歧視表情時，她視而不見。她的成就改變了人們的刻板印象，後來的女性建築師更能掌握自己的命運，黑人建築師在美國獲得執照的數量也大大增加，從她執業初期只有區區幾人，到今天接近一萬人次，因此，斯克拉里克能夠被冠上「建築界的羅莎・帕克斯」（Rosa Parks，註：民權運動者）的稱號，絕非浪得虛名。

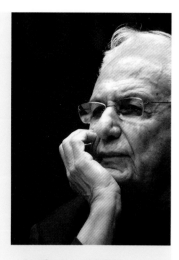

法蘭克 · 蓋瑞
FRANK GEHRY

家喻戶曉的法蘭克·蓋瑞，不僅是建築師，更是表演者。

加拿大／美國
生於1929年

代表作品：
畢爾包古根漢美術館、西雅圖流行文化博物館、迪士尼音樂廳

主要風格：解構主義

上圖：法蘭克·蓋瑞

儘管法蘭克·蓋瑞身為當今世上最著名的建築師，或者正因為這樣的身分，而且還是少數家喻戶曉的建築師，蓋瑞明白（正如許多建築師不明白），建築有一項無比重要的功能，那就是「娛樂」。他透過各種方式做到了這一點。他為卡通配音，開自己的玩笑；他因為著迷於魚，設計了多款魚造型的居家用品。他有靈敏的商業嗅覺，開發了珠寶、家具和伏特加酒瓶的產品設計線。他不時扮演一個好鬥嘴又愛抱怨的創作者角色，樂此不疲，他定期向自以為厲害的記者發表語不驚人死不休的論點，質疑全世界「百分之九十八」的建築品質。但首先最重要的，蓋瑞用他的建築取悅了我們。

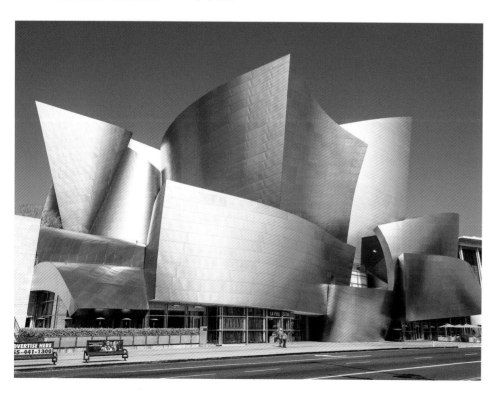

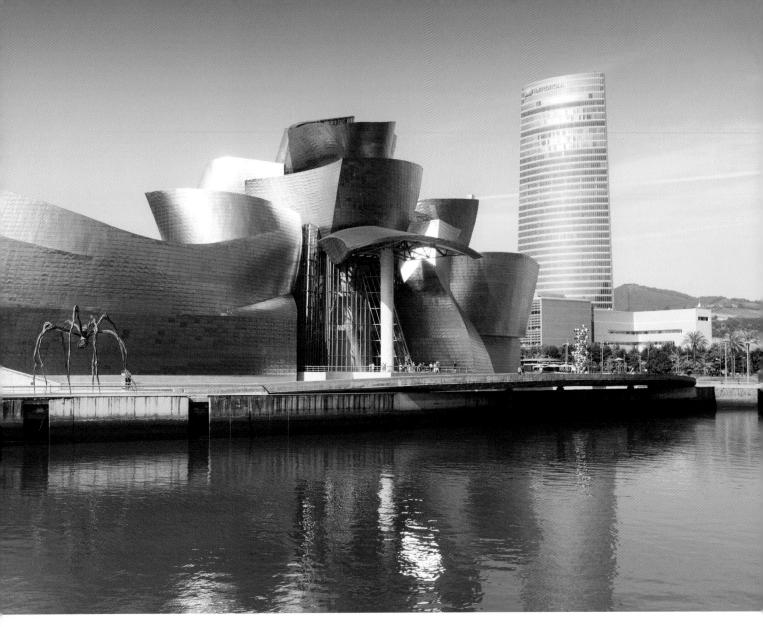

上圖：西班牙畢爾包
古根漢美術館。

左左圖：洛杉磯的迪
士尼音樂廳。

左圖：流行文化博物
館，位於華盛頓州西
雅圖。

　　法蘭克・蓋瑞的作品大膽挑戰了風格分類。
他驚世駭俗的建築極富實驗性，神祕莫測，說不
出形式的造型，幻覺式的美感，高度雕塑性的表
現主義，波濤起伏般的曲線輪廓，金屬外皮，偶
爾爆發的色彩，完全拒絕方方正正的幾何性。在
美學建構上，他的建築似乎也被捲入了物理解體
的不同階段。他在拉斯維加斯驚豔群倫的盧洛夫
大腦健康中心（Lou Ruvo Center for Brain Health,
2010），試圖模仿它所治療的腦神經病變，房子
就像動畫中的物件一樣扭倒在地上。

　　如果有任何派別能將法蘭克・蓋瑞納入，最
貼近的便是解構主義，但它只能勉強吻合蓋瑞那
些皺巴巴、東倒西歪的形體，及暴走式的量體。
解構主義是後現代主義最後據守的挑釁立場，拒
絕傳統主義，狂烈擁抱混亂、無序和擾動。

　　法蘭克・蓋瑞的所有建築都明顯偏愛極端視覺迷失感和結構失序感，加上這種追求「衝擊值」的風格，太容易就被貼上「明星建築」（starchitecture）這種頗具爭議的名人標籤（蓋瑞對此強烈反彈），導致人們指責蓋瑞不過是個建築小丑，玩弄一些花拳繡腿的不實花招。

　　諷刺的是，批評者最常拿他與捷克建築師弗拉多・米魯尼（Vlado Miluni）合作的，位於布拉格的「跳舞的房子」（Dancing House, 1996）為抨擊對象，當作他弱智的證據，但這卻是他最受人喜愛的建築之一。一棟建築居然會對歌舞劇電影搭檔佛雷・亞斯坦（Fred Astaire）和琴吉・羅傑斯（Ginger Rogers）相擁起舞做出具象演繹，除了媚俗和招搖撞騙，還能是什麼呢？

　　同樣的，蓋瑞大逆不道地翻轉現代主義的一些核心思想信條，像是幾何純粹性或是「形式追隨功能」，令某些人感到惱怒；但對蓋瑞來說，「每一件事」都取決於形式。

　　但是，把法蘭克・蓋瑞貶為一個沒內容又愛做秀的傢伙，其實錯得離譜。蓋瑞是個一絲不苟的製作者。他一向喜愛模型，從在多倫多的童年生活裡，就會用木頭和金屬零件製作房屋結構。實際從業時，在摸索設計階段，或為了表達自己的想法，他有時會製作出多達數百個實體模型，反覆探索他腦中無限迂迴的混沌設計。身處在超級複雜的數位設計世界（蓋瑞對此也有涉獵），他使用的是赤裸裸、實實在在的低科技立體即興創作，重新連結到建築師最質樸的角色，也就是一個擅長處理空間、造型和量體的專家。

　　法蘭克・蓋瑞也是一個再創造大師，他樂於扮演反派，顛覆熟悉的類型，再反將他們一軍。以摩天大樓為例，他在設計紐約雲杉街8號（8 Spruce Street, 2011）七十六層的住宅大

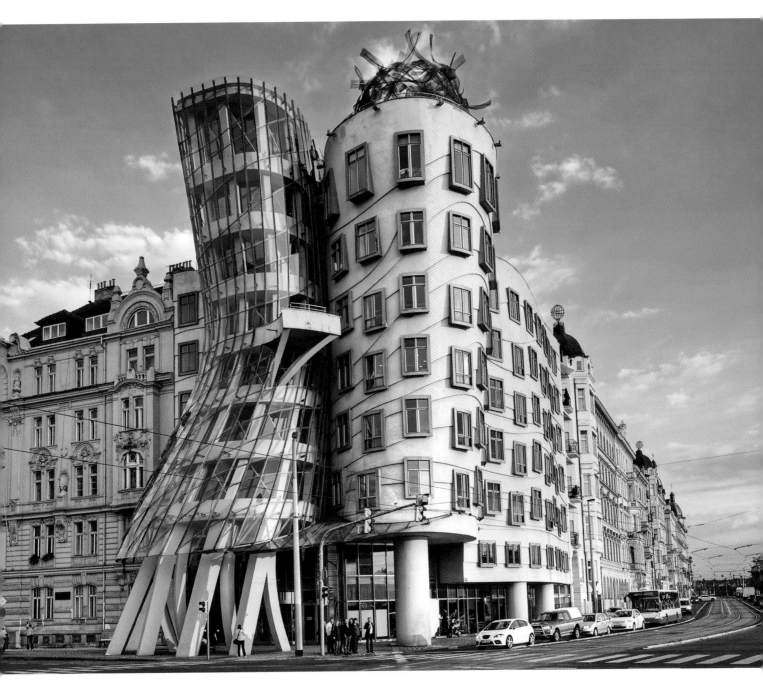

樓之前，從未設計過任何高樓。這棟大樓顛覆了曼哈頓方正高樓的傳統，蓋瑞先套用一個垂直型逐層內縮的標準紐約摩天大樓架構，然後又不懷好意地放入一個看不見的病毒。被感染的大樓上，表面的金屬外皮開始蠕動扭曲、起皺和突起，就像是被圍困住的垂直波在樓層之間竄動。它是對曼哈頓高樓語彙最令人興奮的逾越，大師級的顛覆之作，至今仍然是紐約最優秀的二十一世紀摩天大樓。

最後，當然要看法蘭克・蓋瑞最著名的作品：畢爾包古根漢美術館（Bilbao Guggenheim Museum, 1997）。我們看到這棟與眾不同的建築如何發揮強大品牌行銷能力，催化了城市的新生。自從美術館落成以來，已經為西班牙巴斯克（Basque）地區帶來了將近四十億美元的經濟效應。它的成功、令人咋舌的規模，以及所謂「畢爾包效應」，令全球各地的城市覬覦不已，無不寄望透過新建文化場館來振興經濟，活化城市內涵。如果說蓋瑞是建築界的瘋狂雕塑家，那麼，他的瘋狂不僅有方法，還有天分在其中。

丹尼絲・史考特・布朗
DENISE SCOTT BROWN

丹尼絲・史考特・布朗曾經寫下反駁現代主義最尖銳、最有影響力的文字，為接下來的改變開了先河。

美國／生於1931年

代表作品：倫敦國家美術館聖伯利翼、西雅圖美術館、聖地亞哥當代藝術博物館

主要風格：後現代主義

上圖：丹尼絲・史考特・布朗

《向**拉斯維加斯學習**》（*Learning from Las Vegas*）是丹尼絲・史考特・布朗於1972年，與丈夫羅伯特・文丘里（Robert Venturi）、理論家史蒂文・艾澤努（Steven Izenour）聯合撰寫的時代鉅著。她在書中將建築分成兩類，而所有的建築必定屬於其中一類，分別是：鴨子，或裝飾過的屋子（decorated shed）。鴨子的功能淺顯易懂，毋需藉助標誌。例如，依據拉丁十字藍圖起建的哥德大教堂，顯然是鴨子。比雅克・英格斯（Bjarke Ingels）在丹麥完成的樂高屋（Lego

右頁圖：西雅圖美術館的外觀與錘擊人藝術裝置。

下圖：博物館的入口。

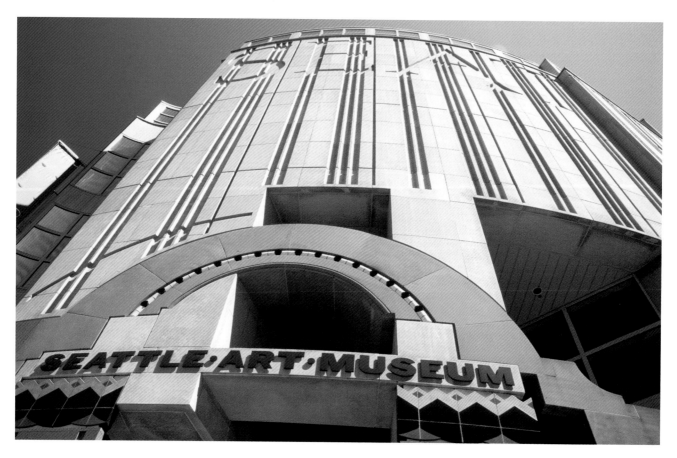

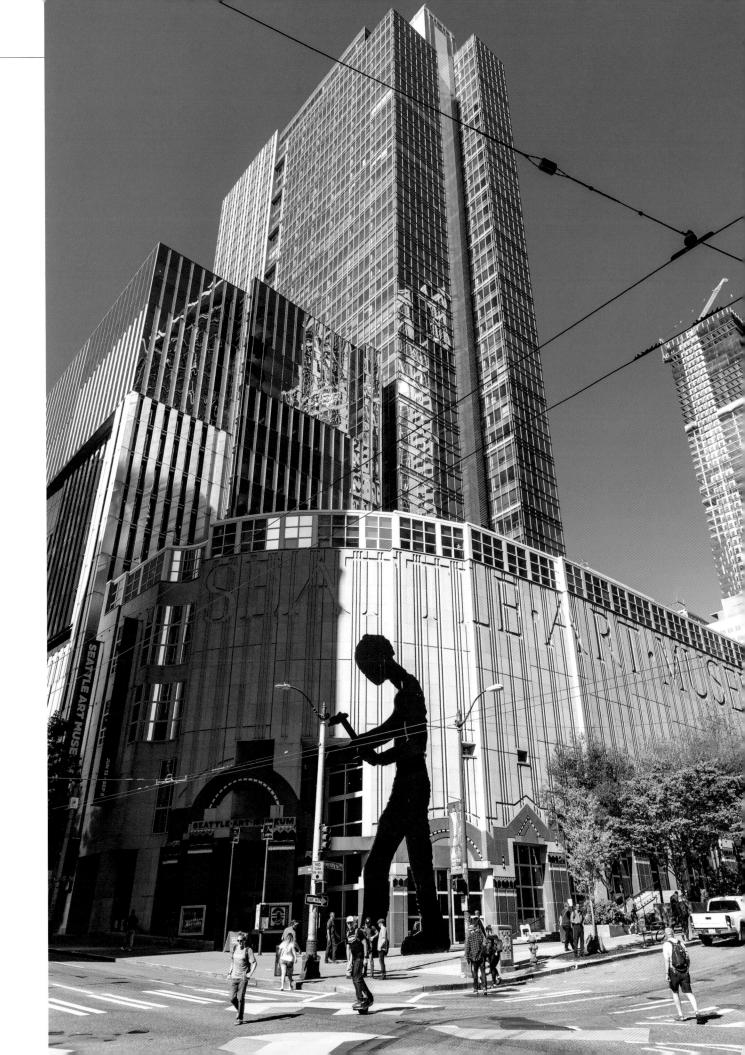

House, 2017）也是鴨子，這棟為家喻戶曉的玩具製造商設計的博物館，就像是放大版的招牌彩色積木堆疊而成的。

反之，裝飾過的屋子本身則看不出功能用途，必須透過標示或加上其他裝飾，而這些標誌和裝飾，對於建築物的功能來說完全是額外添加的。例如，玻璃帷幕摩天大樓可以是辦公室，也可以是一般公寓，只能從大門上的標示來加以辨識。一座古典神廟也可以輕易變身為旅館，或是一間醫院。簡而言之，鴨子本身就是一個符號，裝飾過的屋子則運用符號。

丹尼絲・史考特・布朗的結論，是在仔細研究過拉斯維加斯俗麗花俏的主題酒店和七彩霓虹燈美式風情之後得出的。這座城市在當時被現代主義者批評得體無完膚，被認為毫無品味，媚俗到無藥可救，根本是一個拼拼湊湊的反面烏托邦。但史考特・布朗卻讚頌拉斯維加斯符號意涵豐富的語彙，這種語言讓原本無趣的商辦大樓在標示功能屬性時，也用直白俏皮的裝飾包裝了自己。但她看似無害的觀察，卻冒犯了現代主義的體制派，原本形式與功能的神聖鏈結，被她一刀揮斷，還大逆不道地做出合理化的解釋。

上圖：當代藝術博物館正門，加州拉霍亞（La Jolla）。
右圖：倫敦國家美術館的聖伯利翼。

然而，丹尼絲・史考特・布朗的異端論述卻引起了一般人的共鳴。世人對於現代主義的精英霸權，已經愈來愈感到厭倦，他們渴望重新與在地的建築語彙連結。她的論點實際上已經為一種新風格奠定了理論基礎，這種風格對於偽歷史主義、應用裝飾都毫不介意，就像史考特・布朗的建築風格：後現代主義。丹尼絲・史考特・布朗透過她的革命性著作，成為在二十世紀後期影響建築界最甚的主角，加速了現代主義的垮台，並促成後續風格取而代之。

丹尼絲・史考特・布朗和丈夫羅伯特・文丘里合組的建築團隊，儼然成為1970年代和1980年代縱橫國際的後現代主義先驅。他們的影響力除了在建築界，還延伸到學術界。兩人在相識之前就已經積極從事寫作和教學，婚後亦然。兩人在1960年於賓州大學擔任教授時相遇，她的前夫——建築師羅伯特・史考特・布朗（Robert Scott Brown）在一年前因一場車禍喪生。之後，丹尼絲・史考特・布朗和羅伯特・文丘里，成為

密切的合作夥伴，由於她對城市規畫的興趣濃厚，兩人決定在1966年前往新興的拉斯維加斯市考察研究。隔年兩人結婚後，一直是建築界最膾炙人口、最具影響力的伴侶搭檔，直到2018年文丘里過世。

他們設計的建築不亞於其著作，都成為宣揚後現代理念最有效的推手。文化建案是他們的首選：西雅圖美術館（Seattle Art Museum, 1991）、休士頓兒童博物館（Children's Museum, 1992）、聖地牙哥當代藝術博物館（Museum of Contemporary Art San Diego, 1996），他們愉快地召喚歷史元素，大方添加裝飾，這些當初曾在《向拉斯維加斯學習》裡被編碼介紹的裝飾元素，現在成為後現代主義的鮮明特徵。

他們經手過的最具有國際指標意義的建案，是倫敦國家美術館聖伯利翼（Sainsbury Wing,

1991）的擴建工程。1960年代，丹尼絲・史考特・布朗曾經在這裡上過英國現代主義領袖弗雷德里克・吉伯（Frederick Gibberd）的課，這個建案成為現代主義和後現代主義正面交鋒的首席戰場。標案最早在1982年由建築師亞倫、伯頓和克拉雷克（Ahrends, Burton and Koralek）的高科技提案強勢取得。但是，他們規畫的建物完全無視於周遭環境的歷史脈絡，引發民眾的抗議聲浪，最後連威爾斯親王也出面表達反對立場，他毫不留情地抨擊三人的提案就像是「在一位深受喜愛、文質彬彬的朋友臉上的一顆醜陋膿瘡」。最終，丹尼絲・史考特・布朗和羅伯特・文丘里更具有調和感的建案獲得採納，做出與國家美術館主立面的新古典主義風格具有整合感、類歷史感的詮釋再現。一如她在1980年代和1990年代大部分的建築，其裝飾過的房子都大勝鴨子。

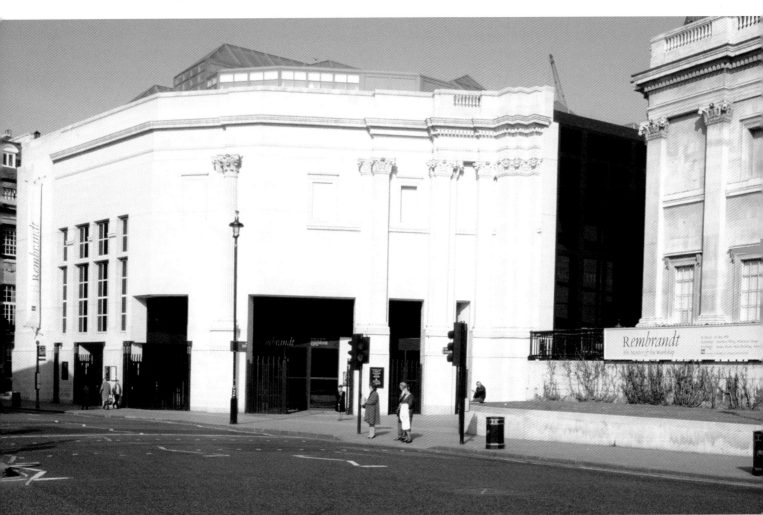

英國／生於1933年

代表作品：
勞埃德大廈、龐畢度中心、千禧巨蛋

主要風格：高科技風格

上圖：理察・羅傑斯

理察・羅傑斯
RICHARD ROGERS

理察・羅傑斯和諾曼・福斯特（Norman Foster），都是他們那個世代最優秀的英國建築師，從1970年代起就一直是建築界動見觀瞻的國際級人物。

在英國和法國，理察・羅傑斯創造出每隔十年的代表建築，而且是持續三個十年：1970年代的龐畢度中心、1980年代的勞埃德大廈（Lloyd's Building），以及1990年代的千禧巨蛋（Millennium Dome）。1970年代初期，他帶頭開創高科技（High-Tech）風格，這種極端新穎的功能主義、工業建築風格，幫助垂垂老矣的現代主義做出最後一搏，強硬地再出擊，對抗早已號令天下的後現代主義。

理察・羅傑斯以擅長打造具有高度結構表現主義的建築而聞名，一般被隱藏起來的管線和機電工程，反過來大膽展示於建築物的裡外。在1980年代現代主義和後現代主義如火如荼的風格戰爭裡，他的許多作品都扮演著吃重且挑釁意味濃厚的角色。羅傑斯的想法和理念經常引發劇烈的爭議，其建築之所以備受讚譽又飽受批評，常常出自於他在環境整合和尊重歷史條件上，表現出毫不妥協和一意孤行的態度。隨著現代主義衰退所引發的古蹟保存風潮，使他在某種程度上也變成一個惡魔級的人物。但是，他對二十世紀後期建築界的巨大影響力不容否認，而且在他最好的作品裡，我們看到未來主義式充滿活力的結構展示，以及魅力四射的視覺奇觀，彷彿一曲盛大的交響樂。

羅傑斯出生於義大利托斯卡尼（Tuscany），一個融合英義血統的家庭。他從小有閱讀障

下圖：夜間的巴黎龐畢度中心別致的外觀。

礙，努力克服後，在英國唸完建築，取得耶魯大學的獎學金，並在耶魯結識了同學諾曼·福斯特。畢業一年後，他們在1962年一起返回英國，與兩人各自的未婚妻共同成立「Team 4」建築事務所。雖然事務所只維持了四年，但是在金屬預製和結構外現方面的早期實驗仍然受人矚目，斯文敦鎮（Swindon）的控制器工廠（Reliance Controls, 1967）普遍被認為是第一座工業高科技風格的建築。

步入1970年代之際，理察·羅傑斯和義大利的建築新秀倫佐·皮亞諾合作，贏得兩人生涯早期的關鍵建案：巴黎的龐畢度中心（1977）。

它那以金屬壓鑄成形的結構，交叉支撐有如金屬組合模型的外觀，以及所有機電空調管線全都外露，並以色彩來分類，最初在一個以極端保守和文物保存聞名的城市裡引起了軒然大波，後來卻成為巴黎最受歡迎的博物館之一。

理察·羅傑斯的下一個主要建案引發的爭議更大：位於倫敦金融城的勞埃德大廈（1986），由理察羅傑斯聯合事務所承攬。這座建築基本上被當成一台大型防禦機器，滴水不漏的裝甲外殼和鋼板包覆了整個無窗的外觀，還有外露的管路、桁架、樓梯，秀出一身發達的肌肉，更配備了侵略性十足的鑽油平台機械功能。龐畢度中心

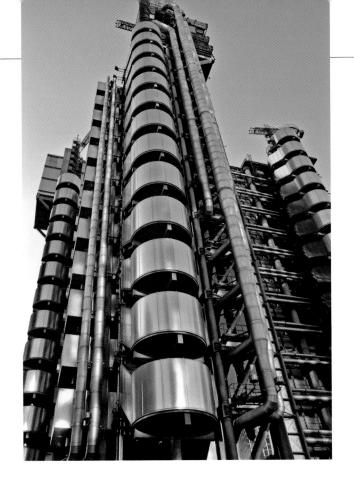

步區的改建計畫中。此外，他在劃時代著作《小星球上的城市》（*Cities for a Small Planet*, 1997）中，預見了當代社會與政治對永續性的重視，也努力影響新一代設計師，讓他們體認到對城市發展負責任的重要性。從1998年到2009年間，他還擔任英國政府的首席都市發展顧問，然後又成為倫敦市的城市顧問。

也許是在這股社會意識的薰陶下，理察・羅傑斯最近的作品已經不再那麼粗暴，多了一些撫慰人心的柔和。以新名號「羅傑斯、史特克、哈伯聯合事務所」（Rogers Stirk Harbour + Partners）承攬的馬德里－巴拉哈斯機場（Madrid–Barajas, 2004）第四航廈，絕對是個亮點，長長的大廳由氣派的列柱貫穿中央，具有大教堂般的氣質，奢華的木質天花板如波浪起伏，宛如在風中飄揚的布幔。甚至在他戰況最激烈的戰場：利德賀大樓（Leadenhall Tower, 2014），它與勞埃德大廈隔街相望，也明顯採取了跟前代建築迥然有別的立場，並且謙恭有禮地將所有管線隱藏在閃亮的玻璃帷幕後面。它在精神上仍然是高科技，但執行上卻不再那麼高不可攀了。成熟穩重最終馴服了機器。

的占地格局至少還配合了巴黎街道布局的歷史脈絡，但勞埃德大廈的一切完全是對歷史環境的公開且暴力般的挑釁。雖然它毫無疑問地成為史上高科技建築的標杆，但它的存在至今仍然引起強烈的見解分歧。

比較不受爭議的是理察・羅傑斯在都市更新方面日漸濃厚的興趣。他在這個領域表現出敏銳的社會意識，事後看起來也顯得非常有遠見。1986年，在皇家藝術研究院舉辦的展覽「倫敦可以這樣」（London As It Could Be），他提出一系列改善倫敦市中心公共空間的激進想法。這些想法最初未被政府採納，但後來在2003年被老夥伴諾曼・福斯特納入特拉法加廣場（Trafalgar Square）徒

上圖：倫敦金融區中心的勞埃德大廈，展現出高科技風格的理想面貌。

左頁圖：倫敦格林威治半島的千禧巨蛋。

右圖：「倫敦可以這樣」局部規畫圖，展示兩條主軸線：南北向從皮卡迪利圓環到滑鐵盧車站，東西向從國會大廈到黑衣修士橋。

阿爾瓦羅 · 西薩
ÁLVARO SIZA

許多建築師都努力在自己的建築裡注入詩性的品質，但少有人能達到像阿爾瓦羅 · 西薩那種雕塑般的優雅和超現實意境。

葡萄牙／生於 1933 年

代表作品： 1998 年世界博覽會葡萄牙館、伊貝拉基金會展示館、那德爾 · 亞馮梭美術館

主要風格： 現代主義

上圖：阿爾瓦羅 · 西薩

下圖：伊貝拉基金會展示館的天花板窗戶，位於巴西阿雷格里港。

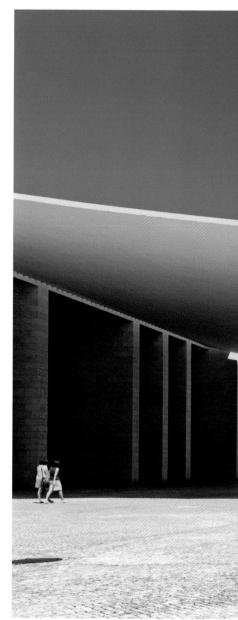

阿爾瓦羅 · 西薩出生在波多（Porto）北部的一個沿海小村莊，最早想成為演唱歌劇的聲樂家，後來又發現另一項更符合自身風格和志向的職業：雕塑家。不過，他在十四歲前往巴塞隆納旅行之後，回憶起自己被高第的作品「徹底迷惑」，遂一頭栽入建築業，甚至在他還未從波多大學畢業（1955）之前，就已開始工作。

西薩從 1960 年代後期逐漸開始小有名氣，但是現代主義到了這個節骨眼，已開始

上圖：1998 年世界博覽會葡萄牙館的天篷，位於里斯本萬國公園。

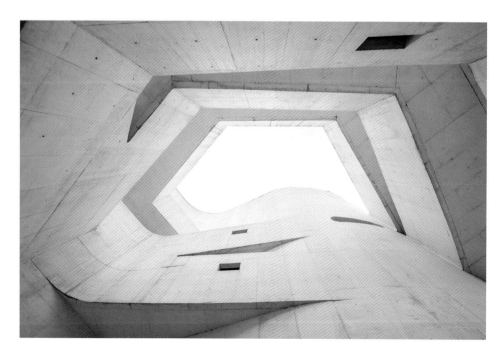

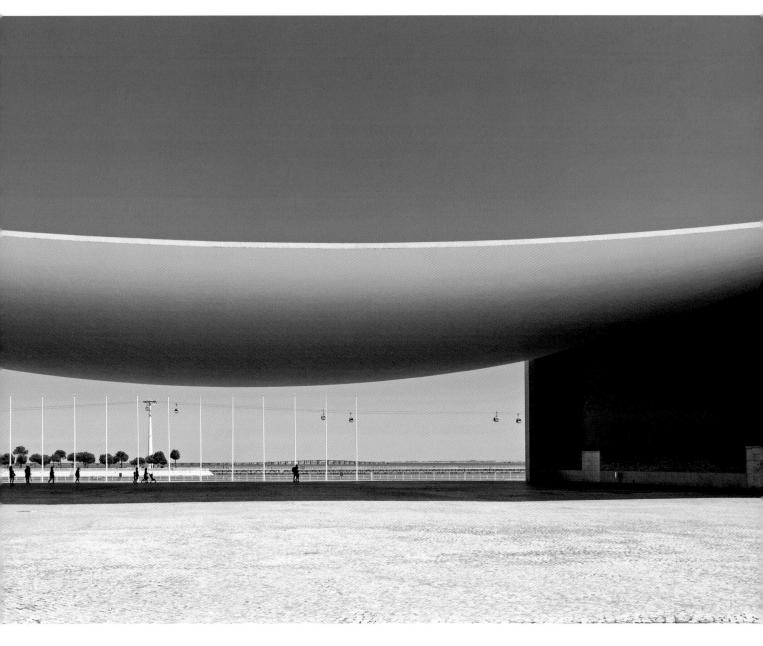

受到愈來愈多人的批判。然而，相較於同時代的其他人，西薩在多年的職業生涯裡，始終無怨無悔地投入現代主義，創造赤裸裸、冷冰冰、功能取向的形式。他的建築幾何造型鮮明，具有斯巴達式的樸實外觀，以及巧妙處理的光影，一向恪守嚴謹的極簡原則，況且極簡主義還是早期現代主義的特徵。由此觀之，他的作品其實深受阿爾瓦・阿爾托和墨西哥備受讚譽的現代主義建築師路易斯・巴拉岡（Luis Barragán）的影響。

但是，阿爾瓦羅・西薩絕不是只靠著一招半式便闖遍天下。卡納維澤斯（Canaveses）的聖瑪利亞教堂（Santa Maria Church, 1996），展現了他的獨門技藝。通體雪白的立方體造型，毫無裝飾外觀，以及基本上無窗的內部開闊空間，乍看之下彷彿又套用了實用至上的節約主義，貧乏又欠缺色彩，這與葡萄牙教會建築在歷史上表現出來的熱情多彩傳統，簡直有著天壤之別，卻與純潔的現代主義、功能主義聲氣相投。教堂裡還設置了太平間，大鐘不祥地被困在建築物屋頂，封入內凹的格子裡，全都加強了肅穆陰森的氣氛。

但接下來，阿爾瓦羅・西薩就像雕刻家那樣，鑿去石塊上不要的部分，他從教堂的尾部開

鑿，將之切成俐落的扇貝形東側後殿。這部分的線條又催化出其他更多引人入勝的曲線，西薩讓教堂內部的一側牆面微微地彎曲和傾斜，迫使高側窗戶射入的光影從上方悄聲潛入，進入一無長物的教堂白色中殿。這些微妙變形的表面、幾何形狀和光線，使原本純功能性的內部，瞬間融化成一個感性滿溢的超現實母體子宮，極簡理性主義剎那瓦解，化作詩意盎然的空間，怎能不教人愛上它。

變形，從一種狀態幻化成另一種狀態，可見於阿爾瓦羅·西薩的眾多作品之中，而且以一種高度個人風格、不從流俗的方式編排，令人聯想到高第的精神。柏林的「日安憂鬱」（Bonjour Tristesse, 1984）公寓住宅，便直接召喚了這位偉大的加泰隆尼亞大師，西薩應用十分不同於以往的蜿蜒曲線和有機輪廓，有如巴塞隆納米拉之家的一個變形膨脹版本。

更典型的雕塑式建築構造，像是在中國江蘇省一家化工廠的營運總部「水上大樓」（2014），一氣呵成的優雅曲線，在相遇時撞出剃刀般尖銳

上圖：那德爾·亞馮梭當代美術館（Nadir Afonso Museum of Contemporary Art），位於葡萄牙查韋斯（Chaves）。

右上圖：聖瑪利亞教堂，位於葡萄牙卡納維澤斯。

右下圖：維特拉園區（Vitra Campus）的「開放式房間」迴廊，位於德國萊茵河畔的魏爾（Weil）。

的角度，形成一個緊繃的幾何結。這個結構被放置到一座人工湖的中央，充滿了戲劇性和超現實感的糾結扭曲。超現實主義的主旋律，在阿爾瓦羅・西薩的作品中反覆出現，在巴西阿雷格里港（Porto Alegre）的伊貝拉基金會展示館（Iberê Camargo Foundation, 2008），其被包住的方形長條走道，就像伸出的樹枝攪擾了白色混凝土的弧形立面，一看即令人難忘。

　　所有這些主題，全都沛然會聚在阿爾瓦羅・西薩為1998年里斯本世界博覽會所興建的葡萄牙國家館（1998）。在這座堪稱是他最偉大的作品裡，他打造了兩座巨大的混凝土門廊，鋪上華麗的磁磚，門廊坐落在大型廣場兩側，相隔70公尺。一片片間隔不等的巨大牆面，形成高聳的隔間，穩扎穩打地規畫出方正的格局，散發強大的紀念館力量。

接下來卻發生驚人的轉變，西薩在兩座門廊之間懸垂了一片極大卻極薄的混凝土天篷，長達70公尺，微微向中央下凹，像是一張石砌吊床懸掛在兩座大基樁之間。它創造出的效果實在不同凡響。大片的混凝土塊卻能製造出如布幔般的伸展質感，令人難以置信，而陽剛堅毅的門廊和精心垂掛的遮陽篷之間，兩者單純對比所創造出的雕塑慵懶，因為迷人優雅的幾何性而攫住目光，令人神往。一如西薩大部分的作品，現代主義的硬體程式透過雕塑和超現實主義的運用而被改寫，升級成詩意不凡的版本。

英國／生於1935年

代表作品：
匯豐總行大廈、大英博物館中庭、蘋果園區

主要風格：現代主義

上圖：諾曼·福斯特

諾曼·福斯特
NORMAN FOSTER

當今世上的建築師，論名氣和商業成就，恐怕很難找到另一位足以與諾曼·福斯特相媲美的人。

有數百座的建築，幾乎遍布全球每個角落和各個公私領域，都能看到諾曼·福斯特的名字，這個標籤現在是卓越的建築品牌，提供的產品出類拔萃且搶手，品牌分量不下於3C品牌蘋果或飲料可口可樂。

他的絕活是兼顧高明的設計創意和商業成就，這是所有建築師殫心竭慮追求的聖杯，卻少有人能夠真正實現。

在現代建築這個專業領域，光靠精明的商業手段不見得能成功，因此很難不讓人產生這樣的疑問：諾曼·福斯特是怎麼做到的？幸運的是，從他最喜歡的一件建築作品裡，可以為我們解密：波音747巨無霸客機。怎麼說？因為福斯特熱愛飛行，在他還沒開始畫房子之前就已經在畫飛機了，而且波音747強有力地概括了福斯特建築裡的一切特質。巨無霸噴射機是工程和設計完美共生的典範，帥氣、流線、高效、工業、緊實、實用、預製、條理分明，引擎設計得易於更換，因此具有異常的靈活性。這種靈活性使得它壽命超長而不容易被淘汰，也切中要旨地傳遞出一項重要特質，這種特質驅策福斯特，並在他最好的作品裡誘人地體現出來，構成他吸引大眾歷久不衰的核心：未來。

諾曼·福斯特入行時，與另一位英國晚期現代主義巨擘理察·羅傑斯合作。他們的事務

上圖：大英博物館的中庭。

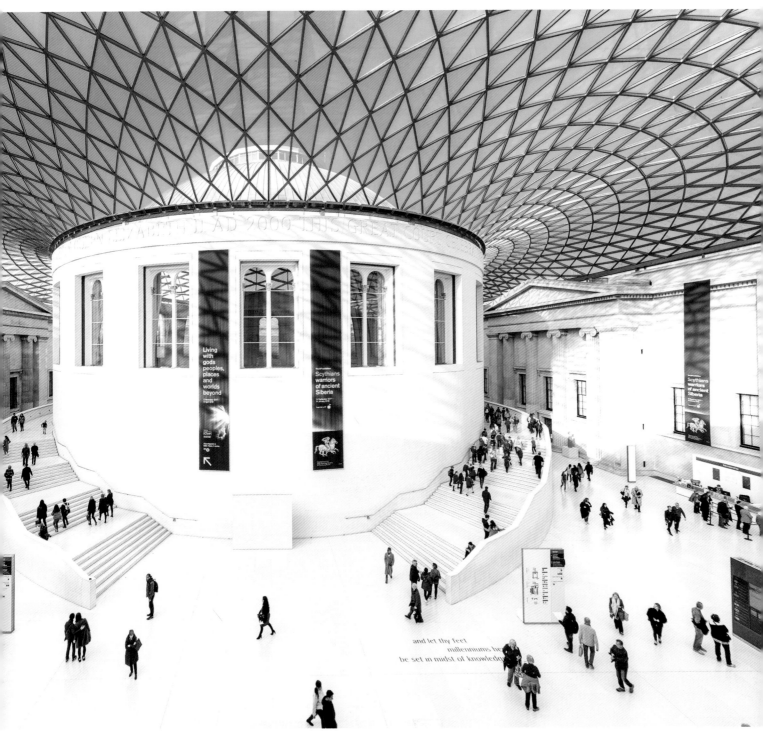

所「Team 4」是最早應用高科技風格的翹楚，這是晚期現代主義的變體，特別著重於結構表現性和工業組裝。1967年，Team 4解散後，福斯特成立自己的福斯特聯合事務所（後來改組為福斯特＋合夥，成為全球最大的事務所之一）。早期，他的作品仍然忠於現代主義的教條，但他開始加入其他元素，一種緊湊的清晰感，帶有工業風卻不具壓迫性，還有一種結構性的方法，不僅出於意識形態的考量，事實上也將結構簡化及合理化了。這種獨特的程式，使得福斯特能夠為他擅長的建築類型注入兩項關鍵特質，並成為他的方法特徵：創新和再創造。

諾曼・福斯特在早期較關注線條的流暢性，追求智能高科技，因此大部分作品都顯得革命

性十足。在諾里奇（Norwich）的聖伯利視覺藝術中心（Sainsbury Centre for Visual Arts, 1978），他將畫廊空間重新定義，設想為一個單一空間、可靈活運用的展場。作為香港地標的匯豐總行大廈（HSBC Main Building, 1985），一如理察・羅傑斯的勞埃德大廈，商辦大樓的標準營建手冊被撕毀，結構和管線全被移往大樓邊緣，內部樓層徹底解放。在倫敦史坦斯特機場（London Stansted Airport, 1991），機器設備和管線服務系統，從屋頂轉移到大廳地下室，透過上方的結構支撐柱加以貫通，而由福斯特徹底改造的機場，能夠透過輕質的天窗式穹頂，讓空間沐浴在明亮的自然光下。

　　福斯特明智地不固守於特定風格的意識型態，而他能夠如此成功，一部分原因也在於他將這種再創造的清晰性，應用在各種歷史建築上，這種非凡能力遠超過高科技的慣用語彙。我們看到他對於柏林國會大廈（Berlin Reichstag, 1999）的修復，讓原本消失的古典圓頂復活，將之改造成一條螺旋上升的坡道，放在一個鏡面拋光的鋼結構未來主義玻璃罩內。在大英

上圖：匯豐總行大廈。

右下圖：蘋果園區營運總部。

右頁上圖：從下方仰望的米約大橋。

博物館的中庭（2000），他打造出全歐洲最大的有頂公共廣場，將原本內務用的庭院重新翻修規畫，轉變為宏偉氣派的新古典主義前院，並罩上漂亮的玻璃屋頂。

諾曼・福斯特經手的數個高樓建案，同樣也樹立了創新和古蹟翻新的標竿。他在紐約的赫斯特大樓（Hearst Tower, 2006），以斜角式鋼骨結構讓新樓矗立在1920年代的原始基座上；他在倫敦獨樹一幟的聖瑪莉艾克斯30號（30 St. Mary Axe, 2001），摩天大樓不再是垂直面板的組合，而是由結點串連成的橢圓造型。此外，福斯特還像個工程師，完成了許多具有指標意義的基礎建設，包括令人讚歎的香港新機場（1998）、北京機場新航廈（2008）、倫敦金絲雀碼頭豪華的地鐵站（1999），以及倫敦千禧橋（Millennium Bridge, 2000），由一片片光影連成了窈窕的曲線；還有位於法國南部，最震懾人心的米約大橋

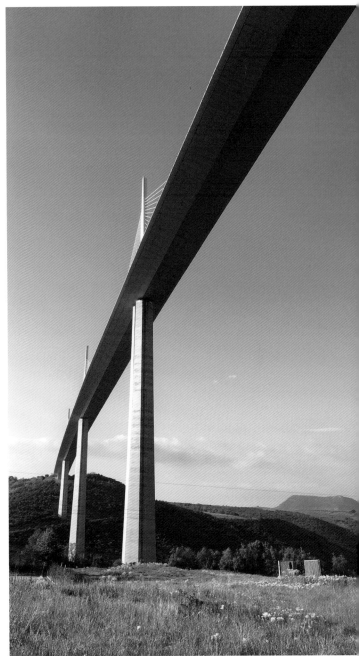

（Millau Viaduct, 2004），全長接近2.4公里，高337公尺（1105呎），卻空靈飄渺，舉重若輕，是全世界最高的斜張橋。

波音公司的檔案員邁可・隆巴迪（Michael Lombardi）曾經表示，波音747在促進商用飛機的蓬勃發展上功不可沒，因為這是一架「把世界縮小的飛機」。福斯特在不可思議的職業生涯裡，將民主化的程序清晰性和簡單性，引進各種建築風格、部門和國家，也達成了相同的成就。

揚‧蓋爾
JAN GEHL

揚‧蓋爾首要的關懷不是建築，而是人。同樣的，他最關心的不是房子，而是房子之間的空間。

丹麥／生於1935年

代表作品：哥本哈根斯楚格街、布萊頓新路、丹佛市第十六街購物區

主要風格：都市規畫

上圖：揚‧蓋爾

下圖：布萊頓的新路和街頭的座椅。

揚‧蓋爾一輩子都在努力調和這兩個極端，他的付出已被公認為同世代之中最具有人文關懷，也最體貼人性的建築師。他在公共空間上的理論和實踐，足以成為代表他個人成就的標籤。

蓋爾的工作始終被充滿熱情的理念所驅策，其理念是：公共空間是城市健康、經濟活絡和社會福祉最重要的集體驅動力。

因此，揚‧蓋爾大力鼓吹步行和騎腳踏車，減少開車，自然不令人感到意外。他經常以充滿機智的語調感嘆：「就像是亨利‧福特還活在世上！」他強調城市必須重新改造，為公共空間做出更人性、更以人為本的分配。他

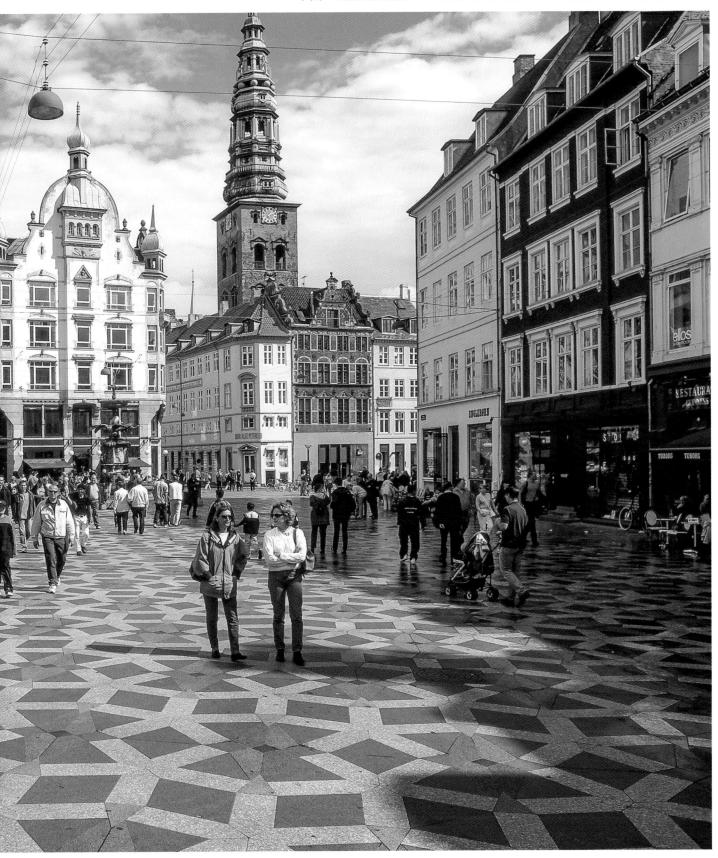

下圖：斯楚格街徒步區，方便人們步行到哥本哈根的阿瑪厄托夫商店街。

在推動理念時，經常引起市政當局強力阻撓，最初也遭到知識分子的蔑視。

揚・蓋爾的許多想法，在本質上都與當前永續經營的理念吻合，也就是現今都市規畫的立場和環境論述。但在1960年代，當他首度以前瞻眼光提出這些想法時，卻被認為和正統現代主義觀念格格不入。1960年，當蓋爾從哥本哈根的丹麥皇家美術學院（KADK）畢業時，正是現代主義耀武揚威的年代，全球各地有一堆戰後城市正積極準備重建，也在不同程度上師法了柯比意精英式、機械論的教條。

這一切看在揚・蓋爾眼裡，都令他極度不安；他在現代主義的技術威權裡，讀出了極權壓迫人類心靈的味道，汽車文化形成的優勢宰制就是最明顯的例證。蓋爾畢業後不久，遇見未來的妻子，她是一位心理學家，也使蓋爾著重人心的言論在當時的建築界更具爭議性，他說：「建築師學習形式容易，學習生活困難。」對於現代主義者規畫的公共空間和廣場，他嗤之以鼻，認為這些地方經常被弄成了「無人地帶」，太過空曠，被寒風吹襲得無法工作。

揚・蓋爾的解決方法很簡單，至今他仍然繼續沿用，只是程序再複雜一點，需要更多數據取向的分析，必須對一個地點或城市的現行社會條件和物理條件，做定期且嚴謹的分析，包括了氣候、街道設施、使用者年齡、偏好的路線、路上的標示、行為習慣等各個方面。接下來，這些數據成果便可用來做為認識環境的基礎，能夠逐步規畫出友善這個環境條件的設計。

右圖：加州舊金山的市場街與電車軌道。

下圖：丹佛市中心第十六街購物區，街道中央有商店、咖啡座與綠蔭。

　　這個策略聽起來很簡單，因為就許多方面來說它的確如此。揚·蓋爾忠於這個政策，堅信城市規畫和建築設計可以達成更直指人性的關懷，因此也會更加成功。他在前四十年的生涯裡一直擔任丹麥皇家美術學院的都市規畫教授，主要透過出書和學術活動來傳播自己的理念。哥本哈根的主要購物街：斯楚格街（Strøget），從1960年代起就根據他提出的原則進行徒步區的規畫實驗，證明效果極佳。蓋爾在這段期間撰寫並出版的書籍也極具影響力，主張復興公共空間，還有更以行人為本的都市規畫方法。

　　為了將自己的理論付諸實踐，揚·蓋爾在2000年成立了蓋爾建築事務所。他的主張現今在世界各地持續實踐，成效十分顯著。紐約時代廣場和一部分百老匯的徒步區，都是根據蓋爾在2009年編纂的研究資料所規畫。舊金山時而友善、時而拒人於千里之外的市場街（Market Street），自從2010年實施蓋爾設計的政策後，也變得親切了起來。甚至墨爾本的再生，被譽為「墨爾本奇蹟」，這個澳大利亞第二大城市經歷了明顯的密集化改造，成為全世界最宜居的城市之一，而這有一大部分要歸功於蓋爾，因為他從1980年代中期起就在墨爾本擔任城市規畫顧問。

　　「提升公共空間的重要性」是揚·蓋爾最重要的貢獻。甚至像英國這種不願意將他的理論做稍大規模實踐的國家，現在也把他提倡的「場所營造」（placemaking）原則植入社區規畫、設計和開發的文化意識之中。蓋爾身為一位建築師，也許並不以他的建築聞名，但是他從交通規畫者的手中幫世人要回了公共空間，放在等同於建築發展的重要地位，也使我們的城市變得更人性化和宜居，他繼承了美國偉大的都市規畫家珍·雅各（Jane Jacobs）的行動精神，成為這個時代都市規畫的精神導師。

倫佐・皮亞諾
RENZO PIANO

早期的倫佐・皮亞諾也許可歸為高科技風格，但觀察他的建築軌跡，無疑見證的是一門更古老的技藝。

義大利／生於 1937 年

代表作品：
關西國際機場、碎片大廈、惠特尼美術館

主要風格：現代主義

上圖：倫佐・皮亞諾

在現代建築師的角色被發明之前，中世紀的建築師是技藝純熟的砌石匠，是受人尊敬的工藝師，對於材料和營造有十分深入的認識。所謂的設計，對他們來說，跟蓋房子的程序密不可分。倫佐・皮亞諾創作的建築，儼然就是現代工藝精神的鍛鍊，他跨越了眾多世紀的藩籬，傳承了祖國的文藝復興大師所豐富的傳統。

他的事務所命名為「倫佐皮亞諾建築工坊」（Renzo Piano Building Workshop），既有

右圖：高聳入雲的倫敦碎片大廈。

下圖：紐約惠特尼美術館。

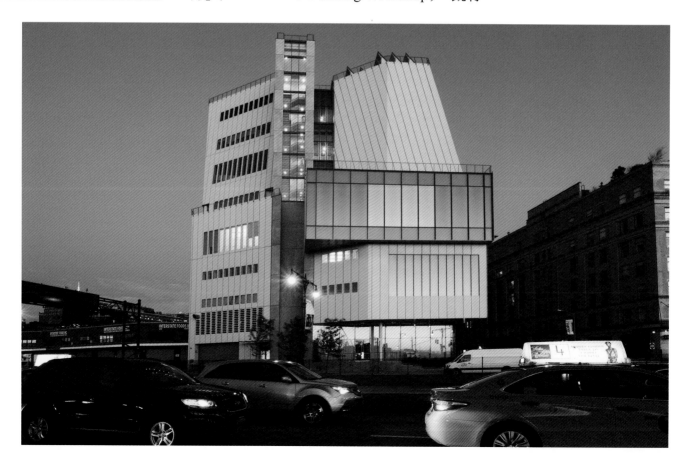

意榮耀這份傳承，也源於他的家譜世系：他來自數個世代都從事營建的家族。皮亞諾的風格強調透明性、工程性、模組化、光線，以及某種溫和的質感，他的傳承透過多樣化的風格、建築類型、尺度規模具體展現。這種知性多元的特徵，縱然使皮亞諾個人的視覺代表風格變得難以界定，卻也讓他成為當今擁有最豐富且多樣化美學風格之作品的指標型建築師。皮亞諾的建築裡，必定包含兩項元素：工藝性和新奇性。

倫佐·皮亞諾出生於熱那亞，1989年在熱那亞建立個人事務所，距離令人羨慕的海岸山景勝地不遠。1964年，他從米蘭理工大學畢業，隔年進入路易斯·康的費城辦公室，工作了五年。他個人的第一件重要建築作品，是在1970年和理察·羅傑斯結識之後完成的，兩人從此一直維持著友誼。兩年後，他們贏得巴黎龐畢度中心（1977）的建案，也一舉將兩人推上明星的地位。不過，皮亞諾不像羅傑斯那麼熱中於追求高

上圖：大阪的關西國際機場。

右圖：透過天空之門大橋連接的關西國際機場。

科技建築，只是語帶眷戀地將這類建築形容為「快樂的城市機器」，然而，龐畢度中心在他的早期創作軌跡裡，代表了他對結構表現性和程式化創新的關注。

這兩個主題在倫佐·皮亞諾的作品中反覆出現，卻未必以理察·羅傑斯所忠於的高科技理念之面貌來呈現。1981年，皮亞諾成立個人事務所後，接下眾多性質不同的建案，並表現出令人驚豔的多變性。最具有游牧特色的是位於新喀里多尼亞（New Caledonia）的尚馬里蒂巴烏文化中心（Jean-Marie Tjibaou Cultural Centre, 1998），由集層木材豎立起一片片風帆；最大型的建築則是1994年規畫的關西國際機場，有全世界最長的機場航廈，圓弧曲線的屋頂綿延1.7公里。還有城市性格最強的柏林波茨坦廣場（Potsdamer Platz,

2000），皮亞諾在這裡規畫一系列的建築和公共空間，企圖對德國首都豐富的歷史和文化遺產做出屬於當代的表述。

越接近晚期，倫佐 · 皮亞諾的成就益發突出，他從關注結構性轉變為強調透明感和精準的細節。2011年，他在英國的第一個建案「中央聖吉爾斯」（Central St. Giles），令倫敦人無比驚豔，這座辦公大樓的外牆以陶磚鎖接，色彩恣意奔放。兩年後，在倫敦巍然矗立起一棟充滿爭議的碎片大廈（Shard），這是西歐最高的摩天大樓，但大樓本身藉由逐漸變窄和破碎的頂端呈現出令人揪心的脆弱性，來為都市景觀尋求和解。

2015年，紐約的惠特尼美術館（Whitney Museum of American Art）重新開幕，倫佐 · 皮亞諾將美術館重新設計為九層樓高的建築，工業玻璃和銅架外觀上點綴了露台和走道。在

2015年完工的，還有馬爾他令人讚歎的國會大廈（Parliament House），這是一座裝飾性強烈的宮殿式石砌建築，細膩地配合了當地的歷史古蹟和建材，並盡可能遠離高科技風格。反之，2017年的巴黎法院（Paris Courthouse）簡直像是不顧性命的大冒險，三十層樓高的階梯式辦公室區塊愈高愈縮小，一個疊一個顯得搖搖欲墜，被包覆在耀眼而若有似無的透明玻璃之中。

倫佐 · 皮亞諾的天才在於，無論建築的規模是大是小，都可以化約為每個細節來欣賞。無論是碎片大廈中，與大樓玻璃單元整合在一起的紅捲簾，讓整體散發高貴氣質，或是洛杉磯郡立美術館（Los Angeles County Museum of Art, 2010）的薄翼般屋頂，皮亞諾的每棟建築裡，每個精心製作的小細節，都經過他以獨門方法加以整合，給人一種精緻與細膩的整體印象。

艾娃 · 伊日奇娜
EVA JIŘIČNÁ

建築在經過消費主義商品化之後，變成一項令人渴求的設計產品，算不上是什麼新鮮事。

捷克／生於1939年

代表作品：
布拉格城堡橘園、加拿大水域巴士站、茲林會議中心

主要風格：現代主義

上圖：艾娃 · 伊日奇娜

右圖：布拉格城堡橘園

十八世紀，英國新古典主義建築師羅伯特 · 亞當（Robert Adam）及其兄弟，在促銷他們設計的新古典主義室內家飾上大獲成功，眾多家用設備，像是壁爐、窗簾、吊燈，都可以客製化。查爾斯 · 雷尼 · 麥金托什也做了同樣的事，將獨樹一幟的建築風格應用到家具上，不僅渾然天成，也不輸給建築體本身。這種趨勢到了現代主義盛行後變得更普遍，建築本身就揉合了工業技術製造的觀念，便從建築跨界到品牌生活消費；二十世紀有不少經典設計產品均出自建築師的手筆，例如華

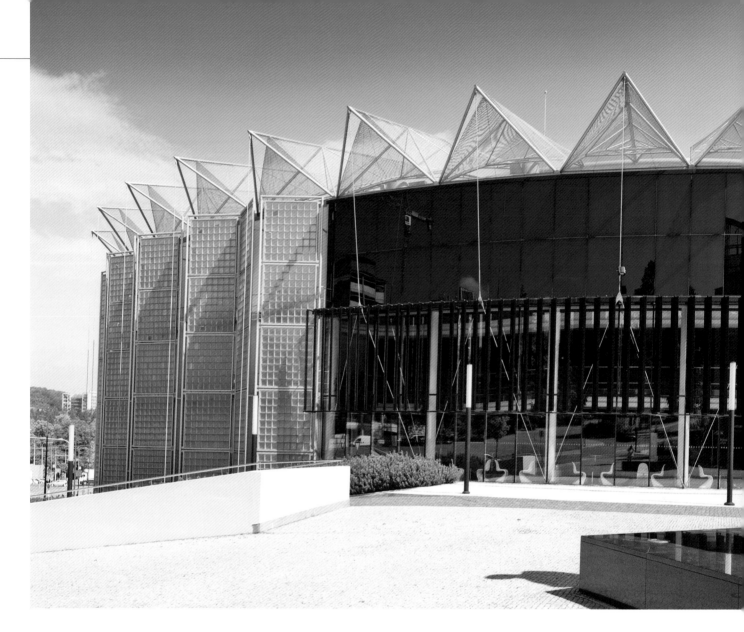

特‧葛羅培斯、埃羅‧薩里寧，以及丹麥著名的設計大師阿納‧雅各布森（Arne Jacobsen）。

當代身兼設計師的建築師中，為這份豐富遺產再做出傑出貢獻者，當屬視野非凡的捷克名設計師艾娃‧伊日奇娜。雖然她是一名訓練有素的執業建築師，但最為人津津樂道的卻是室內設計，她傑出的生涯成就，讓兩門偶爾會衝突鬧彆扭的專業變得水乳交融。她的建築經常表現為有稜有角的結構，由精緻的構件組裝而成，她的室內設計案則透過光線和材質的運作，展現靈巧的空間駕馭性。伊日奇娜與零售業的關係也十分密切，擅長將高度工程化和概念化的當代室內設計，放入歷史感十足的建築裡。最能代表她的作品，非樓梯莫屬。經由她一次又一次的演繹，表現為晶瑩剔透的珠寶空間裝置，透過玻璃和鋼鐵，呈現光芒閃爍、層層疊疊的水晶雕塑品。

艾娃‧伊日奇娜出生於前捷克斯洛伐克的茲林（Zlín），後來就讀於布拉格美術學院時，雙修建築和工程，這個選擇日後表現在她對結構的縝密探索，成為其作品的主要特色。1962 年畢業後，伊日奇娜深受傳奇的倫敦「搖擺六〇年代」（Swinging Sixties）的氛圍所吸引，六年後便定居倫敦。最初她擔任大倫敦議會的建築師，後來進入私人事務所，在 1970 年代期間，投入了布萊頓碼頭（Brighton Marina）的建設，以及一個未入選的西敏碼頭（Westminster Pier）提案。1979 年，她在因緣際會之下結識了著名的時尚業者約瑟‧埃特吉（Joseph Ettedgui），加上邁入 1980 年代後，時髦奢華的消費風尚興起，伊日奇娜的事業也隨之起飛。

上圖：伊日奇娜為薩默塞特府打造的其中一座經典樓梯。

左圖：茲林會議中心，捷克。

整個1980年代，艾娃・伊日奇娜為埃特吉的高檔時尚連鎖店Joseph設計了數十間倫敦店面，因而聲名鵲起，最後她也成立自己的事務所。她的設計為日後精品店的室內裝潢奠定了不少模式，如今我們大多已經對此習以為常，包括玻璃貨架、單色系風格，細節走極簡主義，店面透明感極高，擺放以精密機械製造的玻璃展示櫃，當然，還有一座又一座奢華的玻璃樓梯，其中最令人難忘的是她在1989年為Joseph品牌在斯隆街（Sloane Street）的商店所設計的作品。伊日奇娜在1980年代和1990年代的作品，十分精準地呈現出當代的精緻面向，也代表了倫敦富豪階級充滿魅力的生活。

艾娃・伊日奇娜隨後完成了非精品店的大型建案，作品口碑載道，仍然保有一絲不苟的

細節感和工程製作的玻璃。布拉格城堡裡的橘園（Orangery, 2001），跳脫時間感，在歷史場域添加了一座高科技風格的溫室。在倫敦的加拿大水域站（Canada Water Station），她將一座平凡的市立公車候車站，脫胎換骨變成一長條由菱形鋼結構所支撐的蜿蜒玻璃隧道。1990年，伊日奇娜回到捷克，她所設計的茲林會議中心（Zlín Congress Centre），就像一個橢圓形的珠寶盒，鑲上了一片片金屬網格的窗扇，看起來宛如拉開的手風琴，而由眾多三角桁架組成的屋頂有如戴上一頂鋸齒皇冠，可說是她最富詩意的建築。

但艾娃・伊日奇納最讓人難忘的作品，當屬她創作的經典樓梯。其中最重要的一座，是她在倫敦薩默塞特府（Somerset House）豔絕一時的邁爾斯樓梯（Miles Stairs），這是一個有玻璃護緣的混凝土螺旋梯，圍繞著一根20公尺（65呎）高的穿孔鋼網柱盤轉而上。它的高雅雕塑性和動力工程結晶，與周圍輝煌的新古典主義環境，形成鮮明的風格對照，不僅拓展了結構的可能性，也在伊日奇娜充滿熱情的詮釋下，再度伸張建築所扮演的關鍵角色：為室內設計帶入優異的概念，推動設計的進步。

安藤忠雄
TADAO ANDO

很難想像「不在」（absence）這個概念能夠撐起一位建築師一輩子的生涯，但是傑出的日本建築師安藤忠雄卻善用了這個概念，達成動人且詩意盎然的境界。

日本／生於1941年

代表作品：
光之教會、兵庫縣立美術館、藍爵基金會

主要風格：現代主義

上圖：安藤忠雄

這個「不在」的概念，對安藤忠雄來說，也許從小就有令人傷痛的熟悉感。他出生在大阪，雙胞胎弟弟晚他九十秒落地，他卻在兩年後就被迫與弟弟分離，由祖母獨自撫養長大。童年經驗一次又一次地重返，帶給他深深的失落感。

對安藤忠雄來說，「不在」也以俳句的形式出現，這門古老的日本藝術正是代表空寂的藝術，據悉，當它簡單到荒涼時，俳句的終極美感便出現了。

安藤在五十年的創作生涯裡，透過建築所傳達出的「不在」氛圍令人傾倒，為他贏得了搖滾巨星般的地位，在全球擁有眾多粉絲，包括時裝設計師卡爾·拉格斐（Karl Lagerfeld）和喬治·亞曼尼（Giorgio Armani），他也名符其實成為當代名氣最響亮的日本建築師。

安藤忠雄最著名的作品是大阪府的「光之教會」（1989），展現了他迷人的招牌風格。占地僅一百平方公尺出頭的小教堂，基本上是一個方正扎實的混凝土盒子，通體無窗的樸實感令人聯想起「住吉的長屋」（1976），當初安藤便是因為設計這棟家戶一炮而紅。教堂由敞開

左圖：光之教會，建築結構的隙縫形成了十字架。

右圖：兵庫縣立美術館，位於日本神戶市。

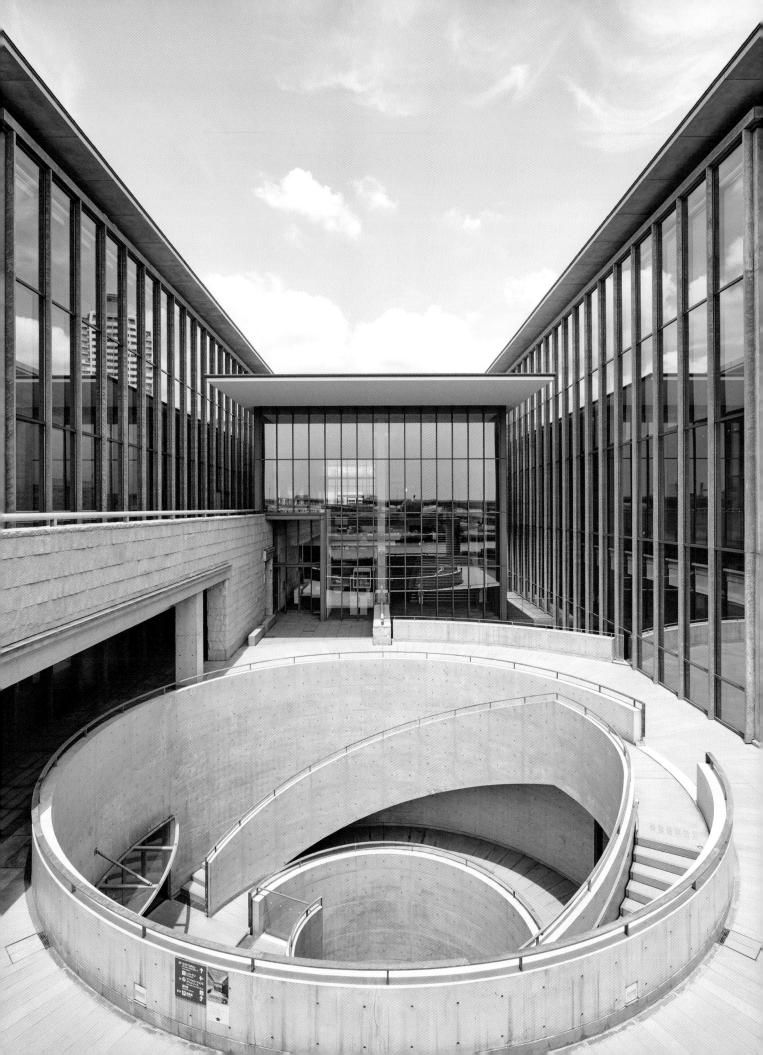

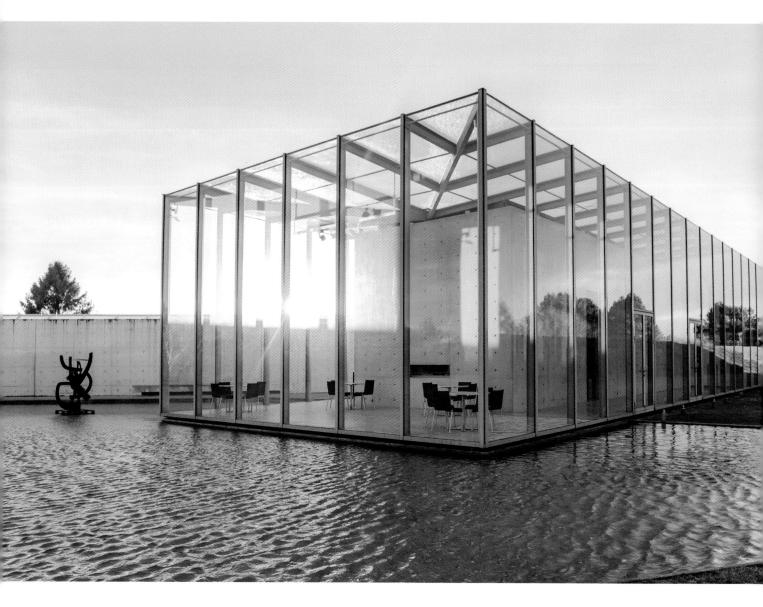

一面的圍牆形成唯一的門戶，這座牆順勢切入建築物的方盒子（但刻意未接觸到它），指示出入口的位置。教堂內部，混凝土牆面四壁蕭然，親密的尺度，昏暗的光線，瀰漫著一股壓抑的幽閉感，甚至令有些人感到不安。然而，教堂確實有一個令人陶醉的主光源，即位於祭壇後方，從混凝土牆面切出的一道細長十字架射入的光線，就像是面紗上的淚珠。白天，當條件許可時，神聖超然的光線會穿透隙縫，從黑暗中流洩而出，像是一具無色卻耀眼的十字架，劃破了黑夜。

教堂呈現的莊嚴神聖完全超乎預期，在這個極富詩意的巧思裡，蘊含了安藤忠雄作品中反覆出現的所有主題，包括了對於光的嫻熟掌握、細節上精準節制的功力、簡單的幾何式純粹性、厚實的鋼筋混凝土牆面，以及毫無裝飾的粗獷主義詮釋。他運用明暗、實虛打造出強烈的空間對比，其背後寄寓了日本傳統禪宗哲學。當然，還包括室內空間深刻而荒寂的空無一物，那種綿延不絕、令人難以忘懷的「不在」之感。

這裡面有一些主題明顯透露出安藤忠雄所承襲的現代主義前輩。與土地親密連結、抽象、強調幾何雕塑感的厚重量體，令人聯想起路易斯‧康；而充滿創意的混凝土使用方式，顯然具有柯比意的精神。事實上，安藤在年輕時便因為拜訪柯比意的建築而深受啟發，於是放棄四海為家的拳擊手生涯，轉而鑽研建築。令人難以置信的

是，他從未接受過正統的建築教育。眾所周知，安藤幫他的狗取了這位瑞士大師的名字。

但是，安藤忠雄的作品裡也具有非常強烈的個人特質。事實上，他對承重混凝土牆的喜愛，違背了柯比意堅持外牆應該是非結構的輕質隔幕牆的主張。在更概念的層次上，瀰漫在安藤作品中強大的精神性、詩意的特質、與大自然深切的共鳴性，都是他個人獨到之見，這些特徵在公認的現代主義學說裡幾乎不曾出現過。

安藤在超過一百棟非凡的建築裡磨練、打造出個人獨到的風格。在兵庫縣立美術館（2002），他同時採用方正與圓弧形狀，創造出極富變化的結構布局，而空靈飄紗的薄刃光束，亦如同光之教會的體驗。德州沃斯堡（Fort Worth）

左圖：藍爵基金會與美術館，位於德國。

下圖：德州沃斯堡的現代美術館。

的現代美術館（Museum of Modern Art, 2002）和德國藍爵基金會（Langen Foundation）美術館（2004），都是近似雕塑品的混凝土盒子，劇力萬鈞地闢建在水面上。香川縣的李禹煥美術館（2010），幾片直立如骨牌的混凝土牆面，有如佇立沉思的墓碑直切入天際，又向下朝畫廊的方向刻劃出陰影。

在安藤忠雄的所有作品中，永遠都能看到一項實體元素，也就是他最愛的清水混凝土。他將工序和模板工藝發展到盡善盡美，使牆面如絲綢般光滑，光是露出的模板孔洞延續在彎曲的牆面上，看起來便宛如打上扣釘的輕盈皮件。憑著無人能及的清水混凝土功力、完美掌握的細膩光線、實與空的對比等這些專屬的特徵，使得出類拔萃的安藤忠雄，成為建築界終極的煉金術大師，從情感失落的虛空裡，永不停歇地追求空間形式的魔法。

雷姆・庫哈斯
REM KOOLHAAS

激進的荷蘭建築師暨都市規畫理論家雷姆・庫哈斯，他所創作過的最具影響力的作品，不是蓋出來的建築，而是寫出來的書籍。

荷蘭／生於1945年

代表作品：
西雅圖中央圖書館、中國中央電視台總部大樓、鹿特丹 De Rotterdam

主要風格：現代主義、解構主義

上圖：雷姆・庫哈斯

曾經擔任過撰稿人、畢業於建築聯盟學院（Architectural Association）的雷姆・庫哈斯，在倫敦和鹿特丹成立大都會建築事務所（OMA）三年之後，於1978年發表了《狂譫紐約：為曼哈頓補寫的宣言》（*Delirious New York: A Retroactive Manifesto for Manhattan*），立即佳評如潮。

這本書以紐約當作最佳範例，認為城市是一台令人上癮、有機發展的文化機器，城市是當代生活的隱喻，而城市如何發展，取決於建築規畫如何實施，這些規畫程式「編輯」了人類的活動。他的下一本著作《S、M、L、XL》出版於十七年後，洋洋灑灑1376頁的篇幅，以大都會建築事務所（大部分未實現的）建案為範本，不時穿插一些新觀念，譬如普遍被接受但過氣的建築原則（即規模和比例），來推論建築「如何」創造出超越物理層次的重量級存在感。

這兩本書的理論和圖像，對新一代建築師產生了巨大影響。《S、M、L、XL》大膽的排版方式、鮮豔色彩和目錄式的風格，為建築圖書帶來突破性的改變，在1990年代深受建築系學生的喜愛。說得刻薄一點，雷姆・庫哈斯跟知名建築師理論家彼得・艾森曼（Peter

右圖：柏林史普雷河畔的荷蘭大使館。

右頁圖：波多音樂廳。

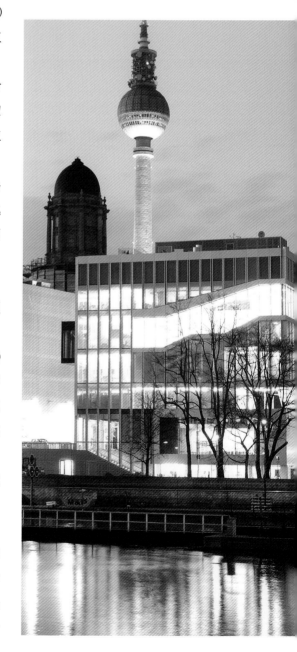

Eisenman）和伯納德・屈米（Bernard Tschumi）差不多，都是自命不凡的建築界知識分子，自從1970年代他們擅長的現代主義思想被現實世界打回票之後，就退回到自己的哲學象牙塔裡，用難以理解的白話文偽裝語義，毫無顧忌地彼此交換意見，不必考慮具體大規模實施的問題，也免得遭受眾人悠悠之口的攻擊。

然而，對於全球各地的崇拜者來說，雷姆・庫哈斯是這個時代最頂尖的建築思想家，他激進、前衛、刻不容緩的拒絕常規，進一步蔓延到時尚、出版、電影和戲劇裡，也拓展了建築本身的可能性，一探更新穎、更挑釁的領域。儘管有評論者鄙夷他賣弄知性主義，但庫哈斯的確將自己的理論果敢付諸實踐，在世界各地興建了一批又一批令人瞠目結舌、毫無顧忌的超現實建築。

雷姆・庫哈斯第一棟因為顛覆傳統而聲名大噪的重要作品，當推柏林的荷蘭大使館（Dutch Embassy, 2004）。一個原本格局方正的透明玻璃方塊建築，被偷天換日地植入一些鋸齒狀的歪斜凹槽和凸紋，它們爬過建築物的立面，就像幾道無色的塗鴉。在西雅圖中央圖書館（Seattle Central Library, 2004），一個菱形格紋路的玻璃盒

子被笨拙地切掉邊角，使盡全力地向上和向外旋轉，竭力使建築物的形式迎合內部機能。

庫哈斯創作過最富有戲劇性的作品，是他對摩天大樓形式所做的滑稽改造，他在書中自述，這個動機淵源自於他對曼哈頓的深深眷戀。鹿特丹四十四層樓的De Rotterdam（2013）綜合用途開發大樓，是三座連體的垂直型玻璃大樓，從半途被一刀橫切，再從中一刀縱切，產生了八大塊的立方體，錯落有致地交疊著，宛如掉落的巨大俄羅斯方塊。位於北京的中央電視台總部（2012），庫哈斯拿傳統的陽具式摩天大樓開玩笑，把它折凹，又在地面反折回來，形成一個巨大不對稱的風水環，像是一隻隱形的異形露出下半身，虎視眈眈地盯著城市。

雷姆·庫哈斯肆無忌憚地顛覆結構和打

亂建築量體方面的名聲，導致不少人將他的作品歸為解構主義。然而，雷姆・庫哈斯跟解構主義迥然不同，解構主義排斥理論，他卻是將理論神化。況且在他為法國里爾（Lille）所做的大規模總體規畫（1988）裡，以及從其他綜合性的都市規畫研究看來，庫哈斯其實是一位十分仰賴本能和充滿熱情的都市規畫者，對於解構主義者帶著惡作劇心態提倡的反烏托邦虛無主義，他絕不會全盤買單。

無論如何，雷姆・庫哈斯也在一些建案裡揚棄最具有個人特色的滑稽古怪設計，出人意表地流露節制的味道，幾乎帶有理性和秩序。也許他意識到保守的英國人對於過度玩弄知性向來抱持懷疑，在倫敦的兩個建案：新庭羅斯柴爾德銀行（New Court Rothschild Bank, 2011）和荷蘭綠地住宅（Holland Green, 2016），表現出一種蒼白、近乎新教徒的純潔莊重與平靜。此外，他在法國北部的康城（Caen）以十字布局的托克維爾圖書館（Alexis de Tocqueville Library, 2017），以及在巴黎城郊的實驗室城市（Lab City, 2017）強調的「多功能區塊」（superblock）配置，方正純粹，幾乎完全以實用為取向。

與其說雷姆・庫哈斯是解構主義者，不如說他無法被歸類，除了思想，他不服從於任何權威。也許正由於這種天賦異稟的能力，庫哈斯對什麼主題都能說得煞有介事，並透過知性探究將其分析得鞭辟入裡，因此他才有這種非凡的天分駕馭怪異，就像他玩知性遊戲一樣駕輕就熟。

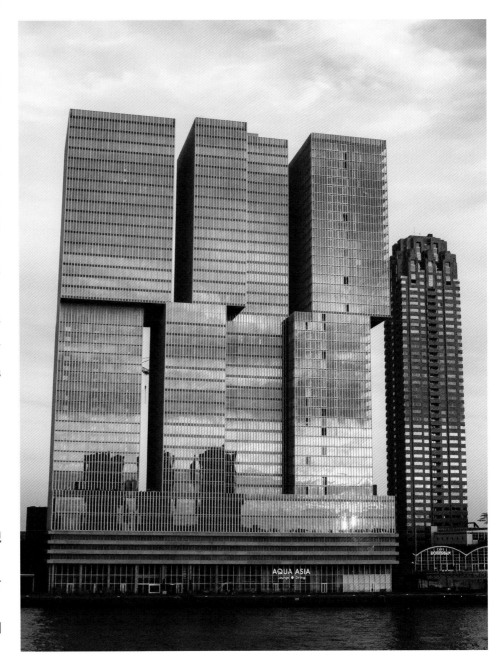

左頁上圖：北京中央電視台總部大樓。

右圖：De Rotterdam綜合用途大樓。

左頁下圖：西雅圖中央圖書館。

丹尼爾・李伯斯金
DANIEL LIBESKIND

李伯斯金的作品，為時下的解構主義建築，
提供了最豐富的主流範例。

波蘭／美國
生於 1946 年

代表作品：
柏林猶太博物館、皇家安
大略博物館擴建部分、帝
國戰爭博物館北館

主要風格：解構主義

上圖：丹尼爾・李伯斯金

鋸齒狀的尖角、被劃過的形狀、失衡的幾何性、突然迸發的暴力，丹尼爾・李伯斯金運用這些強而有力的方式，來攪擾、迷亂並挪移建築的結構和美學，呈現出解構主義的核心信條。

丹尼爾・李伯斯金的成就展現出純熟的技藝，但也招致了批評。「風格」對於一般大眾來說也許是有用的分類工具，但建築師往往回避特定的風格標籤，李伯斯金就被指責每一件作品都厚臉皮地重複同樣的公式，也就

右圖：柏林的猶太博物館，
作為納粹大屠殺的警惕。

下圖：皇家安大略博物館水
晶造型的擴建。

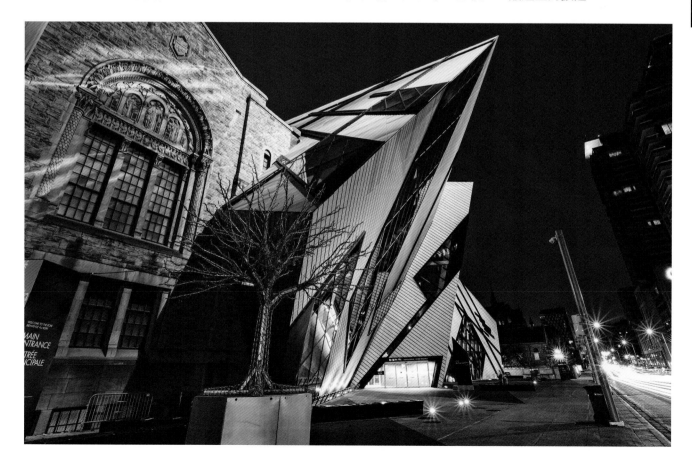

是那種歪斜失衡的銳角。不可否認，他在曼徹斯特的帝國戰爭博物館北館（Imperial War Museum North, 2002）、丹佛美術館（Denver Art Museum, 2006）、多倫多的皇家安大略博物館（Royal Ontario Museum, 2007）、德勒斯登（Dresden）的軍事博物館（Military Museum, 2010）的增建部分，的確都帶有相同的尖刺、銳利、金屬碎片等等註冊商標。

儘管有風格單一化的指控，以及混亂和暴力等這些解構主義歌頌的視覺形式，丹尼爾·李伯斯金的作品的確與記憶、悲痛、紀念有著不可磨滅的連結。他的兩件最具有代表性的建案：柏林的猶太博物館，以及大體上未被執行的紐約世貿中心重建案總體規畫，都將最駭人聽聞的人類暴行以極具說服力的方式做出紀念。他的建築在這個過程裡，掙脫了解構主義為反對而反對的立場，令人感受到一種椎心之痛，李伯斯金也被公認為這個時代成就最高、最富詩意的擾動者。

丹尼爾·李伯斯金出生於波蘭，父母是納粹大屠殺的倖存者。1957年舉家遷居到以色列，兩年後移民美國。李伯斯金在1970年從紐約柯柏聯盟（Cooper Union）畢業獲得建築學位之前，曾經在理查·邁爾（Richard Meier）和彼得·艾森曼的事務所實習。但是，他在發現自己只能做一些不正經的打雜工作，又看到卓然有成的建築師以各種名義羞辱實習生之後，便馬上毫不留戀地離開。在邁爾那裡，他被要求乖乖複製老闆要的細節；而在艾森曼那裡，他被叫去掃地。李伯斯金在這段期間也結了婚，妻子一直是他的事業夥伴，兩人的蜜月旅行是一路參觀法蘭克·洛伊·萊特的建築。

李伯斯金隨後進入學界謀求教職，跟偉大的伊斯蘭建築師米馬爾·錫南一樣，直到五十多歲才完成第一件建築作品：位於德國奧斯納布魯克

（Osnabrück）的一間畫廊，菲利克斯·努斯鮑姆之家（Felix Nussbaum Haus, 1998）。建築物由一系列不對稱的盒子彼此銜接在一起，帶有斜切的狹片窗戶。包括建築本身和展覽規畫（畫廊的宗旨也在對抗種族主義），都透露出日後毫無妥協的建築形式和社會行動力。

　　然後，它真的來了。一股強大的追憶力量，以雷霆萬鈞之勢撞擊過來，它是迄今最能代表丹尼爾·李伯斯金的建築物：柏林猶太博物館（Jewish Museum Berlin, 2001），它是全世界首座也是最大的以納粹大屠殺為主題的博物館。透過父母的親身經歷，李伯斯金對此有非常深刻的個人體會。房屋結構被憤怒地折拗，摹擬一具破碎的大衛之星烙印在地面上，堅硬的金屬外皮，被肆無忌憚地劃出又長又深的切口，像是開放性傷口留下了鋸齒狀的傷疤，這是一個發自肺腑且毫

上圖：帝國戰爭博物館北館，位於曼徹斯特。
左圖：柏林猶太博物館內部的大屠殺塔。

無保留的作品，充分利用解構主義與生俱來的狂暴和破壞性，成為一則隱喻，敘述著人類毫無意義的戕害、荒蕪和消損。

不僅如此，它對空無一物進行圖像式描繪，順著它前進，會看到空蕩的大屠殺塔以及多個高達二十公尺的神奇「空洞」（voids），在這些以虛無主義方式表現的流亡裡，出現一座令人無所適從的花園，那裡的樹木生長在水泥樁上。丹尼爾‧李伯斯金流暢的隱喻應用，充滿詩意地打動人心，其原始而強烈的情感力量，幾乎是前無古人的境界。

一炮而紅、享譽國際的丹尼爾‧李伯斯金，又贏得2003年眾家競逐的世界貿易中心重建案國際競圖，而且他顯然認為很適合在這裡複製他的紀念配方。也許是造化刻意作弄，懷抱和平與和解宗旨而興建的柏林猶太博物館在2001年9月9日開幕，兩天之後，世界貿易中心就遭到攻擊被毀。李伯斯金設計了一座扭曲的玻璃摩天大樓「自由之塔」，高度為具象徵意義的1776英尺（註：為美國獨立建國的年份），完全攫取大眾的想像力，但是市貿中心的地主賴瑞‧史爾維斯坦（Larry Silverstein）卻不買帳，改由較安全的SOM建築設計事務所負責規畫。該設計經過大幅修改，完成後成為「世界貿易中心一號樓」（One World Trade Centre）。

在丹尼爾‧李伯斯金的總體設計裡，被保留下來的主要有兩個倒映池，標誌出被擊毀的雙塔的確切位置，以及一個規畫為日晷形式的廣場，在每年雙子星大樓遇襲的確切時刻，這座廣場會沐浴在陽光之下。我們再次見證到李伯斯金闡述記憶的非凡能力，如此充滿詩意地，透過一座建築就能引發我們的反思、尋求和解與救贖。

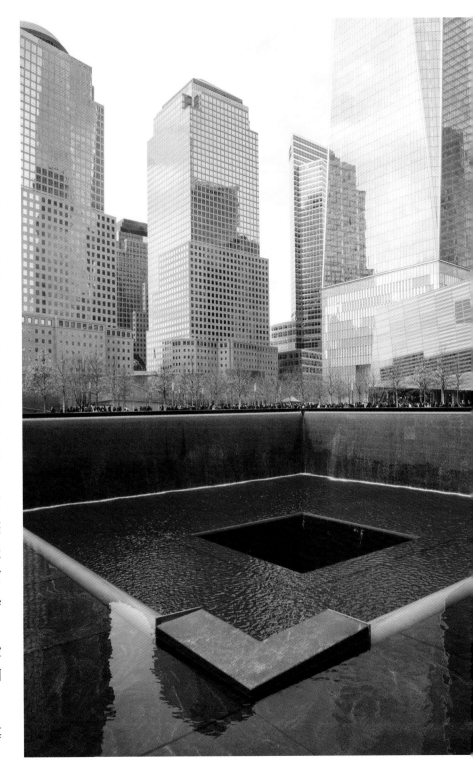

右圖：世界貿易中心兩個倒映水池的其中一座。

札哈·哈蒂
ZAHA HADID

已故的札哈·哈蒂是有史以來最著名、最成功的女建築師，至今仍擁有這個頭銜。

伊拉克／英國
1950 ～ 2016

代表作品：
羅馬國立二十一世紀美術館、蓋達爾·阿利耶夫中心、倫敦水上運動中心

主要風格： 現代主義

上圖：札哈·哈蒂

如同諾曼·福斯特和法蘭克·蓋瑞，札哈·哈蒂也是少數家喻戶曉的建築師。她在事業巔峰之際因支氣管炎而英年早逝，也突顯了她的非凡成就。她是第一位獲得舉世聞名的普利茲克建築獎（Pritzker Prize）的女性，曾經連續兩年獲得英國皇家建築師學會史特靈獎（Stirling Prizes），也是少數受封為女爵士的建築師。這一切的成就，來自一位出生於巴格達、受過天主教教育的阿拉伯穆斯林女性，她的宗教、性別、種族，在在顯示她是弱勢族群中的弱勢，通常不會讓人聯想到一位國

上圖：羅馬國立二十一世紀美術館

左圖：蓋達爾·阿利耶夫中心，位於亞塞拜然巴庫市（Baku）。

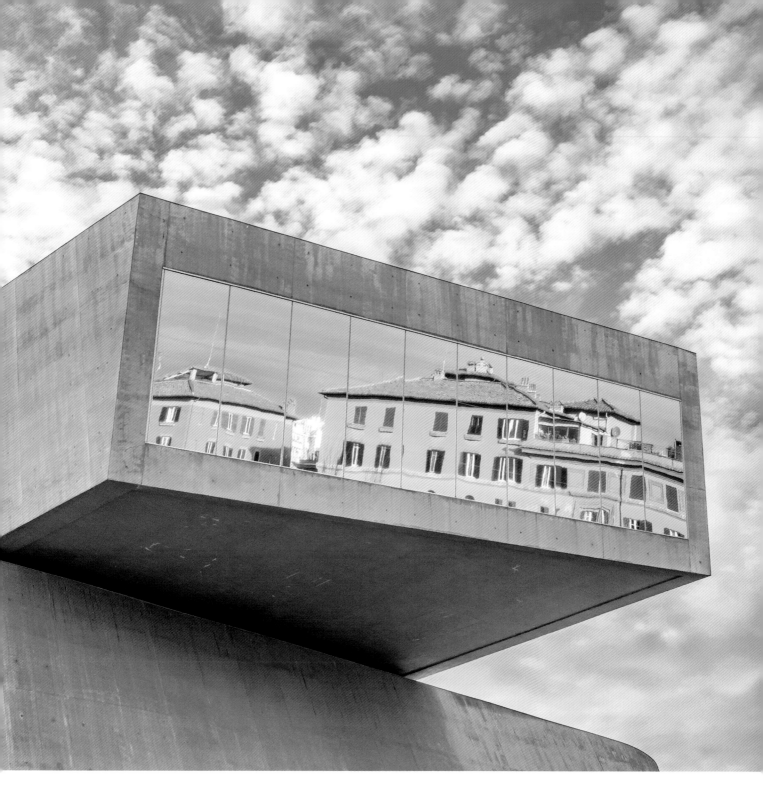

際級的成功建築師。

　　札哈・哈蒂本身就是一個品牌形象，不亞於她的天才建築師身分。她以一席飄逸的黑袍、鋼鐵般的面孔，以及名聞遐邇的難以忍受笨蛋的名聲，精心營造一個權威藝術天才的公眾人格。她也聰明地跨界到非建築領域，在電影、展覽、燈具、時尚、家具方面都有涉獵，進一步強化自己的傳奇性，建築系學生特別崇拜她，推崇她擘畫

未來的非凡視野。

　　她的這種擘畫未來的能力，確實是透過精采卓絕的建築創作而展現，並非出自她的公眾形象或行銷能力，這也讓我們看到她轟動世界的真正原因。她最早的一座建築是位於德國的維特拉消防站（Vitra Fire Station, 1993），具有尖角突出的解構主義風格，而生前完成的最後建案是安特衛普（Antwerp）的港務局大樓（Port Authority

Building, 2016），宛如超現實的瓶中飛船，不論在結構、工程、美學、文化內涵上，都拓展了建築的想像。她的作品定義出一個全新而毫不妥協的當代建築形式，執意走概念路線，從頭到尾不斷變化，並加上了強大、語不驚人死不休的情感渲染力。

札哈・哈蒂的建築在風格上明顯具有解構主義的影響，經常看見有稜有角且突出的外觀、崎嶇陡峭的造型等，這些解構主義必備的元素。但她又加入某些完全獨特且個人化的東西，一種流動的、如萬馬奔騰的人體工學動感，透過舞動的弧線、圓潤的曲線，捕捉一種不曾停歇的動感和緊迫感，就像一隻飛蚊在房間裡不斷飛動的軌跡，極盡瘋狂想像之能事，沒有一處讓人預測得到。

以她在羅馬的國立二十一世紀美術館（MAXXI museum, 2010）為例，外觀是由混凝土構成了銳利邊角和驟然彎曲的懸臂梁，內部看起來卻像是被設計成一座賽車場，一道道由牆面、光線、樓梯、結構構成的單色線條來勢洶洶，全力衝刺，在髮夾彎處疾馳，在斜坡上放大，在角落處扭動。再看看亞塞拜然不同凡響的蓋達爾・阿利耶夫中心（Heydar Aliyev Centre, 2012），哈蒂再次構思一個流暢高妙的形式，透過配置空間框架和玻璃纖維強化混凝土，打造出通體白色的優雅造型，十足具有雕塑之美。邊緣部分的包覆層，在凸起的架構上優雅交疊，一層包著一層，像是秀髮從髮根到肩膀的光滑柔亮波浪。合成流動性的主題，從外蔓延到建築內部，以波紋狀的橢圓曲線組成宇宙天體般的白色空間，營造出美妙而充滿電影感的月球式環境聲景。

這一切倘若沒有應用先進的結構和設計技術，全都無法實現。札哈・哈蒂作品

的傳奇性不僅因為設計美學，還有突破性的工程技術，將她充滿動感、違反重力的想法化為現實。這些成就包括了軟體程式的不斷推陳出新，像是電腦模擬設計、拋物線分析和數位化製程等等，以及創新使用建築資訊模型（Building Information Modelling）的技術。她的同名事務所在她過世後，儘管有信託問題尚待解決，卻仍然能照常運作，繼續忠於她的精神來創作作品。

左圖：羅馬國立二十一世紀美術館內部。
下圖：倫敦水上運動中心，為2012年倫敦奧運所建。

札哈‧哈蒂當然也不乏批評者。她曾說過，她不是來蓋一些「可愛的小房子」的，她的建築明顯意在挑釁，而不是帶來慰藉。一些人指責她賣弄噱頭、自以為是，不在乎環境脈絡，玩弄膚淺的建築形式。羅馬國立二十一世紀美術館也被批評為狂妄放肆、自我展示，與藝術品爭搶風采。亞塞拜然的獨裁氛圍，讓有些人覺得蓋達爾‧阿利耶夫中心是一件有違道德良知的委託建案。但是，卡拉瓦喬涉嫌謀殺的往例告訴我們，歷史總是小心翼翼地不把人格與作品混為一談。無論以哪種標準來看，札哈‧哈蒂對當代建築的開創貢獻皆難以磨滅，她為未來設想了這麼多，未來也會以她應得的永恆偉大來回報她。

聖地牙哥·卡拉特拉瓦
SANTIAGO CALATRAVA

頗令人驚訝的是，歷史上極少有建築師能夠身兼工程師，即使這兩門專業之間的牽連如此緊密。然而，聖地牙哥·卡拉特拉瓦和古斯塔夫·艾菲爾（Gustave Eiffel）都是其中的佼佼者。

西班牙／生於1951年

代表作品：
世貿中心交通樞紐車站、列日－吉耶曼車站、瓦倫西亞歌劇院

主要風格：現代主義

上圖：聖地牙哥·卡拉特拉瓦

聖地牙哥·卡拉特拉瓦的作品裡還有一項專業特質：藝術性。最初他在巴黎當交換學生，學習素描和油畫，1968年的巴黎學運迫使他回到瓦倫西亞的老家，卻意外發現一本柯比意的著作，從此他的志向轉向建築和工程。卡拉特拉瓦應用自身的藝術天賦，結合工程巧思和建築創意，在二十世紀末、二十一世紀初創作出最吸睛、最令人難忘的建築作品。

卡拉特拉瓦自視為一名雕塑家，作品裡最明顯的特徵就是扭轉和弧線，這些造型充滿

右圖：轉體大樓，位於馬爾默。

下圖：瓦倫西亞的歌劇院。

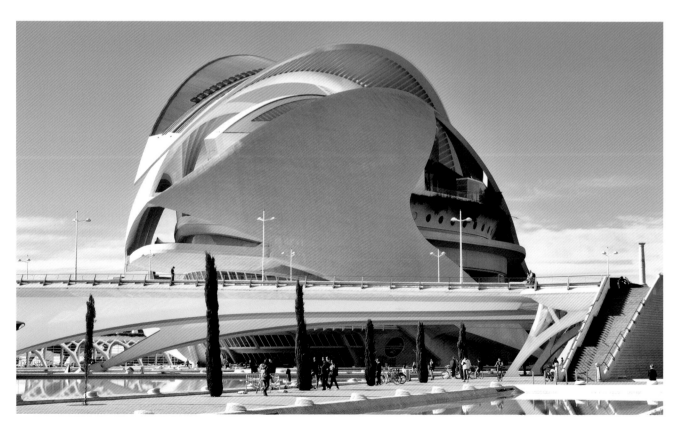

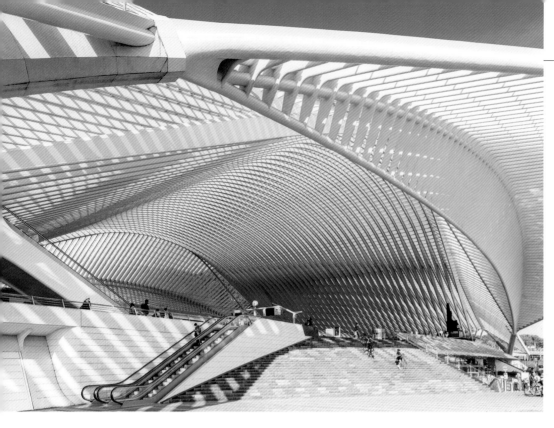

左圖：比利時列日－吉耶曼火車站，從側面觀看車站的主入口。

右圖：紐約市世貿中心交通樞紐車站的外觀。

活力，具有強烈的表現性和變化性。建築物多半為通體白色，擁有經過扭曲的幾何形狀和潔淨明亮的外觀，有時甚至散發一股非人間的氣息，令人眼睛為之一亮，情不自禁地發出讚歎。卡拉特拉瓦的建築中也有明顯的自然主義特質，象徵意涵豐富，蘊藏動物的形態或人類意象。單純的直線和直角很少見，倒是有成排柱子的弧線形成肋骨般的樣貌、高聳的拱頂被形塑成展翅的羽翼等等。構思這些充滿活力的形式，需要大量的結構編排，他也經常被拿來和埃羅·薩里寧比較，而卡拉特拉瓦曾表達過自己對羅丹（Rodin）和法蘭克·蓋瑞深深感到敬佩。跟這三位大師一樣，卡拉特拉瓦的作品具備了婀娜多姿的雕塑流動感，也是他最突出的視覺特徵。

聖地牙哥·卡拉特拉瓦的第一個建案結合了工程建設和基礎設施，結構上直接了當，但在這些作品裡已經孕育了未來那種奔放不羈的雕塑優雅性的種子。蘇黎世的施塔德霍芬火車站（Stadelhofen, 1990）是他設計的眾多火車站裡的第一座，從Y字形的立柱和美妙的月台弧線，得以一窺他後來的風格。卡拉特拉瓦在這個階段的創作，同時包含基礎設施和建築，也始終著重於工程性，例如巴塞隆納的巴德羅達橋（Bac de

Roda Bridge, 1987）極度斜傾的弧拱、高度繃張的塞維亞阿拉米略橋（Alamillo Bridge, 1992），以及巴塞隆納的蒙朱伊克通訊塔（Montjuïc Communications Tower, 1992）伸懶腰般的優雅曲線，已經展現了代表他個人特色的優雅造型與精巧先進的結構設計。

接下來數十年裡，這種特徵在大型代表性建案裡更加表露無遺。多倫多的布魯克菲爾德廣場長廊（Brookfield Place Atrium, 1992），樹狀柱子在上方交織成錯綜的拱頂，形成又高又窄的拱廊；在里斯本壯觀的東方火車站（Gare do Oriente, 1998），我們見識到卡拉特拉瓦成就高第式的有機超現實建築。在令人目瞪口呆的密爾沃基美術館（Milwaukee Art Museum, 2001），卡拉特拉瓦首度對帶翼的造型和可動式建築構造進行大型實驗。巨大的屋頂立柵，在展翼之後有66公尺寬，呈現雷霆萬鈞俯衝式的弧拱，這些肋骨弧拱在白天開啟，晚上可以關閉，而這座美術館也象徵了建築、工程、雕塑的大師級綜合之作。

瑞典馬爾默市的未來主義「轉體大樓」（Turning Torso, 2005），又是另一棟大師之作。五十四層的大樓高190公尺，是全世界第一座旋轉摩天大樓。建築物本身其實並沒有轉動，但

是五角形的樓平面卻繞著垂直的混凝土核心旋級而上，再以外部拉張的鋼骨架維持平衡，從地面到樓頂整整扭轉了九十度，使原本靜態的建築物生動呈現出難得的動感和彈性。在轉體大樓之後，聖地牙哥・卡拉特拉瓦完成了兩件最接近動物造型的建案：以交錯的肋條形成爬行動物般外骨骼的瓦倫西亞科學博物館（Valencia Science Museum, 2006），以及像是一隻背著外殼的匍匐軟體動物的瓦倫西亞藝術歌劇院（Palace of the Arts, 2006）。

聖地牙哥・卡拉特拉瓦兩件最偉大的建築，就跟他出道嶄露頭角的作品一樣，都是火車站。比利時的列日－吉耶曼車站（Liège-Guillemins Station, 2009）具有歌劇院的氣勢，美感令人讚歎。寬達160公尺、高32公尺的壯觀鋼造弧拱，其拱頂由玻璃和鋼材製成，巨大而明亮，堪稱是二十一世紀歐洲最美的火車站。而在紐約華麗的世貿中心交通樞紐（World Trade Center Transportation Hub）車站，卡拉特拉瓦充分發揮最擅長的自然主義功力，蓄積成令人激賞的建築形式，寄寓在一隻從孩子手中釋放的飛鳥。交叉的全白鋼骨向天空伸展，形成一對45公尺（150呎）長的雙翼展翅高飛，而被玻璃包覆的大廳則沐浴在陽光下，這是他迄今為止，以充滿創意的方式結合建築、工程和雕塑，所達成的最詩意盎然的境界，深深打動人心。

妹島和世
KAZUYO SEJIMA

妹島和世是SANAA建築設計二人組的其中一員,也是當今放眼全球最成功、最具有影響力的女性建築師。

日本／生於1956年

代表作品:礦業同盟設計管理學院、紐約新現代美術館、勞力士學習中心

主要風格:現代主義

上圖:妹島和世

妹島和世透過SANAA建築設計事務所,成為繼札哈‧哈蒂之後第二位獲得普利茲克建築獎的女性。就在獲獎的2010年,她又受邀擔任萬眾矚目的威尼斯建築雙年展藝術總監,成為第一位女性總監。

妹島和世的作品是對現代主義所做的一個洗練、飄逸又光鮮的詮釋,有如透過稜鏡映射的當代設計。這個設計投射出的,是一個流線形且手術般精準的未來,有回歸單純幾何和理性構造的趨勢,驅動這一切的是一個重視抽象形式和觀念藝術的新設計文化。對妹島而言,

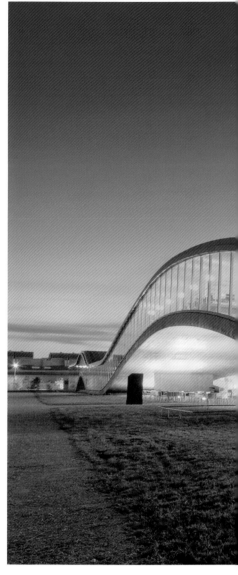

上:勞力士學習中心,位於瑞士洛桑。

左:礦業同盟設計管理學院。

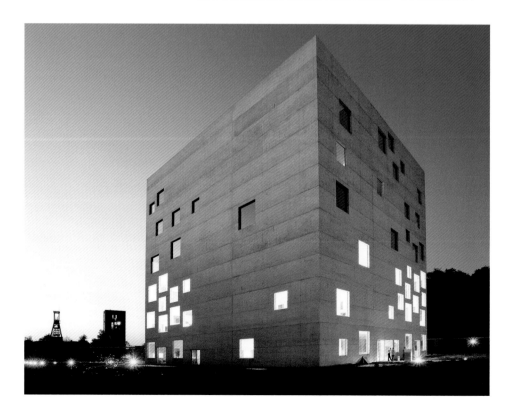

200

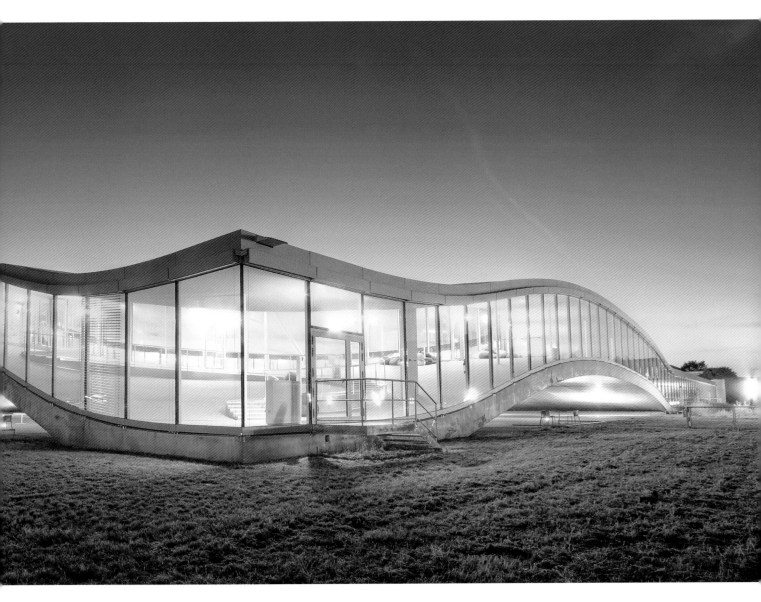

未來的樣貌是奢華、高拋光的材質,包括表面閃閃發光的鏡子、大理石、不銹鋼等,並經常透過精緻、光澤盈盈的板塊構造來表達,玻璃形成了曖曖內含光的光之淵。儘管她採取這類困難而精緻的軟工業手法,其建築仍強烈表達了與自然的深度融合,一如日本傳統設計所體現出的精神。自然採光永遠是第一首選,透過玻璃外殼和雕塑式的外觀,在建築和景觀之間、建築造型和自然線條之間,創造出層層更迭的流動性,令人印象深刻。

妹島和世出生於日本中部茨城縣的主要城市水戶市。生長在一個有著悠久女子大學傳統的國家,妹島於1979年畢業於日本女子大學,並在1981年獲得建築碩士學位。畢業後,她在著名的日本概念建築師伊東豐雄門下工作六年,並結識了建築系學生西澤立衛。1987年她成立個人事務所,西澤很快就加入她的行列,兩人在1995年建立新的合夥關係,創立SANAA建築設計事務所。

妹島和世早期的作品,已透露出她追求的是高度概念取向的創作。東京都調布車站北出口派出所(調布駅北口交番,1994)是一棟抽象的游牧性建築,在一個黑色無窗的混凝土立方塊裡,塞入了一個小小的警察局。一個有鏡面的方形立方體和另一個矩形立方體,突出於建物平面之外,另一個(漆白的)圓孔貫穿了建築體。僅管是個小建案,卻已充分表達出反射性、對比性、

上圖：礦業同盟設計管理學院的內部視角，位於德國埃森市。

簡潔性、抽象性的特徵，而這些特徵也成為妹島和世的標誌。

隨後幾年，SANAA擴展到更大的建案，如日本岐阜縣的北方町集合住宅（1998），妹島和世在展示高度概念性之際，也不忘關注功能性，設計了人性化宜居的外部甲板通道，盤繞著社會住宅的大塊立面。利用玻璃進行半透明形式實驗的眾多案例裡，最早的一座是托利多美術館（Toledo Museum of Arts）的玻璃館（Glass Pavilion, 2006），透過單層複合玻璃牆構成的曲線和漣漪，令參觀者彷彿置身在停格動畫之中。

紐約的新當代藝術博物館（New Museum of Contemporary Art, 2007）的造型顯得方正許多。外層的鋼面網格像薄紗，籠罩住由玻璃和鋼製成的方格，堆疊成不對稱的七層。當漫射光穿透鋼網，方格就像一個個發光的燈籠。位於日本表參道上的迪奧旗艦店（Christian Dior Building, 2003）也有異曲同工之妙，多彩柔和的光線漫射在大片落地窗上，讓這個奢華的密斯·凡德羅立方體，像是一座散放出光芒的方形燈塔。

位於瑞士洛桑的勞力士學習中心（Rolex Learning Centre, 2010），是在托利多美術館的玻璃性感曲線後，再一次凱旋回歸玻璃。單層樓的構造，由玻璃構成的量體，輕盈騰空離地又落回地面，就像一張隨意摺曲過的紙，微微不平地攤放在地面上。玻璃被迫適應建築物的曲線，在水平和垂直層面上皆然，從平面圖上可以看出多個不規則形、圓形、橢圓形構成的中庭。

在東京墨田區的墨田北齋美術館（Sumida Hokusai Museum, 2016），抽象性再度強力回歸。無窗的建築結構稜角分明，其切割、削磨、劃開的形體，彷彿憑空書寫了一個奧妙難解、超大型的建築書法。如果妹島和世關於未來的驚人願景真有一天獲得實現，這個未來世界裡的抽象概念將會被賦予生命，並且是被包覆在光滑、鏡面般的金屬和玻璃罩裡。

上圖：紐約的新當代藝術博物館。

大衛 · 阿賈耶
DAVID ADJAYE

出於明顯的理由，建築師一向被光所吸引。但黑暗呢？難道黑暗、陰影就不能成為一種概念驅動力，並創造專屬的替代品，以及超脫世俗的戲劇感、緊張感和空間感嗎？

英國／生於 1966 年

代表作品：
白教堂區的創意商店、髒屋、非裔美國人歷史和文化國家博物館

主要風格：現代主義

上圖：大衛 · 阿賈耶

上圖：非裔美國人歷史和文化國家博物館，位於華盛頓特區。

德國表現主義者懂得其中的奧妙，黑白電影的拍片者也是，大衛 · 阿賈耶也是，無需藉助色彩便能流利地說服他人。

能夠於在世時受封爵位的建築師屈指可數，而且大衛 · 阿賈耶還是截至目前為止最年輕的一位。要在這一行獲得肯定，長年的努力往往是關鍵，阿賈耶在相對年輕時就獲得滿滿的國際讚譽，實屬難能可貴。這一點從史密松寧學會（Smithsonian Institute）欽點他在華盛頓特區設計非裔美國人歷史和文化國家博物館（National Museum of African American History and Culture），就可以獲得明證，這也是他生涯裡意義最非凡的建案。種族和政治的黑白融合問題，挑動著美國人敏感的神經和痛苦的過去，尤其還牽扯到奴隸制度引發的惡意謾罵，這個問題早已成為美國公共生活裡最爭議、最不平靜的一塊。雖然阿賈耶來自英國和坦尚尼亞，而不是美國，或者因為這個原因，他才能創作出一棟幾乎一面倒獲得好評的建築，也明顯彌合了文化慶祝與歷史反省所面臨的坦誠與不安——那道艱難的鴻溝。

阿賈耶的建築確實經常利用黑暗的空間形式和陰鬱調性。但他並沒有驅逐光線，只是用沉重的參照點把光引導到黑暗旁邊，形成雕塑形式。一件早期作品提供了一個扣人心弦的例

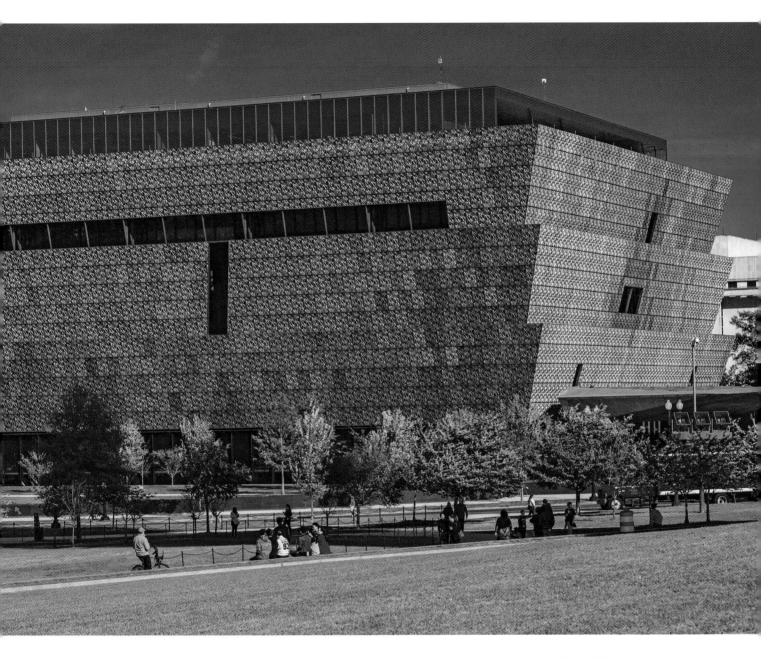

子：「髒屋」（Dirty House, 2012），位於倫敦市中心東側外緣，一處已經變得高度中產階級化的社區。房子原本為兩層樓，先前是鋼琴倉庫，阿賈耶將樓頂改建為藝術家工作室。建築物原本僅是簡單的磚造，有著實用取向的外觀和普通的窗戶。阿賈耶用鏡面玻璃取代下層窗戶，與磚牆切齊，上層窗戶則用更透明的玻璃來增加內部的採光。由於上層窗戶維持原本的內凹設計，與齊平的下層窗戶形成反差，從這裡可以看出阿賈耶在許多作品裡對於表面處理充滿活力的手法，譬如極富特色的李文頓視覺藝術館（Rivington Place,

2009），外觀如棋盤格布滿了孔洞。

　　再回到髒屋。它最我行我素的地方，是阿賈耶在外牆的磚面塗上了全黑的反塗鴉油漆，將一棟原本無害的邊間房屋硬生生改造成強化過的防禦堡壘，散發詭譎的神祕氣息。最後，他還在原本的樓頂加蓋一層大幅內縮的閣樓，做為起居空間，讓下方的黑色立方體包圍住這個挑高的工作室。閣樓頂著一片平伸的白色屋頂，十分搶眼，猶如一張明亮的橫倒船帆，下方的黑色量體也因此顯得加倍厚重。這種對比到了晚上住宅區點燈後，變得更加鮮明。

左圖：髒屋，位於倫敦的肖爾迪奇區（Shoreditch）。

右圖：非裔美國人歷史和文化國家博物館內部。

下圖：倫敦白教堂區的創意商店圖書館。

髒屋體現的謎樣質感，正是阿賈耶的標誌特徵，出現在他大部分的作品裡。李文頓視覺藝術館的垂直灰色棋盤格，到了華盛頓特區的弗朗西斯格里高利鄰里圖書館（Francis A. Gregory Neighborhood Library, 2012）被改造成黑白菱形格。圖書館也是阿賈耶擅長的另一個類型，他在2005年設計了白教堂區（Whitechapel）的創意商店（Idea Store），翻新了傳統圖書館的概念，迎合二十一世紀數位公共學習資源的需求。這些想法如今都已成為主流趨勢。

一如髒屋的例子，阿賈耶設計的私宅口碑載道，其他知名創意人士也紛紛請阿賈耶設計房子，像是時裝設計師亞歷山大・麥昆（Alexander McQueen）和演員伊旺・麥奎格。因此，他的作品在英國建築業界具有動見觀瞻的高度，當其中一棟「伊勒克特拉屋」（Elektra House, 2000）因

為違反都市規畫而面臨拆除時，就連理察・羅傑斯這樣的重量級人物都出面呼籲保留。

但是，驚人的非裔美國人歷史和文化博物館（2016）依舊是阿賈耶迄今的創作高峰。建築物採用倒過來的階梯式金字塔結構，外表被密布孔隙的青銅帷幕包住，宛如一頂西非約魯巴（Yoruban）王冠的雕塑，在國家廣場四周純白的新古典紀念建築物襯托下，突顯了被太陽曬成古銅色的非洲存在感。內部透過一連串展覽空間的戲劇性營造，在「沉思中庭」蓄積成高潮。在昏暗的天花板上，雨水從一個發光的孔洞傾瀉而下，引發無限的孤寂和反思。也許，讓這位作品深入人跡罕至的偏遠地帶、詩意地探討黑暗與光明的建築師，來呈現一座關於人性最善與最惡一面的博物館，是再適合不過的委託了。

圖片出處

ALAMY

163, 168-9, 174-5, 176-9, 181, 182, 184, 188-9, 190-1, 194, 202-3, 206
16: Henry Yevele boss
17: Nave of Westminster
35: Palazzo del Capitaniato
36: Banqueting House, Whitehall
44: Louis le Vau
46: Plan of Palace of Versailles
49: Painted Hall, Royal Naval College
100: Portrait
102: Hilversum home
108: Villa Savoye
115: La Concha Motel
116: Portrait: New Yorker/Everett Collection
119: Staircase, Yale University Art Gallery
120: Portrait
122: Sony Tower
122: Crystal Cathedral
124: Portrait, Cathedral of Brasilia
128: TWA Terminal
133: US Science Pavilion
142: Bagsvaerd Church
144: LAX
145: Pacific Design Centre
146: Norma Merrick Sklarek Certificate
147: American Embassy, Tokyo: Rodrigo Reyes Marin/AFLO/Alamy Live News
154: Museum of Contemporary Art
158: O2 Arena
159: Lloyds Building
162: Nadir Afonso Museum of Contemporary Art
164: Portrait
170: 16th Street Mall
172: Portrait: Malcolm Park/Alamy Live News
172: Whitney Museum of American Art
184: Portrait: ULF MAUDER/dpa/Alamy Live News
196: Portrait
200: Zollverein School of Management and Design

ALL SOULS COLLEGE, UNIVERSITY OF OXFORD

52: Bust of Nicholas Hawksmoor

AUTHOR/IKE IJEH

6: Sydney Opera House
7: St Peter's Square

BRIDGEMAN IMAGES

11, 34, 38-9, 153
12: Portrait of Marcus Vitruvius: Stefano Bianchetti
16: The Jewel Tower: John Bethell
20: Basilica of San Lorenzo: Nicolò Orsi Battaglini
22: Santa Maria del Fiore dome drawing: Mondadori Portfolio/Electa/Sergio Anelli
26: Plan of Forbidden City: Peter Newark Pictures
27: Summer Palace Tower: United Archives/ Carl Simon

31: Sehzade Mosque: Tarker
33: San Giorgio Maggiore: Sarah Quill
37: Queen's House, Greenwich: Stefano Baldini
41: St Peter's Square and Colonnades: Luisa Ricciarini
46: Collège des Quatre-Nations: Collection Artedia
48: Portrait of Christopher Wren: Heinrich Zinram Photography Archive
52: Staircase at Easton Neston: Country Life
55: Castle Howard Mausoleum: John Bethell
60: John Nash Wax medallion by J.A. Couriguer, c.1820: Granger
64: Portrait: Sir John Soane's Museum
67: Lothbury Court Engraving: Look and Learn / Peter Jackson Collection
68: Portrait: Heckscher Museum of Art / Gift of Mrs. Hubert de Jaeger
84: Portrait: Robert Phillips/Everett Collection
88: Portrait: Granger
88: Scotland Street School detail: Iain Graham
90: Glasgow School of Art: Mark Fiennes Archive
91: Detail Glasgow School of Art: Iain Graham
92: Portrait: The Stapleton Collection
95: Sketch No. 1 Cenotaph: Look and Learn / Elgar Collection
96: Portrait: SZ Photo / Scherl
98: Bauhaus School: Tallandier
99: Model of family house: SZ Photo / Scherl
104: Portrait: Everett Collection
105: German Pavilion: Hilary Morgan
106: Seagram Building: Collection Artedia
109: Gandhi Bhawan University: Leonard de Selva / F.L.C. / Adagp, Paris, 2021
110: Unité d'habitation: AWS IMAGES / F.L.C. / Adagp, Paris, 2021
111: Notre Dame du Haut: Jacqueline Salmon/ Artedia / Adagp, Paris 2021
128: Portrait: Tony Vaccaro
131: Gateway Arch: Granger
143: Sydney Opera House Drawing & Polariods: Christie's Images
148: Portrait
152: Seattle Art Museum Entrance: Omniphoto/ UIG
155: Sainsbury Wing: Historic England
156: Portrait: Lionel Derimais/Opale
160: Ibere Camargo Museum: Dosfotos / Design Pics
180: Portrait: Stephane Couturier/Artedia
185: House of Music: Remy Castan/Artedia
190: Imperial War Museum: Stefano Baldini

CREATIVE COMMONS

14, 20, 24, 32, 36, 40, 56, 59, 94, 103
8: Statue of Hemiunu: Einsamer Schütze

GETTY IMAGES

44: Louvre Colonnade: Bruno de Hogues

65: Dulwich Picture Gallery: Oli Scarff
67: Sir John Soane Museum: Print Collector
70: Foreign Office: Heritage Images
71: Martyr's Memorial: Tracy Packer
72: Portrait: Chicago History Museum
76: Antoni Gaudi: Heritage Images
79: Casa Mila: Frédéric Soltan
79: Casa Batllo: Construction Photography / Avalon
80: Portrait: Bettmann
81: Wainwright Building: Raymond Boyd
82: Carson Pirie Scott Building: Bettmann
87: Johnson Wax Headquarters: Buyenlarge
97: Walter Gropius House: Paul Marotta
107: Lafayette Park: Chicago History Museum
108: Portrait
112: Portrait: Los Angeles Times
113: Karen Hudson: Mel Melcon/Los Angeles Times
132: Portrait: Bettmann
135: Pruitt-Igoe Housing Projects: Bettmann
136: Portrait: Jack Mitchell
140: Portrait: Bettmann
152: Portrait: Gary Gershoff
160: Portrait: Gonzalo Marroquin
168: Portrait: The Sydney Morning Herald
171: San Francisco streets: Justin Sullivan
192: Portrait: Franco Origlia
200: Portrait: Vincenzo Pinto / AFP
204: Portrait: Tristan Fewings
207: Interior Nationa Museum of African American History and Culture: Walter McBride

MARY EVANS PICTURE LIBRARY

56: Plan of Castle Howard

ROGERS STIRK HARBOUR + PARTNERS

159: Detail from *London As It Could Be*

SHUTTERSTOCK

9, 10, 11, 13, 15, 21, 23, 25, 27, 30, 41, 43, 47, 50, 53, 78, 85, 93, 118 (2), 121, 125, 126, 138, 139, 141, 142, 148, 161, 167, 173, 186, 192-3, 196, 197, 198-9
51: Hampton Court Palace: Malcolm P. Chapman
18: Canterbury Cathedral Cloister Garden: Roman Babakin
19: Canterbury Cathedral: A.G. Baxter
28-29: Bust of Mimar Sinan and Selimiye Mosque: Ihsan Gercelman
42: Fountain of the Four Rivers: Federico Curcio
48: St Paul's Cathedral: Songquan Deng
54: St Mary Woolnoth Church: Roman Babkin
57: Castle Howard: Leonid Andronov
58: Blenheim Palace: Simon Edge
60: Buckingham Palace: HVRIS
61: Regent Street: Ron Ellis
62: Carlton House Terrace: Paula French
63: Royal Pavilion: Patchamol Jensatienwong

66: Bank of England: N. M. Bear
69: St Pancras Station: Madrugada Verde
71: Prince Albert Memorial: cowardlion
73: Flatiron building: Stuart Monk
74: Grand Union Station, Washington DC: Andrea Izzotti
75: Selfridges: Zotov Dmitrii
77: Sagrada Familia: Valery Egorov
83: Guaranty Building: Felix Lipov
83: Interior staircase, Guaranty Building: Heather Shimmin
84: Fallingwater: Larry Yung
86: Guggenheim Museum: Tinnaporn Sathapornnanont
89: Willow Tearooms: Claudio Divizia
95: Cenotaph: David Burrows
98: Fagus Factory: Igor Marx
100: Hilversum: Pieter Roovers
101: Hilversum: Nigel Wiggins
107: Interior German Pavilion: Joan Bautista
112: LAX: Carlos A Torres
114: Guardian Angel Church: Leonard Zhukovsky
117: Salk Institute: Andriy Blokhin
120: Chapel Stained Glass Window: James Kirkikis
121: The Glass House: Ritu Manoj Jethani
123: Lipstick Building: Artem Avetisyan
127: Oscar Niemeyer Museum: Gregorio Koji
129: TWA Hotel: Leonard Zhukovsky
130: Washington Dulles Airport: Joe Ravi
132: Robertson Hall: E Q Roy
134: World Trade Center: Joseph Sohm
136: Louvre Pyramid: Florin Cirstoc
137: John F. Kennedy Library: Marcio Jose Bastos Silva
146: Mall of America: Brett Welcher
148: Walt Disney Concert Hall: Sean Pavone
149: Guggenheim Museum, Bilbao: Iakov Filimonov
150: 8 Spruce Street: E Q Roy
151: Dancing House: Vladimir Sazonov
157: Pompidou Centre: Robert Napiorkowski
165: Great Court, British Museum: Alex Segre
166: HSBC Main Building: Christian Mueller
167: Apple Park Headquarters: Felix Mizioznikov
180: Church of Light: Avim Wu
183: Modern Art Museum, Texas: ShengYing Lin
187: De Rotterdam: Victor van Bochove
195: London Aquatic Centre: A C Manley
201: Rolex Learning Centre: Mihai-Bogdan Lazar
205: National Museum of African American History and Culture: Joseph Sohm

SMITHSONIAN INSTITUTE

144: Portrait

誌謝

　　首先，我要感謝我的編輯，也是委託本案的坦妮亞‧歐都奈爾（Tania O'Donnell），在她的鼓勵和熱情感染下，使這本書的寫作和研究變成一件樂事。我還要感謝史坦‧卡瑞（Stan Carey），他出色的排版忠實提煉出每位建築師的特徵，同時捕捉到作品的精髓和力量。感謝我的家人，特別是太太和兒子，感謝他們的耐心和支持，讓我在2020年封城之前那些不真實的日子裡，完成了這本書。還要感謝《火燒摩天樓》（*Towering Inferno*，1974）裡的保羅‧紐曼（Paul Newman），他在電影中飾演一位身陷危機的建築師，讓我在年幼時就相信建築師其實也是人。最後，我要感謝克里斯多佛‧雷恩和約翰‧納許打造的倫敦，讓我愛上了建築。